KB160380

東洋畫

마음으로 동양화 읽기

東洋畫

마음으로 동양화 읽기

김선현 지음

이담
Books

　동양화와 서양화를 보고 동·서양인들의 문화의식을 비교한 연구를 한 적이 있다. 한 가지 예를 들면 이암의 <모견도>를 보고 서양인들은 '어미개'와 '새끼개'라고만 답을 했다. 우리나라 사람들은 가족관계로 그림을 해석하였다. 앞으로 이 동물들은 어떻게 되겠느냐는 질문에 동양인들은 '행복하게 잘 살 것이다.' 라고 답을 했고 서양인들은 '각자 독립한다.' 라고 답을 하였다. 한 작품을 놓고 동서양인들은 해석도 느낌도 달랐던 것이다.

　동양문화와 동양미술은 나타난 질서와 숨어 있는 질서의 조화를 강조하는 데 비해 서양문화와 서양미술은 나타난 질서 간의 균형을 강조한다. 전통적 동양미술에서는 그림이 시이고 시가 그림이며, 글자가 그림이고 그림이 글자였다. 서양미술에서는 그림은 그림이고, 시는 시이고, 글자는 글자이다. 미술에 동원되는 상상력에 있어서도 동양문화권에서는 형이상학적 상상력이, 서양문화권에서는 형이하학적인 상상력이 표출되는 성향이 짙다.

　서양화의 화려한 색감에 비해 동양화는 1가지 색으로 농담만 표현될 뿐 오히려 초라한 느낌이 들었던 시절이 있었다. 동양적이고 한국적인 것이 좋다는 생각은 별로 하지 않았었다. 나이 든 어른들이나 역사학자들이 좋아하는 것이 동양화라는 선입견을 가진 때가 있었다.

그러나 동서미술치료를 연구하면서 동양의학과 서양의학의 차이점을 알게 되고, 동양미술과 서양미술이 비교가 되면서 우리나라 미술의 담백한 맛과 은은한 멋을 알게 되었다.

몇 년 전에 프랑스에서 미술치료사들과 교류를 하는 시간이 있었다.

실기 시간이었다. 우리나라 치료사들은 오일 파스텔, 과슈, 물감을 각자 선택해서 열심히 그림을 그렸다. 꼼꼼하게 바탕을 칠하기도 했다. 프랑스 사람들은 우리 치료사들의 작품을 보고 내게 물었다.

프랑스에서 한국 영화 <취하선>을 본 적이 있다고 한다. 화가 장승업을 주제로 한 영화였다. 한국에서도 많은 관객을 동원한 영화였다고 기억된다.

그런데 우리 학생들 그림에는 여백도 보이지 않고 먹색도 보이지 않는다는 질문이었다. 왜 한국 학생들에게서 한국미술의 특징이 나오지 않느냐는 것이었다.

갑작스러운 질문에 나는 한국의 초·중·고 미술교육에 관한 것과 지금 미술대학 교육에서는 다 동양화를 하는 것이 아니고 동양화 전공에서 동양화를 배운다고 설명해 주었다.

그날 나는 프랑스 교수의 질문이 자꾸 생각 나서 잠을 이루지 못하였다. 미술

치료라고 하면 모두 서양에서 시작되었다고 생각하지만 미술의 기원과 마찬가지로 미술치료의 기원은 어느 나라든 다 있는 법이다. 그리고 서양사람들에게 그들에게 적합한 미술치료를 적용했다면 동양에서는 동양의 정서와 문화, 색채에 맞는 미술치료프로그램이 있어야 한다는 생각을 갖게 되었다. 그 뒤, 통합의학 안에서 "동서미술치료" 연구에 더욱 박차를 가하게 되었다.

통합의학 안에서 임상미술치료는 언어를 통하지 않고도 내면의 세계를 표출시킬 수 있는 도구이면서·육체적·정서적·사회적.영적 측면을 두루 평가하고 포괄적으로 관리해 줄 수 있는 치료법이라는 면에서 각광을 받고 있다.

동양미술과 서양미술의 접목을 통한 새로운 통합미술치료법은, 선으로 그어서 여백을 만들고 보이는 형태를 통해 보이지 않는 조화로운 질서를 읽어내는 시와 같은 동양미술과, 점으로 칠해서 화면을 채우고 색의 조합으로 나타내는 균형의 질서를 느끼게 하는 서양미술의 접목이라는 점에서 통합미술치료가 통합의학의 창출과 발전에 매우 중요한 일익을 담당하고 있다.

연구 도중 동양화에 대한 내용이 정리되어 있는 교재가 부족하다는 생각을 하게 되었다. 특히, 읽는 그림 동양화에서 상징적인 의미를 정리한 서적의 부족함을 느끼게 되고 몇 년에 걸쳐 정리하다 올해 다듬어 출간하게 되었다. 아무

쪼록, 이 책이 한국의 미술을 이해하고 세계미술계에 한국미술을 알리는 데 도움이 되기를 간절히 바란다.

그리고 미술을 사랑하는 일반인, 미술학도, 미술치료사에게 도움이 되기를 바란다. 마지막으로 저자와 함께 연구해온 '동양화연구팀'에게 감사의 마음을 전한다.

2011. 8.

김선현

■ 목차

한국화의 재료적 의미 … 45

01

동양사상의 이해

중국과 인도를 중심으로 한 동양에서는 철학과 종교로 대표되는 인간의 정신적 행위가 서양과는 다른 방식으로 발달해왔으며, 언제부턴가 서양인들은 동양사상의 심오한 신비 사상을 보며 신선함을 발견하고 있다. 심리학자 Jung은 심층심리학에 동양사상을 활용했고, 작곡가 말러는 이백의 시를 번안해 교향악 「대지의 노래」를 작곡했다. 지휘자 카라얀은 요가 호흡법, 명상법을 음악에 활용했고, 비틀즈는 마하리시 마헤시 요기에게 사사했다. 또한 록밴드 너바나(Nirvana)의 밴드명은 '열반'이라는 의미이고, 영화감독 워쇼스키 '형제의'에선 동양사상의 한 단면을 볼 수 있다. 이렇듯 동양 사상이 서양에 끼친 영향은 이 밖에도 셀 수 없이 많다. 이처럼 동양사상은 동양권뿐만 아니라 서양에도 다양한 분야에서 사람들의 생활에 밀착되어왔다.

(1) 중국의 사상

고대 중국 사회는 자연 신앙과 조상 신앙, 신화를 중요시했다. 춘추전국 시대 때, 제자백가라 불린 인물들은 왕과 제후에게 부국강병책을 간언했는데 공

자를 개조로 하는 유교와 노자·장자로 대표되는 도가 사상은 이후의 중국 사상을 이끌어왔다. 이후 제자백가가 정비한 중국 사상은 통일 왕조에서 결실을 맺었다. 그러던 중 인도 철학의 정수인 대승불교의 이론과 체계를 접하고 크게 놀란 중국은 그에 맞서고자 유교와 도교를 종교로서 정비하기 시작했고 유교의 철학적인 부분 역시 송대에 들어 주자학으로 결실을 맺었다.

중국사상의 일반적 특성은 ① 우주 및 자연과 인간 및 만물을 유기적 관계로 이해했다. ② 본체(本體)를 설명함에 있어 생성변화론적 측면에 관심을 두었다. ③ 인륜과 인문, 도덕을 중시하여 인간을 그 관계 속에서 이해하되 바람직한 관계형식을 심성과 연관시켜 정립하려 하였다. ④ 마지막으로 사실의 과학적 세계보다 미적경지(美的境地)를 지향하여 그 방법이 직관적(直觀的)이고 성격이 예술적이다.

(2) 인도의 사상

중국에 큰 자극을 준 고대 인도 사상은 인도를 정복한 아리아인의 사상과 토착 민족의 신앙이 공존하는 이중 구조로 형성되었다. 계급 사회는 시대가 변화함에 따라 양측의 종교가 뒤섞이면서 힌두교를 만들어 나갔고, 반면 불교는 바라문교 사회를 향해 문제를 제기하며 왕과 거상 등 신흥 계급의 지원을 받아 철학을 탐구했다. 그러나 서양 철학보다 선구적인 부분도 존재했으나 교단이 분열되고 발전해 가면서 민중과는 동떨어졌다. 결국엔 이슬람 세력의 침입으로 쇠퇴했다.

인도사상의 공통된 특징은 ① 철학과 종교, 생활과 사상이 합일되었다는 점, ② 진리탐구 나 실천방법이 명상적이라는 점, ③ 절대의 세계에 접근하거나 그 것을 표현하는 데 있어 부정적 방법을 즐겨 사용한다는 점 등이며, ④ 마지막으로 그들이 추구하는 절대와 절대자의 성격이 합리적이고 법칙적이라는 것이다.

(3) 한국의 사상

한국인은 역사의 여명기 때부터 선민의식(選民意識) 안에서 홍익인간(弘益人間)의 인간애를 제창하였다. 그 후에는 중국사상과 관계를 맺으면서 그것을 재창조하는 길을 걸어왔다. 그러다가 민족의 주체적 자각을 통하여 사상적 독립을 이룬 것은 '실사구시(實事求是)'의 실학(實學)과 '인내천(人乃天)'의 동학(東學) 종교에 이르러서였다고 할 수 있다.

이러한 과정에서 한국사상은 ① 민족주의적이면서 호국사상(護國思想)의 특징을 나타냈고 ② 범신론적(汎神論的) 자연관을 가졌으며 ③ 온정적(溫情的)이고 예술적인 성격이 많았고 ④ 외부 사상의 수용에 있어서 개방성과 보수성이라는 모순적인 특징을 나타냈다.

(4) 일본의 사상

동양권 나라들 중 사상적인 면에서 뒤늦게 발전하기 시작한 일본은 새로운 사상에 대한 호기심으로 중국과 인도의 사상을 분석·연구하여 일본인에게 친숙하도록 바꿔나갔다. 이러한 노력은 메이지 근대화 시대에도 이어져 근대 국

가로 발전하는 데 공헌했다. 물론 미의식에서 일본의 독자적인 사상도 나타난다. 이는 세계에도 영향을 주며 발전해 나갔는데 우키요에나 린파 공예품에 영향을 받은 고흐 등의 인상파 화가, 그리고 에밀 갈레, 클림트 등의 아르누보 예술가들 또한 자신의 예술 세계에 이러한 동양풍 요소를 접목시켰다.

(5) 동양사상의 특징

동양사상에 대하여 지금까지는 서양의 개인주의적이며 논리적·분석적·2원적이고 진취적인 특성과의 대비(對比)에서, 전체주의적이며 직관적·종합적·정신주의적이고, 과거지향적이라는 점이 곧잘 언급되었다. 그러나 동양사상의 일반적 특징으로 다음과 같은 점들을 들 수 있다.

① 예술적이고 정적(情的)인 성격을 가지고 있다. ② 자연과 인간을 대립·대결의 관계로 보지 않고 유기적 일원체로 이해하였다. ③ 관용과 조화의 정신이 전반(全般)에 걸쳐 있다. 이 밖에도 일체의 존재에 대하여 근원적으로 신뢰하고 있다.

02

동양회화의 사상적 배경

동양화는 동양철학과 깊은 관계를 가지고 그 맥락을 이어오고 있다. 자연과의 합일을 목표하고 있으므로 인간주의적 원리를 추구하는 서양화의 세계와는 반대된다. 인간 정신의 자연적 상태인 무위에서만이 진정한 예술을 만드는 것이며, 무에서 유를 창조하는 것만으로 예술을 정의할 수 없다는 사상과 상관관계를 가진다.

(1) 동양 미술에서의 자연관

동양과 서양에서의 자연관은 많이 다르다. 서양에서는 자연을 투쟁과 정복의 대상으로 바라보고 문명의 발전을 자연의 파괴와 희생 속에 이루어 왔다. 하지만 동양에서는 인간이란 자연의 일부로 인간과 자연이 공존·공유하면서 조화를 이루며 살아간다는 개념이었다. 동양에서의 이런 개념의 근본은 조화에서 시작된다. 동양화에 있어서 이러한 기본 사상은 모두 자연과 인간관계에 있어 공존의 이론과 연관된다. 인간의 정신과 육체는 자연의 이치와 법칙을 깨달음으로써 완전해질 수 있다는 것이다.

이처럼 동양 정신에는 자연에 순응하려는 특성이 있기에, 작품에 자연의 본질을 담으려 하였고 외형적인 형식에 치중하지 않았다.

이것은 동양인 고유의 정신성을 구상이나 추상 등의 한정된 범주로 정립하는 것을 배제하여 자연 경관을 통해 인간의 마음을 드러내는 것이다.

(2) 동양사상

동양인은 회화 예술을 창조하는 데 있어서 그 근원을 도덕적 가치나 논리를 중요시 하는 유가사상, 대자연을 근원으로 하는 도가사상, 불가의 선(禪) 사상의 영향을 받으며 형성·전개 되었다. 이 사상들이 하나의 맥을 이루어 융합되었고 하나의 화론으로 정립되어 작가의 내적 정신과 화합된 작품으로 오늘날에 이르렀다. 또한 그림에 있어서 형식보다는 정신적 의의에 비중을 두었다.

가. 유가의 후소(後素)와 중용

유가사상은 곧 공자(孔子)의 이념을 말하는 것으로 인(仁), 후소(後素), 중용(中庸) 사상을 요체로 한다.

공자는 예(禮)를 행하는 실천도덕의 기본 정신인 인(仁)을 기본조건으로 삼았다. 인간은 인, 즉 인감됨의 근본인 덕(德)을 갖추지 않으면 안 된다는 것이다. 인이 없이 즉 인격수양과 학식이 없는 사람이 그림을 그리면 한갓 기능공의 그림에 불과하다는 것이다. 이와 같이 유가의 회화정신은 그림을 통해 인격을 수양하고 청빈한 생활과 맑은 마음가짐을 사상표현에 두었다. 즉, 공문(孔門)에 있어서 인생 수양을 목적으로 하는 예술적 가치는 예술의 종류와 형식보

다는 화가 내면의 도덕성에 부합한다는 것이다.

인(仁)과 더불어 공자의 중심사상 중 하나로서 후소(後素)정신을 살펴보면 공자는 "그림을 그릴 때는 본바탕이 그림을 그리는 것보다 더 중요한 것이다"라고 하면서 회사후소(繪事後素)라고 하였다. 이는 즉 그림이 가진 내면의 정신세계를 일컫는 것으로 화면에 나타난 표현 형태 속에 담겨진 도덕 정신의 세계인 것이다.

따라서 회사후소는 희노애락을 함부로 나타내지 않는 겸양한 모습인 유가의 정신이 나타난다.

공자의 후소정신(後素精神)을 회화와 연결 지어 보면 유·무형(有·無形)의 묘미를 갖추게 하여 회화의 도(道)를 이룬다. 또 유·무란 공백(空白)을 말하여 공백이란 음양(陰陽)을 말하는 것으로 공백이 없으면 회화적 성립이 형성되지 않으며 음양의 의미가 없으면 회화의 진의(眞意)가 소멸되는 것이다. 이것을 공자는 회화 성립에 있어 후소라고 하였다. 그러므로 동양화란 무형에서 유형을 창조하는 형이상학적인 예술로서 작가는 한 폭의 작은 작품일지라도 그 안에서 자기만의 소우주를 표현해 내야 한다. 그래서 동양화를 이해하기 위해서는 이 후소의 원리를 알아야 하고 이 원리를 이해하기 위해서는 곧 자연의 이치를 알아야 한다. 그러므로 화가는 자연의 도를 붓으로 지휘봉 삼아 화선지 상에 연주하는 것이다. 이와 같이 동양화는 자연과 많은 관계가 있음을 알 수 있다.

또한 공자는 화가가 창작하는 데 있어서 미질(美質)과 문채(文彩)가 잘 조화되어야 한다고 하였는데, 미질은 정신적 영적인 형태를 말하는 것이고 문채는 순수한 미 자체를 말하는 것이다. 회화표현에 있어서 그림의 질을 뜻하는 질(質)이 문(文)보다 앞서면 그림이 거칠어지고 색채를 뜻하는 문이 질보다 앞서면 내용 없는 겉치레가 된다고 공자는 말한다. 그러므로 회화의 형식이 부여하

는 색채의 호화찬란함과 회화의 내용이 조화되어야 한다. 이것을 유가에서 중용(中庸) 또는 중화(中和)라고 하는데, 중용사상(中庸思想)은 공자의 대표적인 유가사상으로서 어느 한쪽으로 편들지 않고 기대지 않으며 과함도 없고 모자람도 없는 상태를 말한다. 또한 회화 표현에 있어서도 중용사상은 대상을 묘사하고 현실적인 상태를 그대로 표현하는 것에서 탈피하여 형태를 축소 또는 변화시켜 작가의 주관을 나타내는 형태를 이룬다.

따라서 동양화는 비록 화면 형체가 간결하지만 오히려 풍부한 화면의 가능성을 제공하여 형이상학정인 세계로 사유할 수 있는 공간을 형성한다. 이 형이상학적 세계라 함은 내면 정신세계의 무한성을 형상으로 나타내지 않고 여백으로 하여금 생각하게 하도록 하는 것을 의미한다.

이러한 작가의 내면성에 강조된 회화에 있어서 후소 · 중용정신으로 그 실질적인 바탕을 이루고 있다. 이러한 유가의 사상적 기틀 하에서 불교의 선종(禪宗)과 같은 철학 사상과 융합됨으로써 동양화의 이념은 그 절정을 이룬다고 하겠다. 그러므로 회화란 이론과 철학사상의 바탕을 근거로 이론과 실기가 겸비하여야만 좋은 작품이 창출될 수 있는 것이다.

나. 불가(佛家)의 선(禪)

불교의 선가 사상은 종교적 의미로는 불교의 대소승십종파(大小乘十種波)중의 한종파를 의미하는 것이지만, 동양화에 있어서 선(禪)이란 일원적인 본래의 자기로 귀환하여 외부를 향해 깨달음을 구하는 것이다. 즉 선은 마음의 근본으로서 천지간에 널려 있는 사물의 형(形)을 일상적인 분석과 논리로 파악하는 것이 아니라 직관을 통하여 사물의 본성을 깨달아 새롭고 변화된 형을 창출하

는 것을 뜻한다. 그래서 선이란 인간의 정신상에 있어서 심사(深思) 혹은 명상을 집약하여 표현하는 말이라고 할 수 있다. 이것은 곧 선화(禪畵)라는 독특한 예술형태를 생성시킨 근원이라고 할 수 있다.

　선화란 자아에서 형성되는 마음의 감정을 붓으로 표현하는 것이다. 따라서 한 자루의 붓끝에서 무수한 세계가 나타나 진리의 바퀴를 굴리는 것이고 한 자루의 붓끝에서 끝이 없는 모습이 용솟음치는 불가사의가 바로 선화요 선의 예술정신이다. 다시 말해서 선은 정려(靜慮)의 뜻을 가지고 있는데, 고요히 깊게 생각함은 산만한 모든 잡념을 일체 그치게 하는 인생 수양의 정신적 소양을 뜻한다. 또한 선은 불가에서뿐만 아니라 유가에서도 나타난다.

　선사상에서는 하나의 대상을 그리기에 앞서 사색의 집중과 마음 울림을 통해 그 대상과의 오랜 교감이 있은 뒤에 붓을 들어야 한다고 하였는데, 이것은 곧 진정한 창조가 이루어짐을 의미하는 것이다. "한 10년쯤 대나무를 그려라. 그리하여 너 자신이 한 자루의 대나무가 되어라 그다음 진짜 대나무를 그리려고 붓을 드는 그 순간 대나무에 관한 일체를 망각하라. 여기서 화죽의 선이 있다. 선의 화가 있다."라고 하여 그리는 나와 그리고자 하는 대상이 혼연일체가 되면서 동시에 대나무는 대나무요 나는 나라는 부즉부리(不卽付離)의 경지를 의미한다. 다시 말해서 동양화는 선화의 특징인 감필체(減筆體), 여백성(餘白性), 왜곡(歪曲)을 들 수 있는데, 감필체는 형체가 소실되고 구체적 표현을 생략하여 간결한 사유(思惟)로서 통하는 하나의 형식으로 표현과정에 있어서 모든 현상을 간일화(簡逸化)되고 다만 그 가운데 함축적인 최후의 필선만이 직관의 통찰에 의해서 형체의 외형이 아닌 대상의 본질을 표현하게 된다. 이런 연유에 의해서 동양화는 형사를 멀리하고 함축된 일필을 중요한 표현 수단으로 선택하게 되는 것이다. 필선의 함축으로 인하여 화면에는 공간과 표면 정지에 의한

여백이 형성되어 선화가 추구하는 내외 합일된 무한의 세계에 대한 암시이기 때문에 시간을 초월한 허(虛)의 본질적인 의미를 지니고 있다. 또 형체에 대한 변형, 즉 왜곡이란 선화의 특성 가운데 가장 많은 위험성을 가지고 있다고 볼 수 있는데, 선화의 특성은 대중과 호흡하기 위한 것이기보다는 높은 수양과정을 필요로 하는 선의 표현이기에 극도의 주관주의로 흘러 비대중적이고 이해하기 어려운 예술로 표현되는 경향이 있기도 하였다.

이와 같이 선종사상은 형식보다는 내용을 중요시하여 동양화의 간결하고 기운 생동한 표현을 일깨워준 정신으로 동양회화사상에 큰 도움이 되었다. 또한 선에서 말하는 우주의 관념인 사대배공(四大背空), 즉 사방이 모두 다 비어 있는 하나의 공(空)으로 생각하는 관념을 화면에 표출하는 것으로 이러한 허공의 관념은 동양화에서 중히 여기는 여백의 정신성에 많은 영향을 주었다.

선종의 근원이 비록 인동의 불교를 기초로 한 것이지만 그 정신적인 요소는 중국에서 발전한 것이며, 인생의 고해로부터 시작되어 생명을 부정하고 이로부터의 해탈에 궁극적 목표가 되었음을 알게 된다.

결론적으로 선가의 회화이념은 정신수양으로 이루어지는 자아의 본질을 깊이 탐구하고 풍부한 상상과 예리한 통찰과 깊은 투시를 통하여 우주의 자연과 융합되어 하나가 되는 신비한 정신적 경지로 속(俗)을 초월한 선(禪)의 세계에 도달하려 하였다. 이를 위해서는 우주 자연과의 결합에서 느낀 신비의 의사로 기운생동(氣韻生動)의 경지에 도달하면 신비를 느끼고 신비는 다시 기교와 결합하여 자유분방한 형태를 이루게 된다는 것이다.

다. 노(老)·장자(莊子)의 무위자연(無爲自然)

　도가의 기본 중심사상은 모든 인위적인 것을 부정한 무위자연(無爲自然)으로 인간 본연으로서의 회복과 절대적인 자유를 추구하고 사회적 구속으로부터 벗어난 무위(無爲), 무지(無知), 무속(無俗)의 무(無)의 사상을 고취했다. 즉, 도가에서 동양회화는 무위(無爲)를 통하여 인간과 자연이 하나가 됨을 알 수 있는 것이다.

　장자의 예술론에서는 인간정신의 자유해방을 목표로 한다. 정신의 안정을 얻어 정신적인 자유와 해방을 추구하면 순수한 아름다움의 세계를 이룰 수 있다는 생각에서 연유된 것이다. 이는 곧 회화의 자율성이며 자율성의 정신적 가치가 있을 때 외관적인 아름다움을 인식함과 동시에 기본상의 고유한 가치를 깨닫게 되는 것이다. 이러한 초탈의 경지에서 얻게 되는 지각은 천지만물과 상통하여 대정(大情)을 느끼게 되는데 이것이 예술정신 중의 감정이라는 것이며 이러한 것을 바탕으로 철학과 도의 예술적 결정체인 일품화(逸品畵)를 이루게 되는 것이다. 즉 작가는 예술적인 상상력을 통하여 그 감정에 기교와 사상으로 작품을 이루어야 한다는 것이다. 그러므로 작가는 돌과 나무와도 대화할 수 있는 대정이 있어야 한다. 다시 말하면 감정과 상상력이 융합하여 일어나는 활동으로 예술의 정신을 수립한다고 볼 수 있는데 이것이 장자가 말하는 정신의 철저한 해방과 공감의 순수성 아래서만 볼 수 있는 천지만물의 대정이라는 것이다.

　그러므로 노·장자는 인간과 자연의 일치로 자연을 순수한 마음으로 우주의 도를 알고 철저한 정신해방으로 자연에서 유희하는 생활이 노·장에서 추구하는 인생의 예술 정신인 것이다.

동양의 사상을 종합해보면, 본래 동양화 속에는 동양의 역사 발전과정에서 나타나는 동양 특유의 사상적 배경에 의하여 이루어지고 있는 철학이 있다. 그 철학은 위에 설명한 세 가지로, 유교, 도교, 불교인데 이 중 불교만 그들의 종교적 범주의 미술을 형성하였고 도교와 유교는 그들의 사상만 동양화상에 영향을 주었으며 그 범주의 미술은 형성하지 않았다. 불교의 교리 속에 숨어 있는 선종사상은 동양화의 발전에 많은 영향을 주었다.

또한 동양미학은 최상의 창조를 꾀할 수 있는 정신 상태를 어떻게 하면 획득할 수 있는지를 보여주기 위해 동양 예술가들은 내적인 평화, 수양 그리고 자연과 함께하는 통일성을 성취하고자 했다. 이런 점에서 서양화는 동양화의 정신적 의미에서 많은 차이점을 낳고 있다.

03

동양화의 정신과 사상

"그림이 사물을 너무 닮으면 속되고, 사물에 지나치게 어긋나면 눈속임이 된다."라고 말한 제백석(齋白石)은 회화가 대상이나 자아의 어느 한 쪽에 편중함이 없어야 하는 동양화의 정신을 보여준다. 전통적으로 동양의 예술은 인간의 정서적 측면을 인간 본연의 모습으로 보고 인간의 정신세계와 정서의 조화로움을 추구했다. 다시 말하면 내적인 내면의 정신성에 더 많은 중심을 두었다는 의미이다.

동양회화의 형상성은 눈앞의 현실을 현실 너머의 의미체계 위에서 보려는 시각법의 특성을 지닌다. 단지 대상을 옮기는 것이 아니라 그 대상의 본질을 조형화하려는 사고를 지니는 것이다. 자연을 그저 단순히 보이는 자체의 사실적 묘사만 하는 것이 아니라 작가의 예술관에 입각하여 내면적 정화를 통해 주관적으로 재구성하여 이상미를 추구하는 것이다. 따라서 동양예술은 구상개념 속에 추상성이, 추상 개념 속에 구상성이 공존한다. 즉 구체적인 형상을 통해 형이상학적 이미지를 상징하며 또 어떤 상징화된 이미지를 구체적인 형사로써 표현한다.

동양화와 서양화 차이는 자연과 우주를 바라보는 두 문화의 사상적 사고의

차이가 절대적인 원인이라고 본다. 동양화는 유교사상과 노장사상 및 불교사상을 중심으로 통합적이고 종합적인 세계 즉, 정경교융(情景交融)이나 물아합일(物我合一)이라 할 수 있는 전체성을 지향하며 그에 반해 서양화는 주객분리(主客分離)의 대립적이고 분석적이며 분할적인 사유형태를 드러낸다. 그로 인해서 동양화는 자아의 개별적 주관성보다 세계와 하나 됨으로 있는 전일성 내지 합일성(合一性)이 중요시 되어 서양화의 사상과 구별될 수 있다.

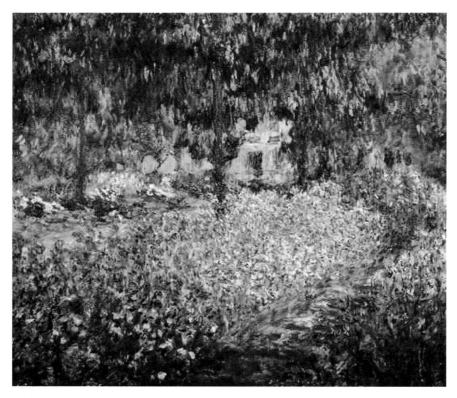

[화가의 지베르니 정원, 클레드 모네, 1900년, 캔버스에 유채, 81×92cm, 오르세 미술관]

중국 육조시대 남제(南齊)의 인물화가인 사혁(謝赫)이 지은 미술이론서 <고화품록 古畵品錄>에서는 화가에게 회화예술을 창작하는 기준인 육법(六法)이 제시되고 있다. 육법이란 기운생동(氣韻生動: 생명력, 감정 표현), 골법용필(骨法用筆: 필법), 응물상형(應物象形: 소묘), 수류부채(隨類賦彩: 색채・농담), 경영위치(經營位置: 구도・구성), 전이모사(傳移模寫: 표현) 등을 말한다. 특히 이 가운데에서 기운생동은 회화의 이상(理想) 또는 평가의 기준으로 사용되어 왔다.

이 기운생동은 역대의 화론가들이 한결같이 그의 첫째 조건으로 내세운 만큼 중요한 특징이자 동양과 서양의 예술적 사상을 구분시켜주는 역할을 한다.

[마상청앵도 馬上聽鶯圖, 김홍도, 종이에 수묵, 117.5×52.2cm, 간송미술관]

모든 자연은 기에서 시작되고 기의 운동 법칙에 의해 생하고 멸한다. 즉, 기운생동은 생명의 근본 이치이고 그 현상이기도 하다. 따라서 붓을 들고 그림을 그리는 사람도 그 기운의 한 현상이므로, 자신의 붓놀림은 곧 기를 파악하는 일이며 동시에 그 기와 하나가 되는 일이다. 붓을 잡는 순간순간이 긴장되고 정신이 통일되는 것을 이상적인 태도로 간주하였던 것도 이런 철학 때문이다. 동양에서 추구한 이 기운생동의 철학은 기(氣)가 나에 의해서 파악되는 것이 아니라 그 기와 내가 하나가 된다고 생각하였으며 그 하나가 되는 체험을 진술하려는 입장을 고수해 왔다. 그러므로

[조춘도 早春圖, 곽희, 11세기, 비단에 수묵담채, 159×108cm, 고궁박물관]

불가의 선(禪)사상이나 도가의 무위(無爲). 무(無)의 개념으로 붓과 내가, 또는 화선지와 내가 둘이 아니라 하나가 되어야 한다는 신념을 설명할 수 있다.

이 말은 그림 그리는 화가 즉, 자신(몸)이 곧 기이며 따라서 몸의 연장인 붓이나 종이, 나아가 그곳에 그려지는 어떤 것(대상)도 그 우주적인 기와 하나의 몸체라는 뜻이다. 이런 경지에 도달하기 위해서는 화가가 그림을 그리기 이전에 이미 인격적으로 상당한 수양이 되어 있어야 하며 자연이나 세계를 보는 눈이 달관의 경지에 있어야 한다. 그래서 문인들은 논어에 있는 회사후소(繪事後素)라는 말을 즐겨 사용했다.

이러한 기운생동의 법칙을 중요시하는 동양의 회화 예술은 그려진 결과가 중요한 것이 아니고 어떻게 그려지는가가 더욱 중요한 것임을 알 수 있다.

(1) 동양화를 그리는 화가는 마음 수양이 필요하다

당나라 서예가 유공권(柳公權, 778~865)은 "마음이 올바르면 붓도 올바르게 되니 이것이 붓을 쓰는 법이다."라고 하며 심정즉필정(心正則筆正)을 강조하였다. 또한 당나라 때 장조(張璪, 8세기 중반~8세기 말)는 "밖으로는 자연을 배우고 안으로는 마음의 근원에서 얻는다."고 하며 이는 즉, 자연을 기초로 삼고 마음으로 다시 자연을 재조명해야 한다는 의미이다.

따라서 화가의 품성이나 품격이 동양화를 표현하는 데 있어서 중요한 요소가 된다. 그 이유는 동일한 사물을 체험하더라도 관찰자의 교양 수준이나 인품이 다르면 전혀 다른 체험이 되기 때문이다. 그리고 이것이 더 나아가 작품의 격을 드러낸다고 할 수 있다. 그러므로 동양화 사상에 부합되는 정경교융의 체험, 화가의 개성과 더불어 인품은 동양화 특유의 정신을 나타내는 재료들이다.

[세한도, 김정희, 1844년, 종이에 수묵, 23.3×146.4cm, 개인 소장]

여기에서 거론되는 화가의 수준이나 인품은 단순히 심성과 행위의 선악을 판별하여 선을 추구하고 악을 멀리한다는 이야기가 아니라, 삶에 대한 깊은 성찰과 인간적인 성숙을 말한다.

 "붓이든 붓이 아니든, 먹이든 먹이 아니든 중요한 것은, 반드시 나의 마음이 존재해야 한다."라고 청나라 석도(石濤)가 말하듯이 동양화의 예술창작에 있어서 화가는 정신적인 수양을 경험한 마음 상태를 지니고 있어야 한다는 점을 강조한다.

(2) 마음의 주객합일(主客合一)

 미적(美的) 의식은 관조하는 대상을 미적 대상으로 삼는 것으로부터 나타난다. 관조가 대상을 미적 대상으로 될 수 있게 만드는 것은 만물과 관조자 양자 모두가 어떤 한계나 간격이 없는 주객합일의 상태에서 '영적(靈的) 교감'을 가짐

으로써 사물은 의인화(擬人化)되며 사람 역시 의물화(擬物化) 되는 것을 말한다.

청나라 초의 화가 운격(惲格, 1633~1690)은 송나라 곽희(郭熙)의 "여름산은 푸르게 우거져, 물방울이 뚝뚝 떨어지는 것 같다"는 것을 "여름산은 노는 듯하다"고 하여 산을 의인화하고 있다. 또한 산은 말을 할 수 없지만 사람은 능히 말할 수 있다고 하면서, 네 계절의 산은 서로 다른 모습으로 "웃는 듯하고 잠자는 듯하다"고 하였고 "가을 산은 화장을 한듯하고, 가을은 사람으로 하여금 슬픔에 젖게 하며, 또한 생각에 젖게 한다."고 하여 사물을 빌려 화가의 감정을 표현하였다.

이것은 붓과 먹은 본래 정이 없지만 붓과 먹을 다루는 사람은 정이 없어서는 안 된다며

[모란, 운격惲格, 중국 청나라]

그림을 그리는 것은 정을 사로잡는 데 '섭정(攝情)' 있으니, 그림을 보는 사람으로 하여금 정이 일게 하여야 한다는 것으로 운격의 섭정론(攝情論)을 뒷받침해주고 있다.

다시 말해서 화가의 마음이 주객합일인 상태에서 만물과의 영적교류를 통한 감정을 나타내는 것이 동양화가 가지는 정신중의 하나인 것이다.

(3) 동양사상의 영향을 받은 여백의 미(美)

우리가 앞서 살펴보았던 유(儒), 도(道), 불(佛) 사상은 동양화의 특징인 여백을 이해하는 데 근원적인 요소로 작용한다. 그 이유는 유가의 소(素), 불가의 공(空), 도가의 무위자연(無爲自然)이 동양화에서 공백 부분을 말하는 것이며 어떤 표현이 되어 있지 않은 빈 부분이지만 기와 운이 감도는 공백 즉, 여백과 상통하는 의미로 해석할 수 있다.

이렇게 동양화에서 볼 수 있는 여백은 은유성·사유성·함축성의 특징을 가지고 있다.

가. 은유성

동양화의 여백은 화면 밖의 세계인 외부 공간과의 연결을 의도하는 계속성을 표현하는 은유를 드러낸다. 이것은 사물을 표현하더라도 하나의 존재를 통하여 만물의 이치를 습득하는 것과 자연의 일부분이 단절된 것이 아니라 계속적으로 연결된 자연 자체를 암시함을 목적으로 둔다. 이는 화면을 채우려는 서양화와는 달리 이러한 은유성에 대해 동양의 화가들은 그림에서 여백이 필요하거나 필요 없을 때, 구름과 안개를 통해 가림과 드러남을 교묘히 표현한다. 또한 산을 산으로 감추거나 나무를 나무로 감추는 등 서로 비슷한 사물로 가리는 것으로 하여 사람으로 하여금 연상하게 하고 화가가 전달하고자 하는 뜻이 드러나게 하는 것이다.

|인왕제색도 仁王霽色圖. 정선. 1751년. 국보 216호. 종이에 수묵. 79.2×138.2cm. 호암미술관|

청나라 탕이분(湯貽汾, 1778~1853)의 <화전석람>에서 "누각은 반쪽을 교묘히 감추어야 한다. 다리는 양끝이 다 보여서는 아니 된다. 멀리 있는 돛단배는 배가 없는 것 같지만 가고 오는 것을 반드시 알 수 있어야 한다. 멀리 있는 집은 등마루만 있되 앞뒤가 분명해야 한다."라고 하는데 이 글에서 멀리 있는 돛단배는 배가 없되 가고 오는 것을 반드시 알 수 있어야 한다는 것은 바로 동양화의 절제 속에서만 발견되는 은유의 미학인 것이다.

나. 사유성

여기서 사(思)의 의미는 깎고 덜어서 사물의 꾸밈을 제거하여 큰 요체를 취하는 것을 말한다. 즉 화가가 그림을 그리기 전에 소재의 관찰을 통해 깊은 경지를 나타내는 것이다. 그래서 화가는 깨달음의 감성이 그림을 통해 표현된다.

이러한 사의적 표현을 가지고 있는 동양화의 여백은 정신과 의식의 개념으로 접근하며 깊은 의미를 내포한다. 그것은 현실로 표현할 수 없거나, 극복해야 될 메시지를 담고 있는 것이다. 이와 같이 동양화의 여백은 외형보다는 내재의 의경의 세계를 중시하는 사의적 표현방법이며 무(無)의 공간인 여백에서 많은 의미를 담고 있다.

다. 함축성

동양화의 여백은 아무 것도 그려져 있지 않지만 여운이 감돌며 화가 내면의 깊이로 그림의 암시와 내용의 함축성을 내포한다. 또한 복잡함을 간결하고 단순하게, 명료하고 자연스럽게 의미를 전달하여 회화를 한층 더 승화시킨다.

작가가 전달하려는 것을 여백을 통해 표현하며 '말로 나타낼 수 없고 오로지 암시될 따름이다.'라는 도가사상 도(道)

|통천문암도 通川門岩圖, 정선, 지본수묵, 131.8×51.8cm, 간송미술관 소장|

와 그 의미가 통한다 할 수 있다. 이러한 함축성을 '절제'라고도 할 수 있으며 동양화의 여백은 명확한 함축의 미술표현인 것이다.

결국 이러한 정적인 아름다움 속에서 여백은 무(無)를 통한 동양의 마음을 나타내고 표현과 생략이 적절히 조화되어 그려진 부분과 생략된 부분의 합일체가 되는 동양미술세계를 추구하는 것이다.

04

한국화의 재료적 의미

(1) 한국화의 정신적 특성 개념을 바탕으로 본 전통적 재료 특성

　한국화는 전통회화로 한국의 전통재료인 지·필·먹을 이용하고 전통적인 기법에 의해 다룬 회화를 말한다. 즉 한국화는 한지 위에 먹이나 물에 녹는 안료(顔料)를 사용하여 부드러운 붓으로 그리는 것으로 서양화와는 매우 다른 특성들을 가지고 있다. 즉 정신적인 표현, 선과 여백의 중시, 평면적 화면, 먹과 한지의 이용, 동적인 아닌 정적인 특성들을 가지고 있다. 특히 먹과 종이는 한국인의 미의식과 사상을 그대로 반영시키고, 한국정신의 요체로써 정신적 깊이를 지닌 전통적 재료로 오늘에 이르렀다. 이러한 재료들은 서양 미술 재료에서 볼 수 있는 단순한 기능성에 치우치는 것 이상으로 그들이 갖는 독특한 성질을 가지고 있다.

(2) 수묵화와 채색화

　한국화는 크게 수묵화와 채색화로 나눌 수 있는데 이 두 양식은 서로 대립적

인 축을 이루고 있다.

미술의 기능이나 양식적인 측면에서 볼 때도 수묵화는 병풍이나 족자와 같이 자유롭게 이동할 수 있는 독립된 양식이었다고 한다면, 채색화는 건축물에 부합되는 벽화양식으로서, 기능은 종교적인 숭배물이나 장식에 관련되어 지시적 언어기능을 갖는다고 할 수 있다.

동양의 예술을 이야기할 때 수묵화와 채색화는 대립된 개념으로 파악하는데 수묵화는 사의(寫意)로서, 채색화는 사실(寫實)로서 대변되고 있다. 수묵화는 대상의 외면보다 그 내면의 정신을 높게 사려고 했으며, 그곳에 담겨 있는 뜻을 더욱 중요시하고 있다. 동양의 예술은 직관의 방법으로 접근된다. 이와 같은 내면성과 그 뜻은 간결, 담백하면서도 무한한 깊이의 표현성을 지니는 수묵화에 의해 가장 잘 구현될 수 있다.

수묵화는 사물의 외형에 집착하지 않고 사물의 본질을 파악하여 회화의 이상을 표현한 높은 정신세계를 추구하였으며, 문학성과 철학성이 깊이 내재되어 있다.

그렇다고 해서 형체(形體)적인 형사(形似)를 무시하고 정신성만을 추구한다면 회화가 갖는 고유의 특성을 상실할 수밖에 없을 것이다. 정신을 중요시하는 동양회화라 해서 형식면의 기법을 무시한 것은 아니며 오히려 정신적 측면을 강조하기 위해 기법이나 형식에 더욱 엄격한 법칙 등을 세웠다고 볼 수 있다. 본인의 작품을 통하여 경험한 내용과 형식에 있어 내용이라는 정신적 측면에 중점을 두었지만 내용과 형식의 관계는 상호보완적(相互補完的) 관계를 유지한 상관관계(相關關係)를 갖고 있다고 본다.

수묵화는 비수용성과 먹과 수용성의 염료나 광물질 안료 같은 작은 입자가 종이의 셀룰로오스 섬유 사이의 모세관을 따라 스며들면서 나타나는 선염법

(渲染法)을 이용하여 그림을 그린다. 물론 여기에서는 먹이나 안료에 넣은 아교가 계면활성제(界面活性劑)로서 작용하여 번지게 한다. 이런 원리를 유효 적절히 이용한 결과 나온 것이 수묵화이다. 그러나 채색화를 그릴 때에는 물감이 스며들거나 번질 수 없도록 아교액에 명반(明礬)을 넣어 교반수로 바탕막을 칠한 후에 안료를 주재료로 해서 그림을 그린다. 채색화에서도 먹을 사용하여 왔지만 철선묘 등의 윤곽선을 세련되게 긋기 위해 검정색으로 여기며 사용하여 온 특성이 있다.

먹과 종이가 물성(物性)임에도 불구하고 수묵 그림이 정신세계를 표현하는 특징을 갖는 것은 재료자체가 작가의 정신주체와 서로 결합할 수 있는 기능성 때문이며 수묵회화에 있어서 물과 먹은 동양적 사유 방식을 표출하는 매우 효과적인 표현 매체로서 속성을 두루 갖추고 있다.

(3) 수묵화의 재료적 특성

가. 종이

한지(韓紙)는 인쇄나 필기용으로 쓰고 있는 양지와는 성질이 다르다. 우리 고유의 종이로 한지의 특성이 소량의 습기에도 민감한 반응을 보이며 한지에다 그림을 그릴 때는 먹물이나 안료가 모세관 현상에 의해 섬유질 사이에 잘 스며들고 선염 현

상이 일어난다.

우리의 회화가 독특한 표현의 세계에 도달할 수 있었다는 점에서 우리 미술의 발전에 있어서 한지의 역할은 결정적이라 할 수 있다. 신라 때부터 우리나라의 종이는 천하제일이라 하여 이름이 높았으며, 고려 때의 고려지는 중국에서 역대 군왕들의 초상화를 그리는 데 사용될 만큼 명성이 높았다. 한지의 종류는 닥나무 섬유가 가지고 있는 강인함, 부드러움, 흡수력 등의 특성으로 인하여 일상생활과도 밀접한 생활용품 및 주거 생활에도 사용되었으며, 문방사우의 주요한 위치를 차지하였다. 화선지는 흡수력이 좋아 먹과 같이 물에 잘 녹는 수용성 재료와 어울려 일회성을 요구하게 되며 이는 화가들의 고도한 수련으로 필력을 중시하게 만들었던 것이다. 흡수성으로 인해 고치거나 덮어버리거나 깎아 낼 수가 없기 때문이다. 그리기 전에 대상을 자세히 관찰하고 특징을 파악한 후에 단숨에 그려야 한다. 수묵화에 사용되는 화선지는 우선 부드럽고 먹의 번짐이 좋은 것을 사용하여야 한다.

한지의 종류는 1호에서 120호까지 생산되고 있으며, 화선지 종류도 수십 종류에 달한다. 화선지에는 수많은 명칭이 있는데 이는 주로 산 자가 본인의 제품임을 나타내고자 하는 목적으로 이름을 짓기도 한다.

〈원료의 차이에 따른 종류〉
- 등지(藤紙): 등나무를 원료로 하여 만든 종이
- 고정지(藁精紙): 귀리 짚을 원료로 하여 만든 종이
- 상지(桑紙): 뽕나무 껍질을 섞어서 만든 종이
- 송피지(松皮紙): 소나무 껍질을 섞어서 만든 종이

- 태지(苔紙): 이끼를 섞어서 만든 종이
- 유엽지(柳葉紙): 버드나무 잎을 섞어서 만든 종이
- 유목지(柳木紙): 버드나무를 잘게 부수어 섞어서 만든 종이
- 송엽지(松葉紙): 솔잎을 잘게 부수어 섞어서 만든 종이
- 의이지(薏苡紙): 율무의 잎, 줄기 등을 잘게 섞어서 만든 종이
- 마골지(麻骨紙): 마의 대(겨릅대)를 잘게 부수어 섞어서 만든 종이
- 마분지(馬糞紙): 짚을 잘게 부수어 섞어서 만든 종이
- 황마지(黃麻紙): 황마를 섞어서 만든 종이
- 태장지(苔杖紙): 털과 같이 가는 해초를 섞어서 만든 종이
- 분백지(粉白紙): 분을 먹인 흰 종이

〈쓰임새와 차이에 따른 종류〉
- 자문지(咨文紙): 고급종이로 회교문서에 썼던 종이
- 표전지(表箋紙): 임금께 보고 문서를 올릴 때 썼던 종이
- 계목지(契目紙): 임금께 올리는 서류의 목록을 적었던 종이
- 세화지(細畵紙): 설을 축하하는 뜻으로 임금께 그림을 그려 바치거나 설에 대문에 붙이는 그림을 그렸던 종이
- 상소지(上疏紙): 임금께 상소를 올릴 때 썼던 종이
- 궁전지(宮箋紙): 임금께 길흉을 적어 올릴 때 썼던 종이
- 관교지(官敎紙): 임금의 교지나 중앙관서의 공문서용 종이
- 공사지(公事地): 관아에서 공사(公事)의 기록에 썼던 종이
- 시지(試紙): 과거 시험을 칠 때 썼던 종이
- 시전지(詩箋紙): 한시를 썼던 종이

- 시축지(時軸紙): 시를 적었던 두루마리 종이
- 부본단지(副本單紙): 서류의 부본을 만들 때 썼던 종이
- 서본지(書本紙): 글체의 본을 썼던 종이
- 화선지(畵宣紙): 그림이나 글씨를 썼던 종이
- 반절지(半折紙): 전지를 반절하여 서화에 썼던 종이
- 초지(草紙): 글을 처음 초 잡아 쓸 때 썼던 종이
- 책지(冊紙): 책을 만들 때 썼던 종이
- 표지(表紙): 책 표지로 썼던 종이
- 족보지(族譜紙): 족보를 만들 때 썼던 종이
- 간지(間紙): 편지를 쓸 때 썼던 종이
- 인지(印紙): 인지를 만들 때 썼던 종이
- 봉투지(封套紙): 봉투를 만들 때 썼던 종이
- 혼서지(婚書紙): 혼서용 종이
- 저주지(楮注紙): 저화를 만들 때 썼던 종이
- 창호지(窓戶紙): 문을 바르는 데 썼던 종이
- 장판지(壯版紙): 방바닥을 바를 때 썼던 종이
- 도배지(塗褙紙): 도배용으로 쓰는 종이
- 봉물지(封物紙): 봉물을 싸는 종이
- 배접지(褙接紙): 화선지 등, 종이 뒷면에 붙여 썼던 종이
- 피지(皮紙): 질이 낮은 종이로 도배할 때 초배지를 썼던 종이
- 초도지(初塗紙): 도배할 때 맨 먼저 바르던 종이
- 선자지(扇子紙): 부채 만드는 데 썼던 종이
- 갑의지(甲衣紙): 병졸들의 겨울옷 속에 솜 대신 넣었던 종이

- 염습지(殮襲紙): 염습할 때 썼던 종이
- 도광지(塗壙紙): 무덤속의 벽에 발랐던 종이
- 월력지(月曆紙): 달력 만드는 종이
- 지등지(紙燈紙): 등을 발랐던 종이, 등롱지(燈籠紙)라고도 함
- 우산지(雨傘紙): 우산 만드는 데 썼던 종이
- 주유지(注油紙): 우산 만드는 데 썼으며, 유둔지(油芚紙)라고도 함
- 입모지(笠帽紙): 갓 위에 씌웠던 우장용 유지 종이
- 소지(燒紙): 신에게 기원할 때 태워 올리는 종이. 천지라고도 함

〈크기와 두께에 따른 종류〉
- 각지(角紙): 가장 두꺼운 종이
- 장지(壯紙): 두껍고 단단한 종이
- 대호지(大好紙): 품질이 그리 좋지 않은 넓고 긴 종이
- 소호지(小好紙): 좁은 소형의 종이
- 백지(白紙): 색깔이 희고 큰 종이로 책을 만드는 데 썼던 종이
- 삼첩지(三疊紙): 백지보다 두껍고 장광(長廣)이 크고 누런 종이
- 죽청지(竹靑紙): 얇지만 질기고 단단한 종이
- 선익지(蟬翼紙): 두께가 잠자리 날개처럼 아주 얇은 종이
- 강갱지: 넓고 두꺼운 종이
- 심해지: 폭이 좁고 얇은 종이
- 대발지: 대발로 뜬 종이라는 뜻으로 2자×3자7치의 종이
- 중발자 1자 9치×3자 3치의 종이
- 일백~육백지: 발로 떠서 포갠 횟수, 즉 두께에 따라 육백지까지 있음

나. 붓

붓은 인간이 만든 묘화 도구 중 가장 훌륭한 것이며 또한 묘화 도구의 최대 공약수이다. 붓의 線的 기능은 동양화를 선의 예술이라는 美稱을 얻게 하였지만 양식상으로는 동양화의 표현기법의 단조성을 가져오게 한 이유 중의 하나이다.

여러 가닥의 짐승 털을 모아 만든 것으로 물의 표면 장력과 모세관 현상을 이용한 도구이다. 한국화의 길고 유연한 묘필은 화선지의 침윤하기 쉬운 바탕 위에 선으로 그리기 적합한 도구이다. 부드럽고 탄력성이 있으므로 붓을 잡고 그림을 그릴 때 쓰는 힘이 직접적으로 종이에 전달되는 것이 아니라 묘필의 움직임을 통해서 종이 위에 작용하게 된다. 우리의 전통회화는 묘필을 이용하여 우리나라 미술의 특색인 선적인 아름다움을 표현하고 훌륭한 서화 예술의 전통을 형성할 수 있었다.

붓은 붓끝이 뾰족하고, 가지런하며, 붓털이 모인 형태는 둥글고, 튼튼한 것이 그림 그리기에 좋다. 부드러우면서 힘 있는 선을 그려내는 붓으로써 황모필(黃毛筆)인데, 그것은 뻣뻣한 족제비의 꼬리털에 부드러운 양털을 곁들여서 만든 것이다. 그 밖에 붓의 원료가 되는 털로는 새깃, 염소수염, 쥐수염 등이 있으며, 붓대로는 남원의 흰대나무를 으뜸으로 꼽았다.

선을 긋고 색을 칠하는 데 가장 훌륭한 도구로 숙련된 기능이 필요하며 동양화의 규정적 요소로 작용하고 있다. 붓의 종류로는 굵기에 따라 특대·대·중·소로 나뉘며, 붓대의 길이에 따라 장봉·중봉·단봉으로 나눈다.

채색화용 붓은 털의 종류와 용도에 따라 다음과 같이 나눌 수 있다.

〈털의 종류에 따른 명칭〉

- 겸호필(兼毫筆: 털이 가늘고 한데 겸하는 붓)-양
- 유호필(柔毫筆: 털이 부드럽고 가는 붓)-양, 노루, 닭, 원숭이
- 강모필(剛毛筆: 털이 강한 붓)-황모(皇謨: 족제비 꼬리털), 리모(狸毛: 너구리의 털), 마모(馬毛: 말털), 돈모(豚毛: 돼지털)

〈붓촉의 길이와 굵기에 따른 종류〉

- 장봉(長鋒: 긴 붓)-장봉필은 붓촉이 긴 붓으로 선을 그을 때 사용된다.

- 중봉(中鋒: 중간 붓)-중봉필은 적당한 길이의 붓으로 일반적으로 가장 많이 사용된다.

- 단봉(短鋒: 짧은 붓)-단봉필은 붓촉이 짧은 붓으로 전서(篆書)나 예서(隷書)를 쓸 때 주로 사용한다.

- 독필(禿筆: 몽당붓) – 독필은 오래 사용해서 붓끝이 닳아진 몽당붓을 말한다.
- 대필(大筆) – 굵은 붓을 대필이라고 하는데 액자용 큰 글씨를 쓸 때 사용한다.
- 소필(小筆) – 소필은 작은 글씨를 쓸 때 사용하는 가는 붓이다.

〈용도에 따른 명칭〉
- 선묘(線描)필 – 길이 2~3cm 가량의 짧고 끝이 뾰족하며 전체적으로 가늘고 긴 모양이며 매끄러운 재질이 특징이다.

- 측(側描)필 – 굵기의 변화가 있는 부드럽고 윤기 있으며 선묘에 적당하다.
- 삭(削用)필 – 굵기의 변화가 적은 딱딱한 느낌의 선이 나온다.
- 면상(面相)필 – 탄력성이 좋고 붓끝이 잘 모인다. 섬세한 선묘와 윤곽선 묘사에 사용된다.

- 북화(北畵)세필(細筆) – 극세화는 물론 한글, 한문의 작은 글씨에도 사용하며 채색 선에도 좋다
- 채색(彩色)필 – 물을 담고 있는 능력이 좋아서 물감을 풍부하게 머금어 쉽

게 흘러내리지 않고 고르게 흘러 균일하게 칠해질 부분에 사용하는 것이 좋으며, 길이는 길지 않고 탄력 있는 여러 종류의 털로 맨 것이 좋다. 색의 단계적 변화, 부드러운 느낌, 원근감의 표현에 용이하다.

- 평필(平筆)－초벌 채색시 마티에르를 내지 않고 고르게 넓은 부분을 칠할 때 사용하기 좋으며, 채색용 붓을 두 자루 이상 나란히 묶어 사용하는 이은붓을 사용하면 편리하다.

- 귀얄붓－귀얄하면 우리말로 풀칠용 넓적한 붓을 뜻한다. 아교포수용전용으로 대개 사용되며, 비교적 두툼하고 털이 약간 길어서 물을 많이 함유할 수 있다.

처음 구입한 붓은 변화나 신축을 방지하기 위해 붓털에 풀을 먹여 두었으므로 풀어서 써야 한다. 새 붓은 미지근한 물에 담근 후 풀이 탄력을 잃었을 때

두 손가락으로 가볍게 눌러서 풀 기운을 씻어 낸 후 맑은 물에 다시 헹구어서 사용하는 것이 좋다. 풀 기운이 남아 있으면 붓촉이 빨리 닳거나 진균류가 생길 수 있다.

다. 먹

먹이 중요한 색료의 하나로 등장한 것은 먹이 갖는 幽玄한 색깔과 墨有五彩의 함축적 의미 탓도 있겠지만 우선은 원료를 구하기 쉽고 변색이 없으며 입자가 가늘며 수용성이어서 모필에 사용하기 좋다는 점이 자연스레 동기였을 것이다. 여러 정황을 종합하여 보면 확실히 먹은 원료 구득, 제작, 보관, 불변성 등의 실용성에서 최상의 안료이다.

먹의 성질을 이해하기 위해서는 먹의 제조법을 아는 것이 필요하다. 일반적으로 검은 안료 (옻칠연, 송연, 카본 블랙, 비취 블랙) 등에 아교를 6:4의 비율로 혼합한 뒤 석류 껍질이나 즙으로 방부제를 넣고, 아교 냄새를 없애기 위해 약간의 향료를 첨가한 후 육면체나 원기둥형으로 만든다.

제조방법을 정리하면 다음과 같다.

① 그을음을 만든다: 그을음의 종류는 송연, 유연, 칠연, 석유연, 교연 등이다. 탄소 입자가 가볍고 고를수록 좋은 그을음이 된다.
② 약재를 배합한다: 약재는 색과 향을 내어 아교의 냄새를 제거하고 먹의 수명을 길게 하며, 교의 점성이 오래 유지되게 하며 먹빛이 퇴색되지 않

고 단단하게 한다. 또한 먹에 윤기가 나게 한다. 특히 향료는 정신을 맑게 해주는데 동물성의 사향(麝香)과 식물성의 용뇌(龍腦)가 귀했고 좋은 향기로 쳤다. 그러나 먹의 생산이 늘어나자 향료의 수요도 늘어나 합성 용뇌나 인조 사향을 만들어 천연 향료를 대신하게 되었다.

③ 아교를 섞는다: 아교는 접착제의 역할을 하게 된다. 좋은 먹을 만들기 위해서는 아교의 선택이 중요하다. 제묵용 아교에는 녹교, 우교, 마교(馬膠), 어교(魚膠) 등이 있고, 좋은 먹을 만들 때는 황명교(黃明膠)를 사용한다. 황명교에는 녹각으로 만든 백교(白膠)와 우피교로 만든 우교가 있다.

④ 찐다: 주물러 놓은 먹을 찜통에 넣어 강한 불로 가열하면서 수증기가 새지 않고, 중간에 불을 끄지 않아야 찧기 좋은 상태가 된다.

⑤ 찧는다: 30분 정도 지난 후 뜨거울 때 밀폐된 실내에서 절구에 넣어서 찧는데 광택이 나면 그만 찧는다. 얼마나 더 찧느냐에 따라 먹의 우열이 좌우된다.

⑥ 단련한다: 찧은 뒤 뜨거울 때 주물러서 긴 형태로 만든 뒤 습포로 싼 다음 가마 안에 넣어서 따뜻하게 하고, 하나씩 꺼내어 필요한 크기로 자르고 무게를 잰 다음 다시 나눠서 단련하는데 반드시 천 번 이상 두들긴다.

⑦ 그늘에서 말린다: 요즘은 그늘지고 서늘하며 통풍이 잘되는 실내에서 선반 위에 먹을 놓고 자연풍을 쐬어 말린다.

⑧ 광을 먹인다: 거친 헝겊으로 완전히 마른 먹을 깨끗이 닦아 단단한 솔로 밀랍을 발라 광을 내고 바람을 쐬어 말린다.

날씨에 따라 다르지만 먹이 굳게 마를 때까지 약 100~200일이 걸리고, 다 마른 먹이 완전한 먹빛을 발하기까지는 30~50년의 세월이 지나야 한다.

먹빛은 대체로 초(焦), 농(濃), 중(重), 담(淡), 청(淸) 등의 다섯 가지 종류가 있는데 이를 수묵의 오채(五彩)라고 한다. 세분화한다면 더 많이 나눌 수 있다. 일반 회화에 사용하는 먹은 연구를 많이 해야 하는데 서예용 먹과는 많은 차이가 있다.

● 초묵(焦墨)

먹을 오랫동안 갈아서 반나절 정도를 그대로 두어 수분을 증발시키면 가장 짙고 광택이 나는 초묵의 농도가 만들어진다.

● 농묵(濃墨)

초묵보다 수분이 많으면 농묵이 된다. 농묵은 진하긴 하나 광택은 없다.

● 중묵(重墨)

농묵보다 수분이 훨씬 많으면 중묵이 된다. 담묵보다는 진하고, 농묵보다는 연한 농도이다.

● 담묵(淡墨)

수분이 많아서 회색빛이 나는 연한 농도의 먹색이다.

● 청묵(淸墨)

담회색(淡灰色) 느낌을 주는 가장 연한 농도의 먹색이다. 안개나 연기 같은 것을 표현하기에 좋다.

또한 먹은 원료에 따라 종류가 다르다.

- 석묵(石墨)

석묵은 자연산으로 중국 공양산(恐陽山)에 묵산(墨山)이 있는데 산석(山石)이 모두 먹과 같아 이를 먹으로 사용한 것으로 본다. 석묵은 송연묵이 만들어지기 이전 은시대의 갑골문에서 사용했다고 추정하며, 위진시대 이후에는 더 이상 사용하지 않았다고 한다.

- 송연묵(松煙墨)

송연묵은 늙은 소나무와 그 뿌리, 관솔 등을 태울 때 생기는 그을음을 아교로 굳혀 만든 것인데 약간 푸른색을 띠고 있어 청묵이라고도 한다. 제조법은 소나무를 태운 그을음인 송연으로 만든다.

- 유연묵(油煙墨)

배추, 무, 아주까리, 참깨, 등의 씨앗을 태울 때 생긴 그을음을 사용하여 약간의 갈색을 띠고 있어 갈묵이라 부른다. 유연묵의 번짐의 효과는 몰골법이나 발묵법 등을 개발시켰고, 남종화의 발달은 유연묵에 의해 가능했다고 볼 수 있다.

유연묵은 계절에 따라 색이 차이가 나는데, 봄에 그을음을 채취한 것은 흑색 중에서도 붉으면서 푸른색을 띠고, 여름과 가을 제품은 붉은색, 겨울 제품은 검은색에 흰빛

을 머금고 있다. 아주 맑은 갈색을 띠는 것을 다묵(茶墨)이라고 한다.

먹을 진하게 갈면 똑같은 묵색이 되고 연하게 갈았을 때 색이 나타난다. 구름이나 연기, 수면 등을 그릴 때에는 청묵이 적당하고 갈색 먹은 산림을 그릴 때 사용하면 효과적이다.

● 유송묵(油松墨)

유송묵은 송연과 유연을 혼합해서 만든 먹으로 아교질이 적은 편이고 광택이 있다.

● 칠연묵(漆煙墨)

칠연묵의 성질은 먹빛이 좋고 광택이 있어서 눈동자를 그리면 생동감이 난다. 유연묵과 칠연묵을 같이 쓰면 아주 검으면서 빛이 나고 스며들거나 번져서 무리를 짓지 않고 농(濃)하고도 담(淡)하여 맑은 느낌을 준다.

● 백묵(白墨)

흰 먹으로서 일본의 쇼소인(正倉院)에 남아 있다.

● 채묵(彩墨)

채묵은 채색의 그림용으로 만든 먹으로 홍(紅), 남(藍), 주(朱), 녹(綠), 황(黃)의 5채묵이 있다. 주묵(朱墨)은 기름기가 없어서 7일이면 건조하여 고형(固型)의 먹이 된다. 주묵은 무거울수록 좋은 먹이다. 홍화묵(紅花墨)은 홍(紅)을 먹 속에 넣어 만든 먹으로 묵색이 연하고 아름답다.

● 안색묵(顔色墨)

안색묵에는 청대 건륭(乾隆)연간에 석청, 석록, 주사, 석황, 백(白)의 다섯 가지 색으로 만들어진 오향(五香)이 있고 가경(嘉慶)에 만들어진 주사, 석황, 석청, 석록, 거거백(車渠白), 자류, 황단, 웅황, 자석, 주표의 열 가지 색으로 이루어진 명화십우(名花十友)가 있다.

● 양연묵(洋煙墨)

양연묵은 광물유(鑛物油)에서 얻은 그을음으로 만든 먹으로 탄소분말, 경유(輕油), 중유(重油) 등을 원료로 한다. 우리나라에서도 대중적인 먹은 탄소분말로 만든 양연묵이 대부분이다.

● 묵즙

묵즙은 중급의 교와 송연 혹은 카본 블랙이 주성분인데 방부제와 보수제를 넣어 딱딱하지 않게 처리한 것이다. 물을 많이 쓰면 얼룩이 형성되며 재료 자체를 우량품이 아닌 합성수지를 사용하기 때문에 고급 먹에서 얻어지는 천변만화의 효과를 얻을 수 없다.

그을음의 좋고 나쁨은 묵색의 우열에 직접 영향을 끼치는데, 불의 원근에 의해 좋고 나쁨이 결정된다.

● 상연묵(上煙墨)

불과 가장 멀리 떨어져 있는 가마의 네 귀퉁이에 생긴 가장 좋은 순연(醇煙)으로 만든 먹으로 두연(頭煙), 정연(頂煙)이라고도 하며 상품(上品)에 속한다.

● 항연묵(項煙墨)

가마의 중간에 생긴 그을음으로 만든 먹으로 중품(中品)에 속한다.

● 신연묵(身煙墨)

불과 가까운 곳에서 형성된 그을음으로 만든 먹으로 하품(下品)이다.

먹을 갈 때는 먹의 질감이 곱고 부드러워야 농담의 변화를 효과적으로 낼 수 있다. 따라서 성급하게 갈거나 힘을 주어 밀면 입자가 제대로 풀리지 않아 발색이 나빠진다. 또한 손의 기름기가 먹에 흡수될 수 있으므로 종이에 싸서 높게 잡으며 먹을 비스듬히 눕혀서 5~10회 정도 갈고 다시 뒤집어서 갈아야 한다. 사용이 끝난 먹은 잘 닦아 아교의 변질이나 먹의 균열을 예방한다.

라. 벼루

좋은 제품은 벼루 바닥에 먹을 갈면 먹색이 차지고 끈끈하여 조금도 억세거나 텁텁하지 않고 연지에 물을 담은 후 며칠이 지나도 마르지 않는다. 좋은 벼루는 어떤 강도의 먹이라도 쉽게 갈아내어 농도가 진하고 풍족하게 나와야 하고 벼루의 돌가루가 생기지 않아야 한다. 벼루는 반드시 씻어서 말려놓아야 먹

빛이 밝고 윤기가 난다. 또한 미량의 소금기가 있는 물로 먹을 갈면 먹빛이 진하고 광택이 나며, 부착력이 좋아진다. 중국의 단계연이 제일 유명하며 우리의 것으로는 남포의 쑥돌 벼루를 으뜸으로 친다.

(4) 채색화의 재료적 특성

채색에 있어 여러 가지 물감, 색소, 색료, 안료 등은 그 특성에 따라 어떤 빛의 파장이 반사, 투과, 흡수되는 힘의 결과라고 말할 수 있다. 물감은 그 출처가 다양하지만 기본적으로 색소와 용제의 혼합물이다. 물감은 출처, 색상, 화학약품, 합성과 혼합에 따라 다르며 흙, 광물, 식물, 동물, 합성재료 등에서 얻어진다.

가. 안료

안료(顔料)란 물감의 발색성분으로 이용되는 물질로, 유기용제, 기름, 물 등에 녹지 않는 색을 갖는 미세한 분말이다. 이 미세한 분말 자체만으로는 물체의 표면에 고착되지 못하므로 전색제와 함께 사용되어 채색이 된다.

전색제 속에 용해되지 않고 미립자로 존재한다는 점에서 염료와는 대조된다. 천연과 인공 상태로 다양하게 얻어지고 색감과 화학적 구성, 산지 등에 따라 세분된다.

안료는 회화적으로는 크게 무기안료와 유기안료로 구별할 수 있으며 그 외에 제조방법, 용제에 의한 분류 등으로 나눌 수 있다. 그중에서 무기안료와 유기안료에 대한 분류내용을 정리하면 다음과 같다.

무기안료는 황토, 녹토와 같이 천연광물을 사용한 토계(土係)안료 외 티탄과 같이 금속류를 화학적으로 처리한 합성안료 등이며, 유기안료는 탄소와 수소와의 결합을 기본으로 한 유기물로서 동물성과 식물성의 천연안료와 합성안료인 레이크 안료와 콜타르 안료가 있다.

특성 및 종류	무기안료	유기안료
색상	색감과 착색력이 약하다	선명하고 착색력이 강하다
비중	부피는 작고 비중은 크다	부피는 크나 비중은 작다
은폐력	크다	작다
흡유량	아주 적다	아주 많다
광택	조금 적다	조금 많다
내광성	강하다	약하다
내열성	우수한 편이다	비교적 약하다
내용제성	양호하다	불량하다
내약품성	불량하다	양호하다
독성	유독한 것도 있다	아주 약한 편이다
가격	저렴하다	비싸다
용도	광범위하다	제한적이다
혼합성	불량하다	양호하다

〈안료의 종류〉

● 백색

백색안료는 순백도가 높고 다른 물감과 혼색해도 화학적 변색이 없으며 부착력이 강한 것이 좋다. 호분은 조개껍데기를 태워 만든 대표적 안료이다.

백토는 도자기에 많이 쓰이며 은폐력과 부착력이 약한 편이며 호분보다도 비중이 크고 불투명하다. 옛날에는 백색 안료로 쓰였으나 현재는 물감의 체질을 개선하는 안료로 많이 쓰인다. 수정말은 수정 원석을 분말로 만든 것으로 무색투명한 것으로부터 자수정, 홍수정, 황수정, 연수정, 흑수정, 등이 있으나 가격이 비싸 방해석을 쓰기도 한다.

● 황색계안료

석웅황

황색을 내는 천연 안료는 광물성 안료로 석황(웅황,
자황, 토황)이 있으며, 석웅황은 석황이라고 한다. 천
연적으로 나는 황화비로서 돌처럼 단단하여, 화공들
이 갈아서 액으로 만들어 채색하였다. 석웅황은 높은
중독성 때문에 주의해서 다루어야 하며 강한 독약으
로도 사용되었다. 안료로 사용하려면 마른 상태에서 이것을 갠다. 금위에 칠을
하면 얼마 후 색이 변하기 때문에 금에는 사용하지 않는다.

등황

식물성 안료로 등황(해등수의 나무껍질을 상처 내
어 얻어낸 선명한 황색의 수지(樹脂)를 모아 딱딱하게
만든 것), 황벽, 치자 등이 있고, 합성 안료로 황단, 카
드뮴 옐로, 코발트 옐로 등이 있다. 광물성 안료는 현
재는 사용되지 않고, 등황이 주로 쓰이는데, 식물성
안료이므로 색이 오래 유지되지는 않는다.

● 적색계안료

진사

적색에는 광물성 천연 안료로 주사는 붉은색을 칠할 때 많이 사용하는 안료

이다. 주사는 천연산의 황화수은을 잘게 빻은 것으로, 식물성으로는 홍화와 천초가 있으며 동물성으로 자류와 양홍이 있다.

● 청색계안료

남동광

청색은 천연 광물성 안료에 석청과 군청(울트라마린 블루)이 있고 그 외에 스몰트, 마야 블루, 이집션 블루 등이 있지만 이들은 고대 안료로서 현재는 거의 사용되지 않는다. 햇볕에 변색되지 않는 아주 좋은 색채로 암채색의 천연군청은 매우 고가로서 좋은 것은 순금 가격과 비슷했다. 식물성 안료로는 남이 있으며, 합성 안료로는 인공 군청(인공 울트라마린 블루)과 코발트 블루, 프탈로시아닌 블루, 프러시안 블루, 세룰리안 블루 등 여러 종류가 있다.

● 녹색계안료

공작석

녹청에는 구리를 산화시키면 생기는 녹색 분말로, 등록이라고 한다. 석록은 염기성 탄산구리이며, 잘 말랐을 때 갈아야 고운 가루를 얻을 수 있다. 임원경제지를 보면, 석록은 동갱 중에서 생기는데 구리가 자

양의 기운을 받으면 녹이 생기고 녹이 오래되면 돌을 이루는데 그것을 석록이라고 한다. 화공들이 이것으로 녹색을 만든다. 공작석은 석록 중에서 공작의 깃털처럼 동심원으로 배열된 무늬를 나타내는 돌을 말한다. 염기성 탄산동에 공장석을 미세하게 간 것이다. 공장석은 입지기 가는 정도에 따라 입자기 크면 진한 암록색이 되고 입자가 곱게 하면 벽록색이 된다. 벽록색이 가장 비쌌다. 녹색은 석록, 사록과 녹토 등의 천연 안료가 있고, 합성 안료로 고대에 제조된 동록과 근대에 화학적으로 제조된 코발트 그린, 크롬 그린 등 여러 종류가 있다.

● 6갈색

갈색으로는 천연 흙 안료인 대자와 황토가 있으며 동물성 안료인 세피아가 있다. 나머지는 인공으로 제조한 현대 합성 안료이다.

● 자색(紫色)

천연 안료에는 자색이 없기 때문에 남과 연지 혹은 양홍을 합하여 만들어 썼다. 이렇게 남과 연지, 양홍으로 만들어진 보라색이 매우 풍부하고 아름답다. 보라색은 오배자 염색으로도 얻을 수 있다. 현재 쓰이는 보라색 계통 안료는 모두 현대 합성 안료이다.

● 8흑색

흑색은 광물성으로는 흑석지가 있고 식물성으로는 백초상과 통초회가 있다. 먹의 흑색은 송연과 유연, 칠연이 있다.

● 금속성 안료

① 금색: 회화에 사용할 때는 황금을 찧어서 만든 금박이나 가루상태의 금분을 쓴다. 금박은 아주 소량의 금을 쳐서 박편을 만들고 다시 오금지(烏金紙)에 싸서 쇠망치로 힘껏 쳐서 얇게 펼쳐서 만든다. 사용법에는 이금(泥金), 타금(打金), 쇄금(灑金)의 방법이 있다.

② 은색: 은색을 사용할 때는 이금, 타금법과 동일하게 하면 된다. 시간이 지나면 은이 검게 변하므로 마지막에 박 위에 교반수를 발라둔다. 이금의 방법과 같이 은박을 교수와 섞어서 손가락으로 곱게 간 뒤, 붓으로 찍어서 쓴다. 순금이나 순은을 사용했다 하더라도 광택이 없으면 사람들은 가짜로 인식하기 쉽다. 광택이 없는 것은 사용상에 문제가 있었기 때문이다. 금은을 사용할 때는 반드시 교수를 많이 넣어서 이것들이 접시바닥에 완전히 가라앉으면 붓으로 접시바닥을 찍어서 사용하면 자연히 광택이 난다. 이것이 다른 안료와의 사용상의 차이점이다.

나. 분채

분채란 위에서 고찰한 안료를 정제한 그대로의 가공하지 않은 상태의 가루 물감을 말한다. 같은 가루 모양이라도 석채(天然石彩)는 분채라고 하지 않는다. 분채란 보통 수간안료를 이르는 말로, 사용할 때는 접시에 담은 가루를 일일이 아교물에 개어서 사용해야하므로 제작준비에 소모되는 시간이 많고 계속 쓰지 않으면 접시에 말라붙는 등 불편한 점이 많다. 그러나 색상이 선명하고 입자가 굵어 피복력이 높으며 아교물의 양, 색의 농도 등 작가가 마음대로 조작할 수 있는 이유가 있어 전문가에게는 필수적인 재료이다. 또 파손의 염려가 없고,

분채 봉채 안채

원료 상태로서 아교 등의 첨가물이 들어 있지 않기 때문에 변질이 없어 보존, 보관이 용이하고 다량의 색을 사용할 때는 봉채 등에 비하여 오히려 노력이 적게 든다는 것도 큰 장점이다. 말하자면 대작(大作)에 적합한 재료이다.

현대 채색화는 가능한 다양한 종류의 재료의 방법으로 다양한 표현을 하고 있다. 이는 안료의 다양성을 뒷받침해주고 있는데, 전통채색화에서 쓰인 안료에서 확대되어 합성안료에 이르기까지 수많은 종류가 있다.

다. 아교

한자의 '교(膠)'로서 고기 육변을 사용한 것을 보면 최초의 아교는 동물성이었을 것으로 추정된다. 요즈음은 쇠가죽에서 얻는 것이 일반적이며 품질에서는 사슴의 뿔을 재료로로 한 녹교(鹿膠: 투명한 청백색)를 최고의 품질로 친다. 그다음으로 마교(馬膠: 붉은색), 우교(牛膠: 누런색), 서교(犀膠: 물소가 원료로 비싸다, 투명한 담황색), 지교(脂膠: 녹교, 마교, 우교의 찌꺼기를 모아 만든 것

알아교 막대아교 아교액

으로 거무칙칙한 색)의 순서로 구분할 수 있으며 수교에 비해 어교는 접착력이 떨어진다.

　아교는 그 원료에 따라 어교(魚膠), 수교로 구분하며 끓임 횟수에 따라 서교(犀膠: 2번 끓임, 투명한 담황색), 삼천본(三千本: 3번 끓임, 반투명한 담황색이나 담갈색), 경상(京上: 삼천본과 같은 액에서 추출, 불투명한 갈색), 색호(色好: 4번 끓임, 불투명한 흑갈색)로 나뉜다. 또한 건조 상태의 형태에 따라 막대아교, 알아교, 판아교, 사슴아교, 병아교로 구분한다.

　아교의 품질은 투명하고 광택이 있고 색이 연한 것일수록 좋고 불투명하고 탁한 것은 품질이 떨어지는 편이지만, 색으로만 품질을 판단하는 것은 정확하다고 볼 수 없다.

〈아교물의 농도〉

용도		고체아교	녹교	병아교	명반
밑색칠용	종이바탕	물 200cc당 4g	4g	15배정도 물에 혼합	1~2g
	비단바탕		3g		
안료용	종이바탕	12~20g	6~10g	2~3배 정도 물에 혼합	없음
	비단바탕				
석채용	종이바탕	20g	10g	1.5배 물에 혼합	없음
	비단바탕	15g	8g		

기타 용구로 다음과 같은 것들이 있다.

• 화판: 수묵화나 채색화를 그릴 때 종이 밑에 대는 판이다.

• 절구와 절구공이: 하얀 도자기로 호분이나 황토 그리고 입자가 굵은 물감 등을 곱게 만들 때 사용하는 용구이다.

• 꽃 접시: 한국화에서 많이 사용하는 접시로 색깔은 흰색이다. 색이 있는 접시는 물감 사용 시 색에 혼동을 주기 때문에 사용하지 않는 것이 좋다.

05

한국회화의 분류

한국 회화의 역사는 청동기시대에 제작된 것으로 추정되는 반구대 암각화나 천전리 암각화 등에서 그 첫 예를 찾아볼 수 있으나 먹과 붓, 채색을 사용한 진정한 회화의 시작은 삼국시대부터라고 할 수 있다. 이 시대의 회화는 주로 순수 감상용보다는 고분벽화에 그려지는 실용적 목적의 그림들이 대부분이었다. 고려시대에 와서 실용적인 화회뿐 아니라 순수 감상용 회화도 발달하였다. 왕실 내에 도화원이라는 기관에서 전문적인 화가들을 양성하였고, 불교회화 외에도 다양한 장르의 회화가 제작되었다. 그러나 현재 남아 있는 작품은 극히 드물다. 본격적인 한국회화사는 조선시대부터이다. 억불숭유 정책에 따라 승려화가들이 사라지고, 직업화가와 문인화가들이 화단을 이끌었다. 국초부터 도화서를 설치하고 보다 조직적이고 체계적으로 회화 활동에 활용하였다.

(1) 산수화

조선시대 산수화는 자연을 그리되 서양화처럼 객관적인 자연의 재현(再現)을 목적으로 하는 것이 아닌, '마음속의 산수' 즉, 의중(意中)의 산수를 그린 것

[몽유도원도, 안견, 조선전기, 비단에 담채, 38.7×106cm, 일본 천리도서관]

이다. 실제로 존재하지 않지만 이런 곳이 있었으면 하는 이상향의 산수를 그려 자신의 마음을 표현한 것이 많다. 따라서 눈에 보이지 않는 만 리 먼 곳을 지척 (咫尺)에 그리기도 하고, 한 자의 작은 화면 속에 천 리, 만 리의 경치를 한눈에 그리기도 한다. 마음속의 산수를 표현하는 데는 서양의 풍경화와 같이 원근감 이니 명함 또는 음영이니, 한 개의 시점(時點)이니, 투시법 같은 것은 염두에 둘 필요가 없었다. 그래서 이치에 맞지 않고 시각적으로도 불합리한 표현들이 많 이 나타나기도 한 것이다.

안견의 몽유도원도에서도 이러한 점이 잘 나타난다. 르네상스 이후 서양화 의 대부분은 하나의 고정된 시점에 희한 투시원근법으로 그려지는 반면 동아 시아의 산수화는 3원법이라는 다양한 시점이 그림의 전개를 따라 이동하는 산 점투시(散點透視)를 보여준다. 현실세계는 멀리 넓은 곳을 바라보는 평온한 평 원법, 도원의 입구에서는 높은 곳을 올려다보는 고원법으로 이상세계 앞에 직 면한 인간의 숭고한 느낌을 표현하였고, 두 세계를 나누는 계곡에서는 산에서 깊은 곳을 내려다보는 심원법으로 단절의 심연을 표현하였다. 마지막으로 도

원에 이르면 시점은 하늘로 솟아 조감도의 시점이 된다. 시간과 공간, 사건을 끌어들여 그림 속을 거니는 듯한 시점으로 표현된 산점 투시는 대상을 부분적으로 쪼개고 분석하는 것이 아니라 종합적이고 총제적으로 체험하게 한다.

우리의 선조들이 화폭에 담고자 하였던 것은 경치에 흠뻑 취해서 그 경치에서 느낄 수 있는 호연지기나 인간과 자연의 친화적 관계, 자연의 오묘한 조화 등이었다. 조선 후기 정선으로부터 시작된 실경산수화(實景山水畵) 또한 실제의 경치를 보고 그렸지만 구도와 비례 등 화면상의 조화를 표현하고자한 것이 아닌, 선비들의 승경락도(勝景樂道) 사상이나 누워서 경치를 구경하고자 하는 와유(臥遊)의 정신에 의거하여 자연의 조화로움과 신비로움을 표현하려고 한 것이다. 이러한 실경산수화에 18세기 남종화 기법을 가미하여 정선에 의해 탄생된 것이 진경산수화이고 이것은 금강산과의 만남을 통해 완성된다.

금강전도는 화면전체가 원형의 구도를 이루고 있다. 그 원형을 가만히 따라가다 보면 산은 원형의 연꽃으로 피어나기 시작한다. 상단의 제화시에 "암봉은 몇 송이 연꽃인양 흰빛을 드날리고"라 쓰고 있다. 금강산의 암봉을 연꽃에 비유한 예는 적지 않다. 「관동별곡」에서 정철 역시 봉우리들을 연꽃으로 찬미하였다. 본래 원형의 만다라는 연꽃 화환의 도상이다. 따라서 비로봉이 펼치는 장엄한 화엄의 만다라가 되는 것이다. 또한 정선은 역학(易學)에 해박하여 『도설경해(圖說經解)』를 저술했다고 한다. 감상과정에서 나타나는 일련의 시각운동은 태극의 형상을 따라 움직이게 되는데 이는 김우창 교수가 금강전도와 비슷한 구도를 가졌다고 지적했던 백제금동대향로에서도 찾아낼 수 있다. 하늘의 새인 봉황과 땅의 용이 대립되어 양과 음을 나타낸다. 이것은 양과 음의 대

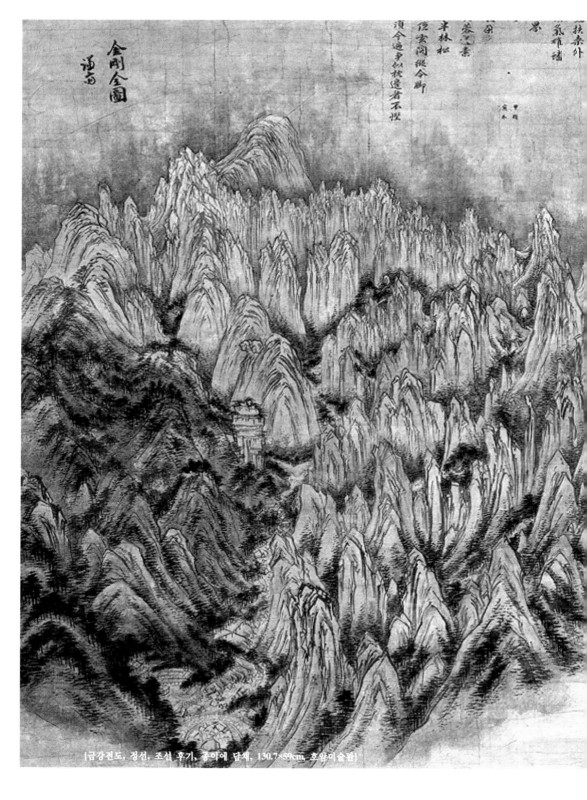

[금강전도, 정선, 조선 후기, 종이에 담채, 130.7×59cm, 호암미술관]

립을 순환시켜 조화를 이루는 태극의 이치와 같다. 이렇듯 불교의 화엄과 만다라, 역학의 태극까지 담아낸 금강전도는 단순히 눈에 보이는 대상을 재현한 것이 아닌, 마음의 감흥과 정취를 통해 대상을 내용과 기법 면에서 새롭게 재구성, 재창조해 낸 작품인 것이다.

(2) 인물화

산수화와 더불어 한국회화의 주요한 분야로 유교적인 현실주의와 교화주의를 바탕으로 전개되었다. 주제에 따라 고사 속 인물, 도교나 불교 주제의 인물, 풍속화, 초상화 등으로 나뉜다.

가. 고사인물화

먼저 고사인물화는 옛이야기 속의 인물을 주제로 하여 그 인물처럼 되고자 하는 소망을 표현한 그림으로 행락도, 탁족도, 관폭도 그리고 심매도 등이 그에 속한다.

이 그림의 제목인 고사관수(高士觀水)는 풀어 말하면 '격조 높은 선비가 물을 바라본다.' 라는 뜻이다. 이 제목은 그림에 본래 쓰여 있던 것이 아니고, 많은 그림이 그렇듯이 조선시대 문헌에 전하는 수많은 그림

[고사관수도, 강희안, 15세기, 종이에 수묵, 23.5×15.7cm, 국립중앙박물관]

제목들을 감안하여 근세에 붙여진 것이다. 그림 속의 고사는 얼굴 생김새며 머리 모양, 옷마저도 조선 사람과는 다르다. 그렇다고 중국사람도 아니다. 어쩌면 이 고사는 세상 어느 곳에도 속하지 않는 우리 마음속에만 존재하는 인물인지도 모른다. 풍경도 그러하다. 어디에나 있을 법 하지만 구체적으로 어떤 곳인지 무슨 계절인지는 말해주지 않는다. 화가가 이처럼 보편적인 경물을 배경으로 국적이 분명하지 않은 모습의 고사를 등장시킨 이유는 현실의 모든 속박에서 벗어나 자유롭고 초월적인 삶을 살아가고자 하는 조선시대 선비의 이상을 말하고 있기 때문이다. 현실과 거리를 유지하고 자연과의 동화를 추구하는 선비, 그가 만난 세상이 어떠한 세상인지 알 수는 없지만 이 군자는 자신의 뜻을

[탁족도, 이경윤, 16세기 말, 비단에 담채, 27.8×19.1cm, 국립중앙박물관]

펼칠 세상을 만날 때까지 자연 속에 은거하거나, 아니면 잠시라도 세상사를 잊고 자신의 성정을 다스리기 위해 자연을 만나고 있는 것이다. 이것이 관수라는 제목이 의미하는 바이다.

탁족(濯足)이라는 주제는 굴원이 지은 「어부사」이다. 「어부사」는 전국시대 초나라가 어지러워지자 울분을 참지 못하고 조정을 떠난 굴원의 심사를 담은 글이다. 방황하던 굴원은 세상의 도가 튼 어부를 만나게 되고, "세상이 깨끗하면 갓끈을 빨면서 세상에 나아갈 준비를 하고, 세상이 어지러우면 은둔하여 발이나 씻으면서

시기를 기다려라."라는 충고를 듣는다. 그러나 굴원은 기다리지 못하고 몸을 던져 세상과 등지고 만다. 세상사의 추이 가운데 타협하지 못하고 좌절한 군자의 내면을 드러낸 글로 조선시대 선비들이 늘 읽고 암송하던 명문장이었다. 탁족도는 선비들이 꿈꾸던 자연과의 동화, 은둔한 군자의 처신을 다룬 것으로 고사의 모습은 시공을 초월한 방식으로 묘사되었다. 자연 속에 은거하며 자신의 뜻을 펼 시대를 준비하는 선비, 봄의 소식을 가장 먼저 알리는 매화라는 상징을 통해 이제 곧 그가 필요한 시대가 왔음을 고전적인 이상경으로 표현하였다.

나. 도석인물화

도교적인 주제의 인물화로 가장 대표적인 것은 신선도(神仙圖)이며, 불교적인 주제의 인물화는 선종화나 조사도, 나한도 및 산신도 등이 포함된다.

군선도(群仙圖)는 늙지 않고 오래 살며 신통력을 가진 신선들을 크게 3부분으로 무리지어 그린 병풍이다. 중국 서쪽 곤륜산 서왕모가 3천 년에 한 번 꽃피고 다시 3천 년만에 익는 복숭아의 결실을 기념하기 위해 베푼 연회에 참석하러 가는 8명의 신선을 그렸다. 팔선(八仙)은 이철괴, 하선고, 조국구, 장과로, 종리권, 남채화, 한상자, 여동빈 등 8명으로 각각 재물, 건강, 출세, 수명, 젊음, 씩씩함, 여성스러움 등 인간생활의 여러 가지 상황을 상징한다. 이들은 자신만의 독특한 지물을 가지고 있어 그림에서 구별이 가능하다. 이러한 신선이 가진 능력은 보통사람들에게는 불가능한, 초월적인 것으로 세속의 인산들에게 영원한 동경의 대상이 되는 존재들이었다.

김홍도는 풍속화를 많이 그렸지만, 신선도도 적지 않게 그렸다. 풍속화를 그

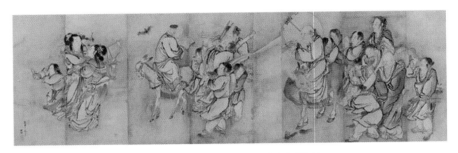

[군선도, 김홍도, 18세기 후반, 종이에 담채, 26.1×48.0cm, 국립중앙박물관]

릴 때 사실적인 묘사와 간략한 필묘를 주로 구사한 것과 달리 초월적인 존재인 신선의 특징을 드러내기 위하여 강렬한 필묵으로 과장된 표현을 동원하였다. 다채로운 필묘와 풍부한 묵법 또한 신선들의 신비한 특징을 전달하는 데 중요한 역할을 하고 있다. 18세기에는 절파화풍의 쇠퇴와 남종화 대두, 풍속화의 유행과 함께 신선도가 유행하였는데 이는 당시 서민사회에 널리 퍼져 있던 도석신앙(道釋信仰)과 밀접한 관계가 있다고 알려진다. 또한 장수기복에 대한 믿음이 유행하여 장수, 청춘, 벽사 등 인간소망을 대변하는 신선들이 등장하는 신선도의 제작이 급속히 증가하였다.

다. 풍속화

풍속화는 일상적이고 평범한 생활의 정경을 소재로 그린 그림으로 풍속화의 주인공도 인물이지만 초상화처럼 특정한 개인을 대상으로 하는 것이 아니라 신앙, 종교, 정치, 생활, 사상 등 삶의 모습을 보여준다는 점에서 구별된다. 식량을 안전하게 확보하기를 기원하며 바위 위에 새긴 그림, 부귀영화가 내세에까지 지속되기를 기원하는 그림, 고달픈 인생살이에서 벗어나기를 소망하는

그림, 바깥세상과 단절된 궁궐에서 백성들의 생활과 고통을 파악하기 위해 그려놓은 그림, 서민들의 감성과 욕구를 풀어놓은 그림 등 이 모든 것들을 풍속화라 부를 수 있다.

조선시대에는 초기부터 여러 기록화들에 풍속적인 요소가 많이 그려졌으나 한국적인 풍속화가 절정을 이룬 시기는 조선 후기로 당시 실학사상이 발달하면서 민족의 자의식을 고취하였기 때문이다. 즉 산수화 분야에서 한국적인 진경산수가 발달한 것과 같이 인물화 분야에서 풍속화의 유행이 있었던 것이다. 윤두서, 조영석에 의해 발달하기 시작한 조선 후기의 풍속화에서 쌍벽을 이루는 작가는 김홍도와 신윤복을 들 수 있다.

보물 527호인 풍속화첩(風俗畵帖)에 실린 그림 중 대표적인 서당도와 씨름도이다. 김홍도는 서민들의 일상생활을 긍정적인 측면을 강조하여 해학 넘치는

[서당도(왼쪽)·씨름도(오른쪽), 김홍도, 18세기 후반, 종이에 담채, 28×24cm, 국립중앙박물관 소장]

감각으로 그려내었다. 인물 이외의 모든 배경을 생략하고, 사건을 효과적으로 부각시키기 위해 원형구도를 활용하였으며, 최소한의 색채를 사용하면서 뭉툭하고 신속한 스케치풍의 붓질로 인물들을 생동감 있게 표현하였다. 이와 함께 중인 풍류객들과 기생을 다룬 신윤복의 풍속화와 삶의 장면을 여과 없이 묘사한 김득신의 풍속화에 비해 특히나 김홍도의 작품은 더 건강하고 밝고, 교훈적인 특징이 있다. 김홍도는 궁중에서 활약하던 이름 높은 화원이었기에 그의 그림에는 모름지기 궁중에서 후원하는 건강한 생활풍속을 전달하는 교훈적 회화의 전통과 관습이 배어 있는 것이다. 현실의 좌절과 고통, 아픔과 내면을 표현하기보다 건강하고 활력 넘치는 장면을 부각시켜 건강하고 밝은 사회를 만드는 데 기여하고자 하는 것, 이 풍속화첩에 담겨진 이러한 교훈성은 곧 김홍도가 명성을 유지하는 하나의 토대가 되었다.

|단오도(단오풍정), 신윤복, 조선 후기, 종이에 채색, 28×35cm, 간송미술관|

신윤복의 아름다운 풍속화는 김홍도의 풍속화와 달리 교훈성과 낙관성보다는 탐미성과 본능, 또는 가식 없는 솔직함을 보여준다. 또한 신윤복의 그림에는 양반계층에 대한 날카로운 비판의식이 담겨 있고, 교훈성이나 감계성이 적다. 이렇듯 반항적인 예술정신을 지닌 신윤복에게 궁중은 너무나 답답한 곳이었을 것이다. 그의 그림을 보면 아버지 신한평이 당대 최고의 궁중화원이었음에도 불구하고, 당시 화원 집안의 일반적인 경우와 달리 신윤복이 화원으로 봉직한 사실이 확인되지 않은 상황이 이해되기도 한다.

라. 초상화

특정 인물의 모습을 기념하는 기념사진적인 목적을 가진 그림으로 진(眞), 영(影), 상(像), 초(肖), 진영(眞影), 영자(影子), 사진(寫眞), 영정(影幀), 화상(畫像), 전신(錢神) 등으로 불리기도 한다. 옛날부터 초상화는 대상인물을 똑같이 그리는 데 온 힘을 기울였으며 그에 못지않게 인물 묘사를 통해 그 속에 숨겨져 있는 정신을 그려야 한다는 의미의 '전신사조(傳神寫照)', 즉 '전신(傳神)'이 강조되었다. 인물의 외적인 생김새를 본떠 그리는 '사형(蛇形)'은 언제나 변할 수 있는 피상적인 것이므로 그것을 뛰어넘어 불변의 본질을 나타내야 함을 뜻하는 것이다.

[이재상, 작자 미상, 조선 후기, 비단에 채색, 99.2×58cm, 국립중앙박물관]

조선시대는 유학의 시대였다. 유학적인 사상과 철학은 예술에도 적용되었는데 이러한 배경 때문에 초상화라고 불리는 영정이 특별히 발달하였다. 왕이나 대신, 존경받는 학자와 조상 등 교훈적인 대상을 주로 그렸기에 유학적인 시대에 유행하는 주제가 되었다. 영정은 내면 세계를 표출하는 전신을 목표로 삼았기 때문에 모든 그림 가운데 가장 어려운 것으로 인정되었다. 이 그림은 얼굴을 자세하게 그리고 옷을 성글게 표현하여 전신을 극대화하려 했다. 또한 눈과 눈동자의 표현을 가장 세밀하고 정교하게 표현하여 시선을 집중할 수 있도록 했다. 이러한 수법은 조선 후기로 가면서 더욱 강화되었다. 즉, 영정은 매우 치밀하게 계산된 심리적인 그림인 것이다.

|자화상, 강세황, 1782년, 비단에 채색,
88.7×51cm, 국립중앙박물관|

조선시대 영정 가운데 선비의 일상적인 모습을 담은 유복상은 선비정신을 표현해야 했기 때문에 가장 단순하면서도 동시에 가장 전신을 강조하는 상이다. 그러나 근대이후의 외관적 사실주의와 회화적 표현주의의 초상화에서는 내면적 전신주의의 구현은 어려워졌다.

이 작품은 선비화가 강세황이 1782년, 자신이 70세일 때 그린 자화상이다. 서양의 유명한 화가들은 자화상을 반복하여 그리는 경우가 많다. 그러나 조선시대 전체적인 질서와 조화를 중시하고, 자신을 드러내는 것을 피했던 유학적 가치관 아래에서 강렬한 자의식을 전제

로 하는 자화상은 등장하기 어려웠다. 따라서 조선시대 내내 자화상을 그린 화가는 거의 없다. 그나마 조선 후기에 활동하며 서양문화와 회화에 관심을 가졌던 진취적인 선비화가인 윤두서와 강세황이 있다. 강세황은 이 작품에서 전통적인 선비상의 구성과 도상을 따랐으나 얼굴 표현에서 서양화풍의 입체감을 강조하는 수법을 시도하였다.

그리고 이 그림에는 이상한 점이 있는데 평소에 입는 도포를 입고, 머리에는 관복을 입을 때 쓰는 오사모를 그린 점이다. 이 독특한 상황은 그림의 위쪽에 좌우로 나뉘어 쓴 글에 설명되어 있다. "머리에 오사모를 쓰고 야인의 옷을 입었네. 여기에서 볼 수 있다네. 마음은 산림에 있지만 이름이 조정에 오른 것을."

강세황은 이즈음 늦게 발탁되어 공직에 종사하고 있었으나 60대가 넘도록 야인생활을 하였던 그로서는 공직에서 벗어나 다시금 자유로운 산림으로 살고 싶은 것이었다. 그래서 자신의 모습을 이렇게 앞뒤가 맞지 않는 모습으로 표현하여 자신의 깊은 심사를 담아낸 것이다. 조선시대 영정 예술의 궁극적인 목표였던 심상까지 전달하는 전신을 전대미문의 방식으로 시도한 것이다. 이것은 규범이나 관습적인 형식과 표현을 답습하지 않고 현실과 개성을 중시하며 이룬 성취이다.

윤두서의 자화상은 파격적인 구도와 정묘한 화법, 금방이라도 움직일 듯이 생명감이 충만한 전신으로 인해 우리나라 회화사상 가장 뛰어난 작품 중 하나로 손꼽힌다. 이 작품은 서양화법을 실험한 작품이다. 보통 얼굴을 7, 8할 정도 드러내는 칠분면, 팔분면 상으로 그리던 방식에서 벗어나 얼굴을 정면으로 부각시키고, 입체감을 드러내기 위해 윤곽선과 눈 주변에 몰골의 선염으로 요철감을 강조하였으며, 관모도 굵은 붓으로 칠하여 나타내는 등 전통적인 기법 위

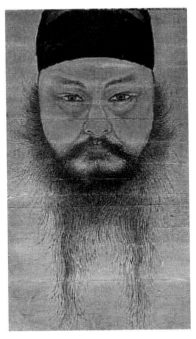

|자화상, 윤두서, 18세기 초, 국보 240호, 종이에 담채, 38.5×20.5cm, 전라남도 해남 윤형식 개인 소장|

에 새로운 수법을 더하여 변화를 주었다.

이 그림은 일반 영정들과 달리 얼굴 부분을 유난히 부각시키고, 두건의 일부를 생략하는 과감한 구성을 시도하였는데 이 작품이 최종 완성작이 아니라 초본으로 제작된 것이기에 완성본과 차이가 있는 구성을 사용한 것으로 이해되기도 한다. 몸체 부분은 지금은 매우 희미해져서 그려지지 않은 것으로 잘못 알려지기도 하였지만 자세히 보면 넓은 깃이 달린 도포를 입고 있는 모습이다. 보존처리 과정에서 때를 제거하면서 신체 부분의 안료가 날아가 오해의 근원이 된 것이다.

현실을 중시하며 현실개혁의 대안으로 서양문물까지 연구한 윤두서의 관심은 서양회화에도 이어져 사실적인 회화를 중시하였다. 시대를 앞서가며 시대를 개혁하려고 한 선비였기에 새로운 사상을 담은 예술을 실천하였고, 예술성도 뛰어나지만 동시에 선비로서의 의식과 실천을 가시화하였다는 점에서 매우 중요한 의미를 가진 작품이다.

(3) 영모화조화

영(翎)은 새의 날개 깃털을 의미하며 모(毛)는 짐승의 털을 의미하여 새와 짐승의 그림을 영모화라 하였고, 꽃과 새를 소재로 하여 그린 화조화, 이 밖에도 초충도와 화훼도를 이 범주에 넣을 수 있다. 이들 그림의 소재가 되는 여러 가지 꽃과 새는 대부분 동양문화의 오랜 전통에서 생겨났기 때문에 각각 상징적인 의미를 가지고 있다. 특히 새와 짐승은 벽사(辟邪)와 길상(吉詳)의 대상이었으며, 순수 감상화(鑑賞畵)로 그려진 이후에도 그 미가 계속 이어져, 인간의 소망을 나타내는 기복적(祈福的)인 성격을 띠면서 전개되었다.

가. 영모화

우리나라의 영모화는 중국 영모화의 전통과 관계를 맺으면서 고려시대에 대두된 이후, 조선시대에 널리 성행하였다. 산수화에 비해 양식 변천이나 구성방식이 단조로운 편이고 유행 정도가 소극적이긴 하였지만, 각 시대에 따라 한국적 화풍형성에 기여한 업적은 크다.

화면의 오른쪽 위에는 솥 모양의 도장과 그 아래로 '정중(靜仲)'이라고 새긴 백

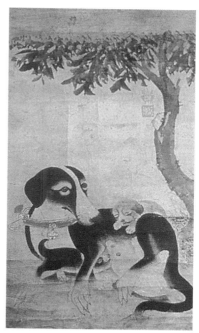

[모견도, 이암, 16세기, 종이에 수묵담채, 73.2×42.4cm, 국립중앙박물관]

문방인이 찍혀 있다. 정중은 이암의 자로 이 작품이 이암의 작품임을 말해준다. 이암은 종실 출신으로 영모화와 잡화를 잘 그린 선비화가 인데 당시대 화단의 어떠한 화가와도 비교하기 어려운 독특한 주제와 화풍을 구사한 점이 이채롭다.

솥 모양의 도장은 우리나라에서는 조선 중기까지 나타나는 드물게 사용된 도장이다. 그림에 나타난 어미 개는 우리나라의 순종개가 아닌 이국적인 종자의 개이며 목에는 값비싼 목걸이와 큼지막한 방울을 달고 있어 이 개가 여느 서민집의 개가 아님을 시사한다. 어미 개나 강아지는 모두 윤곽선 없이 그리는 몰골기법(沒骨技法)으로 표현하였는데, 이는 조선 초의 일반적인 화법과는 다소

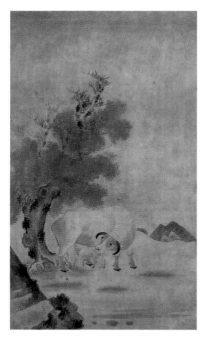

[우도, 김식, 17세기, 종이에 담채, 98.7×57.6cm, 국립중앙박물관 소장]

차이가 있다. 이처럼 이 그림 또한 여러 가지 점에서 이채로운 작품이다.

다만 어미 개나 강아지가 모두 평안하고 사랑스러운 화목함을 전달하고 있어 한국적인 서정성이 잘 표현된 것으로 높은 평가를 받고 있다.

소를 제재로 한 그림은 자주 그려지지는 않았지만 17세기까지 꾸준히 제작되었다. 이 그림에 등장하는 소는 뿔이 길고 까만 물소로 우리나라의 토종소가 아니다. 따라서 이러한 소 그림은 중국에서 유래된 십우도(十牛圖) 또는 심우도(尋牛圖)라고 하는 선종화에서 화제를 떠올릴 수가 있다. 도를 상징하는 소를 발견하고 길

들이고, 결국 모든 것을 잊고 초탈하는 과정을 그린 이 화제는 불교 사찰에서 지금도 그려지고 있다. 조선시대 사람들은 소와 관련된 이 화제를 잘 알고 있었을 것이다. 그러나 선비들은 불교를 배척한 유학자들이었으므로 소를 그리면서도 불교적인 상징성보다는 소의 덕성과 특징을 반영하는 방향으로 변화되었다. 김식의 소 그림 또한 자연에 동화되어 살아가는 소의 모습을 통하여 군자의 마음가짐을 은유한 것으로 볼 수 있다.

이 그림은 18세기 전반에 활동한 화원으로 어진화가로 이름이 높았으며, 특히 고양이를 잘 그려 변고양이라고 불리던 변상벽의 작품이다. 그는 고양이뿐만 아니라 이런 닭 그림도 잘 그려 변계(卞鷄)라는 별명이 하나 더 있었다.

닭은 예로부터 오덕(五德)을 지녔다는 칭송을 듣는 동물이다. 오덕은 닭의 붉은 벼슬을 통해 문(文), 날카로운 부리와 발톱으로 무(武), 싸우면 물러서지 않고 기어이 앞으로 나아가는 모습의 용(勇), 모이를 보면 서로 부르고 함부로 다투지 않는 인자한 모습으로 인(仁), 때를 놓치지 않고 항상 새벽을 알려 주어 믿음과 의리를 지킨다는 의미로 신(信)을 말한다.

여기서는 암탉이 병아리를 보살피는 따스한 정을 표현해 가족의 화목을 상징하였

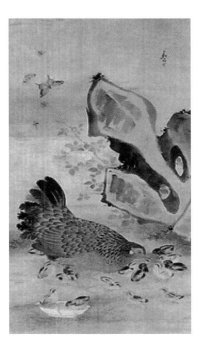

[암탉과 병아리, 변상벽, 18세기, 비단에 수묵 담채, 94.4×44.3cm, 국립중앙박물관]

다. 또한 커다란 괴석은 남성의 성기가 부풀은 모습으로도 보여 왕성한 활력과 기세를 가진 남성을 의미하며, 뒤쪽에 위치한 꽃과 위에 날아오는 나비와 벌들은 모두 남녀 간의 화합을 상징하는 것으로 보인다. 따라서 이 작품은 부부 간의 금슬과 장수기복, 가족의 화목과 안녕을 기원하는 상징성을 가지고 있다.

나. 화조화

[사계화조도, 전 이영윤, 16세기 말~17세기 초, 비단에 채색, 8폭 병풍 중, 각 160.6×53.9cm, 국립중앙박물관]

화조화는 인간에게 가장 친숙한 자연으로 인류의 역사와 더불어 면면히 그 관계를 유지해왔다. 문자가 없었던 시대에 표의문자 역할을 하기도 했고 고대인에게는 영원한 희귀와 재생의 의미 등 신앙과도 밀접한 관계를 맺었을 것으로 추측된다.

화조화는 중국의 남북조시대(南北朝時代, 221~586)부터 그려지기 시작했다. 오대의 황전과 서희 이후 본격적으로 그려지다가 북송대의 궁중 화원들에 의해 더욱 발달하였다. 우리나라 화조화는 중국 화조화와 밀접한 관계를 맺으면서 뚜렷한 한국적 전통을 형성하였다. 고구려 백제의 고분 벽화 미술에 나타나는 연화문, 당초문 등 불교적인 요소로 시작된 이런 문양들은 순수 장식적인 것이며 회화로서의 예술성을 표현하지 못했다. 그러나 화조화는 조선시대를 중심으로 크게 성행하여 하나의 독립된 화파로 등장하게 된다. 조선 중기 이전에는

현존하는 작품이 희박하여 그 면모를 알 수 없으나 16세기 신사임당과 그의 딸 매창에 이르러 우리나라에 자생하는 꽃이나 벌레를 그린 그림이 많이 보인다. 18세기 이후에 민화가나 화원들이 많이 그리기 시작했고, 소재나 기법 면에서 우리나라에서 자라는 풀과 꽃을 선택하여 그리면서 한국적인 꽃 그림이 그려 지게 되었다. 겸재 정선 이후로 실경산수화나 풍속화 등에서 볼 수 있는 한국 적 소재나 화풍이 여기에도 적용되었음을 알 수 있다.

이 작품은 사계절을 대표하는 꽃과 새를 그린 사계화조화로 본래 8폭 병풍이 었으나 현재는 족자로 개장되었다. 사계절을 각기 두 장면씩으로 나누어 계절감을 대표하 는 초화와 새, 나무를 묘사하였는데 화면마다 아래쪽에 큰 새를 등장시키고, 중간에 큰 꽃 과 나무, 상단에 작은 새들을 등장시키는 어 느 정도 정형화 된 구성을 사용하였다.

그중 여름을 나타낸 위 그림에는 오래도록 사는 수(壽)를 의미하는 바위와 소나무와 함 께 부부간의 금슬을 상징하는 원앙을 그려 두 부부가 금슬이 좋고, 오래도록 장수하기 를 기원하였다.

까치는 희조(喜鳥)나 길조(吉鳥)로 지칭되 어 오랜 세월 동안 사람들에게 사랑받아오며 일찍부터 화가들의 소재로 빈번하게 옮겨졌

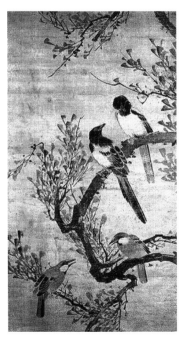

[노수서작도, 조속, 17세기, 비단에 담채, 113.5×58.3cm, 국립중앙박물관 소장]

다. 이 그림에도 굴곡이 심한 나뭇가지 위에 있는 네 마리의 까치가 그려져 있다. 세모꼴로 된 나뭇잎 등에서는 명나라의 수묵사의 화조화가 임양(林良)의 영향을 느낄 수 있으나, 굴곡진 나뭇가지들과 마주보는 두 쌍의 까치들의 적당한 배치는 작가의 개인적인 창의력을 말해준다.

다. 초충도

풀과 벌레를 주제로 한 그림으로 풀 초(草)라는 글자는 여러 가지 꽃과 과일 등을 포함하는 말로 초충도에는 실제로 다양한 식물과 곤충들이 다루어진다. 특히 우리의 초충도는 자연의 이치를 따르며 생활하고자 하는 우리 민족의 소박한 심성이 그대로 담겨 있다. 초충도는 화본(畵本)이 아니더라도 주변에서 쉽게 접할 수 있는 친숙한 소재의 식물들이며 곤충들이기에 쉽게 그릴 수 있었을 것이다. 또한 산수화나 사군자에 비해 장식적이고 실용적인 그림으로 세필을 요하는 그림이어서 사실적인 묘사기법에 익숙한 화원들이 많이 그렸다.

우리나라의 초충도는 고려시대 때부터 그려졌으리라 추측되지만 그 기록만 남아 있을 뿐이어서 진작을 파악하기가 어렵다. 그러나 12~13세기 청자에서 드물게 초화문(草花文)을 찾아볼 수 있어 이 시대의 일반 회화에서도 초충도가 그려졌을 가능성을 보여 준다.

초충도에 자주 등장하는 소재로는 들국화·원추리·모란·맨드라미·산나리 등의 들풀과 꽃류, 사마귀·벌·메뚜기·매미·나비·잠자리 등의 곤충들이다. 이런 소재들은 주변에서 늘 접할 수 있는 친근한 것들로 관심과 세심한 관찰을 해야만 형체를 정확히 파악할 수 있는 작은 미물들이다. 또한 소재의 의미로 보아 풀과 꽃을 그릴 때 그 주변을 맴도는 벌레들을 그린다는 것은 극

히 자연스러운 일이며, 벌레로 인해서 풀과 꽃은 더욱 생명력을 갖게 된다.

다른 어떤 그림보다도 서정성의 표현이 쉬운 초충도는 소재의 규모가 작고 소박하여 인간의 따뜻한 정서를 표현하기에 알맞으며 특히 우리 민족의 미 표현에 적절하여 독자적인 화풍을 형성하고 고유한 민족 정서를 표출하기에 보다 수월하고 자유로운 분야이기도 했다. 민족의 가장 소박한 욕구 감정을 일상적인 현실에 두고 그것을 기본으로 하여 표현한 것으로 우러나오는 정감까지 모두 표현하고 있다. 자연을 사랑하고 그에 순응하는 우리의 민족감정은 자연스럽게 초충을 소재로 많이 사용하였으며 곤충이나 동물의 순수하고 천진한 모습에서 삶의 지혜까지도 터득하고 있다. 산수의 표현이 자연의 이치를 담고

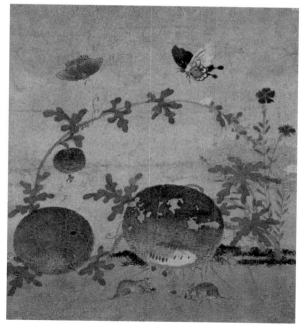

[초충도, 신사임당, 16세기, 종이에 채색, 8폭 병풍 중, 각 33.2×28.3cm, 국립중앙박물관]

있는 것 못지않게 초충도 역시 소 자연을 다루는 그림의 소재로 가볍고 쉽게 접할 수 있는 주변성과 따뜻한 친근성 때문에 우리의 감정과 그림에 대한 본질적인 생각을 자연스럽게 보여주는 경우가 많다. 이로 인해 초충도는 회화사에 있어서 고유하고 독특한 한 장을 차지하는 화목이다

신사임당의 초충도는 작은 화면 위에 생활 주변에서 흔히 볼 수 있는 식물과 곤충을 재현하여 작은 미물에 대하여도 관심과 애정을 가졌던 조선시대 사람들의 자연관과 가치관을 보여준다.

그중 제1폭인 '수박과 들쥐'를 자세히 들여다보면, 금슬 좋은 부부를 뜻하는 한 쌍의 나비와 그 아래에 새로운 생명의 씨가 맺어지는 붉은 자궁과 같은 수박, 두 송이의 패랭이 꽃, 씨를 먹고 있는 쥐도 두 마리가 등장한다. 십이간지(十二干支)에서 쥐는 자(子)인데 이것은 '아들 자' 자이고, 수박은 씨가 많고 쥐는 많은 새끼를 낳는 짐승이므로 즉, 다산(多産)을 기원하는 그림이라는 것을 알 수 있다.

다른 장면들에서도 관운을 상징하는 맨드라미나 나비, 벌, 개미, 잠자리 등의 화목과 사랑을 뜻하는 다양한 소재들이 등장한다. 이처럼 화면 위에 등장한 소박하고 일상적인 동식물을 길상적인 염원을 담아 은유적으로 표현하였으며 온아한 구성과 정감어린 형태, 부드러운 색조로 묘사하였다.

이러한 신사임당의 초충도와 비교될 만한 그림으로 서양의 세밀화가 있다. 이 그림은 18세기 독일의 여성 세밀화가인 마리아 시빌라 메리안의 세밀화이다. 메리안의 세밀화들은 식물도감이나 사전의 도판을 위해 제작되었는데 매우 정밀하고도 정확한 묘사가 특징이다. 서양의 동물도감, 식물도감, 백과사전

의 제작은 지식에 대한 분류이다. 지식의 분류체계는 실상 대상을 관리, 통제하고 지배하고자 하는 욕망의 표현으로 볼 수 있다. 이렇듯 메리안의 세밀화 또한 채집되어 분류된 듯한 자연을 보여주며 대상을 개별적으로 분석하며 바라본다. 그에 비해 신사임당의 초충도는 이질적인 생명들이 서로 이어지며 살아 있는 땅의 생태계를 보여주어 종합적으로 바라보아야 그림에 담긴 의미를 알 수 있도록 하였다.

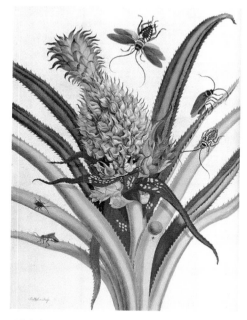

[파인애플, 마리아 시빌라 메리안, 18세기]

라. 화훼화

꽃과 풀을 소재로 하여 그린 그림이다. 우리나라에서는 조선 초기에 화훼화가 기록에 보이지만, 삼국유사의 선덕여왕에 관한 기록에 의해서 신라의 궁정 작화기관인 채전에서 장식화로서 화훼화를 그렸을 것이라 생각된다. 고려 시대에는 사생화에 화훼화가 포함되어 있었고, 조선시대에 와서 화훼화는 훨씬 활발하게 그려졌다. 그러나 한국적인 화훼화가 그려지기 시작한 것은 18세기 이후로, 그 전에는 중국 화훼화의 영향을 많이 받았다.

우리나라의 화훼화는 구륵전채법보다는 몰골담채법을 써 소박하고 은은하

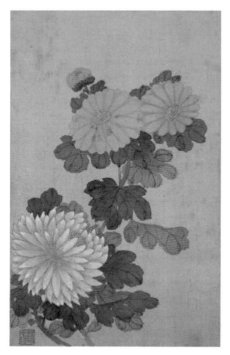
[국화, 신명연, 19세기, 비단에 채색, 33.1×20cm,
국립중앙박물관]

게 그렸으며, 시대가 내려올수록 한국고유의 들꽃을 주로 많이 그렸던 것으로 보인다.

조선 후기의 화가인 신명연은 시·서·화에 능했고 그림은 산수·화훼(花卉)·묵죽(墨竹) 등을 즐겨 그렸다. 산수화훼도첩이 대표적인 작품으로 화훼는 청나라 추일계(鄒一桂)의 절지법(折枝法)을 연상케 하는 산뜻한 채색과 참신한 묘사가 돋보인다.

마. 기명절지도

기명절지도(器皿折枝圖)의 한자 뜻을 풀이해 보면 '그릇 기(器)'·'그릇 명(皿)'·'꺾을 절(折)'·'가지 지(枝)'·'그림 도(圖)'이다. 글자 그대로 각종 그릇 종류와 열매나 꺾어 놓은 꽃가지를 늘어놓은 모양을 그린 그림 이다. '기명(器皿)'은 주로 문인의 방에서 볼 수 있는 실내 기물을 그렸는데, 소재로 많이 등장한 것은 골동품인 청동화로, 청동이나 도자기 꽃병, 찻주전자 등의 기물과, 수석, 분재, 벼루, 책, 붓이 꽂힌 필통 등이다. 그리고 '절지(折枝)'는 꺾인 가지라는 의미이며, 초목화훼 한 가지를 구성하여 그린 그림이다. 그러므로 꽃이나 나무의 전체를 그리는 것이 아니라 한 부분, 특히 뿌리 부분을 제외한 모양을 그리는 것이다. 모란이나 장미 등 꽃

가지, 각종 열매가지, 잎채소나 열매채소 등을 그렸는데, 이들을 화병에 꽂거나 바닥에 늘어놓는 형식으로 나타내었다. 이렇듯 서로 계절이 다른 꽃과 과일 등 연관 없는 것들이 특별한 순서나 구도에 상관없이 나열형식으로 그려져 있다. 기명절지는 중국의 당에서 기원하여, 송을 거쳐 원나라 때에 본격적으로 그려 지기 시작하여 문인 사대부들의 취미와 밀접한 관련을 맺고 있다. 그 취미는 고동기를 수집하고 몸체에 새겨진 명문(銘文)으로 역사적 사실을 파악하고 익 히는 것으로, 특히 청대에 골동품을 수집하는 취미가 유행했다. 과거를 돌이켜 보고 고전을 연구하며 고대 청동기 외에 책과 도자기 등을 수집하는 것이 성행 하였는데, 이 수집품을 그림으로 남기는 작업이 성행했던 것이다. 이러한 문인 취향의 성격에 길상적 의미까지 있어 원, 명, 청대를 걸쳐 자주 그려졌다.

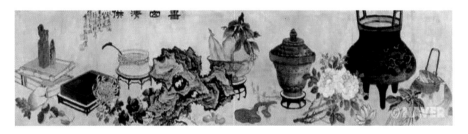

[기명절지, 이도영, 1923년, 종이에 담채, 34×168.5cm, 국립현대미술관]

위 그림에서 청동그릇은 평안(平安), 그 밑에 불수감은 복(福), 그 옆에 백합 꽃 뿌리는 백(百), 모란은 부귀(富貴), 불로초는 여의(如意), 땅콩은 장생과이므 로 장생(長生), 앞쪽의 수석은 수(壽), 국화는 유유자적한 생활, 대추와 밤은 손 자를 일찍 보는 것을 나타내어 부귀, 평안, 온갖 복과 늙지 않음 등의 현세구복 적인 의미를 담고 있다.

동양의 기명절지도와 비슷한 그림으로 서양의 정물화(情物畵)가 있다. 그러

나 이와 같이 소재 하나하나에 의미 있는 속뜻이 담겨 있는 기명절지도는 사물을 관찰하여 그대로 묘사하는 것을 목적으로 하는 서양의 정물화와는 근본적으로 다르다. 외관상으로 서양의 정물화와 닮았다 하여 같은 부류의 그림으로 간단히 판단하는 것은 동양화를 이해하는 바른 자세가 아님을 알 수 있다.

바. 어해도

물고기 그림의 기원은 신석기·청동기 시대 암각화에 그려진 물고기 그림을 그 예로 들 수가 있으며, BC 8세기경의 바빌로니아, 페르시아와 인도, 중국, 고대 우리나라의 유적지에서도 발견되고 있다. 우리나라는 경남 울주군 언양면 반곡리에 있는 반구대 암각화의 어형각화를 예로 들 수 있다.

어해도는 물고기와 게를 의미하지만 일반적으로 수중생물의 그림을 통칭한다고 볼 수 있다. 또 내용에 따라 어락도(魚樂圖), 물고기들이 평화롭게 노니는 장면의 유어도(游魚圖), 물고기가 헤엄치고 노는 그림 약리도(躍鯉圖), 잉어가 하늘을 향하여 뛰어오르는 그림을 희어도(戱魚圖), 물고기가 짝을 지어 희롱하는 그림 등으로 나누어지기도 한다.

어해도에 등장하는 어류는 붕어, 잉어, 숭어, 방어, 병어, 피라미, 쏘가리, 송사리, 메기에서부터 상어, 고래, 도미, 가자미, 가오리, 홍어, 꼴뚜기와 게, 새우, 홍합, 전복, 조개, 대합 등이 있다. 이 물고기들은 해초와 꽃, 나무, 바위와 어우러져 낙원의 세계를 보여주고 있다.

이는 원래 동양인의 우수사상(偶數思想)과 궁합사상(宮合思想) 등을 바탕으로 발달한 그림으로, 동양의 다른 나라 화가들에 비해 한국 화가들이 더 즐겨 그린 것으로 보인다.

어해도의 구도의 특성은 반복성과 복합성을 들 수 있다. 같은 주제와 소재가 반복되면서 일정한 구도로 그려졌으며 반복성은 같거나 비슷한 형태를 되풀이하는 것으로 두 가지 현상이 거듭 일어나는 현상을 말한다. 반복 예술은 우리나라의 모든 조형양식과 문화 속에서 많이 볼 수 있는 보편적 요소라 할 수 있다. 반복을 통한 조형 양식은 반복되는 자연의 원리 속에서 자연과 일심동체가 되고자한 한국인의 조형 의식구조의 표본이 되는 단순하고 추상적인 개념의 조형양식이라 볼 수 있다.

어해도의 구도의 기법이 도식적이며 모방하기 쉬운 것은 세부적 표현 형식에 있어서 원근과 크기를 무시했다. 따라서 대상을 표현하는 데 공간과의 비례를 따지지 않았으며 원근과는 전혀 무관하게 나타내고 있다. 이것은 더 가까워 크게 표현한 것이 아니라 관심의 비중이 크기 때문에 크게 묘사한 것이다. 그리고 동양적 방법인 평행투사법으로 거리가 멀어짐에 따라 크기는 작아지지 않고 그대로 있거나 더 커지면서 화면의 상단보다 하단이 멀리 보이는 역원근법으로 대상 표현을 평면적으로 전개하고 있어 재미있는 형태 처리를 보이고 있다. 마지막으로 시점의 다변화를 통해 대상의 거의 모든 측면으로부터 바라본 상태를 구성하게 되어 하나의 이미지로 통일시킴으로서 작가의 상상력과 자유로운 표현을 하였다.

조석진은 조선 말기 화가로 조선의 자연, 식물과 동물들에 깊은 애착을 가지고 재치 있게 그렸다. 오원 장승업에게 그림을 배우고 풍경, 인물, 영모에 능하였다. 조석진의 잉어그림은 사실적이고 생명감 넘치는 표현과 구성의 완결미가 뛰어난 걸작이다.

|잉어도, 조석진, 1913년, 종이에 수묵 담채, 24×36cm, 개인 소장|

(4) 문인화, 사군자

그림을 직업으로 하지 않는 선비나 사대부들이 여흥으로 자신들의 심중을 표현하여 그린 그림을 일컫는 말로서 달리 사인지화(士人之畵) 혹은 사대부화 (士大夫畵)·문인지화(文人之畵)로 불리다가 문인화가 되었다. 이들 사대부의 그림은 중국 북송시대부터 유래되었으며 서화나 서예, 인물화, 묵죽화, 말 그림 등 주제에 구애받지 않고 다양한 분야에 걸쳐 있으며 전문 화공이 그린 그림과는 기교면에서나 분명한 차이가 난다. 따라서 화공들의 그림과 구별하기 위해 붙여진 이름이다. 문인화는 처음에 특정한 양식을 갖지 않았으나 '원말 4대가' 의 출현으로 수묵산수화 양식의 전형이 완성되었다. 이를 남종화(南宗畵) 또는

남화(南畵)라고 하며, 비로소 문인화 특유의 양식이 정착하였다. 수묵산수화 다음으로는 문인들의 행동양식이나 의식과 잘 어울리는 사군자(四君子)가 유행하였다.

가. 문인화

문인화는 전문적인 직업 화가가 아닌 시인·학자 등의 사대부 계층 사람들이 취미로 그린 그림이다. 즉 그림을 직업으로 하지 않는 선비나 사대부들이 여흥으로 자신들의 심중을 표현해 그린 그림이며 사인지화(士人之畵) 혹은 사대부화(士大夫畵)·문인지화(文人之畵)로 불리다 문인화가 됐다.

화원이나 직업 화가들이 짙은 채색과 꼼꼼한 필치로 외형을 묘사하여 그린 북종화(北宗畵)와 반대되는 개념으로 남종화(南宗畵)라고 부르기도 한다. 남종화는 수묵 위주의 그림으로 화려하지 않고 담백하며 먹색의 창윤(蒼潤)함이 돋보인다. 그러나 우리나라에서 문인이 그린 그림이면 그것이 남종화 기법을 것이든 아니든 문인화로 분류하는 경향이 있으므로 반드시 문인화가 남종화라고 할 수만은 없다. 이렇게 뚜렷한 구분이 없기에 두 양식을 뭉뚱그려 '남종문인화(南宗文人畵)'라고 부르기도 한다. 화가의 내면세계나 사의(寫意)를 표현하여 간결하면서도 격조 높은 문인풍의 그림이다. 그러나 오늘날에는 그 의미가 조금씩 바뀌어가고 있다. 인터넷 검색, 교육현장, 문화센터 등을 통해 문인화만 전통회화로 인식하는 사람들이 많아졌다. 전통회화에서의 문인화는 글과 그림이 화폭에 담겨진 하나의 화풍이라는 점을 알아야 한다.

심사정은 조선 후기를 대표하는 3원3재(三園三齋, 단원 김홍도, 혜원 신윤복,

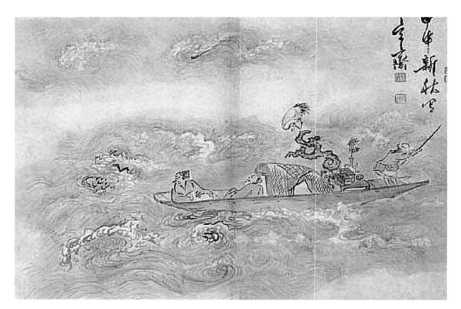

[선유도, 심사정, 1764년, 종이에 채색, 27.3×47cm, 개인 소장]

오원 장승업, 겸재 정선, 관아재 조영석, 현재 심사정) 가운데 한 사람으로 꼽힐 만큼 뛰어나다. 그는 중국 남종문인화를 완벽하게 소화하여 토착화하였으며 관념적이면서도 그윽한 멋을 조화시킨 화풍이 특징이다.

오른쪽에 보이는 갑신신추사(甲申新秋寫)라는 간기의 갑신은 1764년에 해당하므로 그의 나이 57세 때 그림으로 만년작임을 알 수 있다. 바다에는 폭풍이 이는 듯 험한 파도가 소용돌이 치고 하늘에는 세차게 반향(反響)하듯 굽이치는 먹구름이 덮여 있는데 이 작은 배는 이상할 만큼 평정을 유지하고 있다. 그 왼쪽 위에는 두 선비가 조금의 동요도 나타내지 않은 채 파도를 감상하며 뱃전에 기대어 있고, 반대편 끝에서 노 젓는 사공이 대단히 힘에 겨운 듯 몸을 기울려 힘쓰고 있다. 실로 운치 넘치는 문인(文人)풍류(風流)의 선유(船遊)를 호담한 필

치로 그려내었다. 또한 이 그림의 왼쪽 선비의 수평의 시선, 뒤의 선비의 상승하는 시선, 사공의 하강의 시선, 이 세 개의 시선을 통해 단순해 보일 수 있는 그림 속 공간을 다층화하고 확장시킨 뒤, 학의 시선을 통해 다시 통합하여 긴장과 균형을 만들어 내는 구도의 미학을 눈여겨볼 만하다.

나. 사군자

가장 먼저 봄에 꽃망울을 터뜨리는 매화와 서리 내리는 가을에 향기를 내는

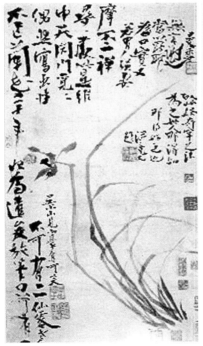

[부작란도, 김정희, 19세기, 종이에 수묵,
55.0×30.6cm, 개인 소장]

[홍매도, 조희룡, 19세기, 종이에 담채,
각145.0×42.2cm, 삼성미술관 리움]

국화, 곧은 줄기에 마디가 있는 대나무, 그윽한 향과 청초한 외형의 난초 등은 상징적 의미와 함께 시인·묵객들의 사랑을 받던 식물들이다. 이들은 문인화의 소재로 큰 비중을 차지했으며 수법이 단순하고 용이해 지식인들이 쉽게 즐길 수 있었으나 높은 화격에 도달한 작품은 그리 흔하지 않았다. 세한삼우(歲寒三友: 松竹梅) 중의 매화와 대나무에 국화와 난초를 더한 것으로 명나라 때 진계유(陳繼儒)가 ≪매란국죽사보(梅蘭菊竹四譜)≫에서 매란국죽을 사군자라 부른 데서 비롯되었다. 사군자화는 삼우도(三友圖)와 같이 세상의 오탁(汚濁)에 물들지 않고 고절을 지킨 문인, 고사(高士), 화가들의 화제로 애호의 대상이었다.

[국화도, 정조, 18세기, 종이에 수묵, 84.6×51.3cm, 동국대학교박물관]

[묵죽도, 이정, 1622년, 비단에 수묵, 119.1×57.3cm, 국립중앙박물관]

(5) 민화

정통회화의 조류를 모방하여 생활공간의 장식을 위해, 또는 민속적인 관습에 따라 제작된 실용화(實用畵)를 말한다. 조선 후기 서민층에 유행하였으며, 대부분이 정식 그림교육을 받지 못한 무명화가나 떠돌이화가들이 그렸다. 서민들의 일상생활 양식이라든지 관습 등에 바탕을 두고 발전했기 때문에 일회적인 창작이기보다는 반복적이고 형식화 된 유형에 따라 계승되었다. 이러한 민화는 정통회화에 비해 묘사의 세련도나 격조는 뒤떨어지지만, 익살스럽고도 소박한 형태와 대담하고도 파격적인 구성, 아름다운 색채 등으로 특징지어지는 양식은 오히려 한국적 미의 특색을 강렬하게 드러내고 있다.

민화를 내용상으로 보면 무속과 도교, 불교, 유교계통, 그리고 장식용 민화로 크게 나눌 수 있다.

가. 무속과 도교계통

십이지신상, 호랑이, 신선도, 신위에 관련 된 그림을 비롯하여 민화의 대표적인 불로장생의 축수(祝壽)를 기원하는 뜻이 담겨 있는 장생도(長生圖)에 속하는 십장생도(十長生圖), 오봉일월도(五峯日月圖) 등이 여기에 속한다.

장수길상(長壽吉祥)의 의미를 지닌 십장생도(十長生圖)는 상상의 선계(仙界)를 형상화한 것으로서 생명이 장구하다는 해, 산, 물, 돌, 구름, 소나무, 불로초, 거북, 학, 사슴 등 열 가지의 장생물(長生物)을 소재로 한 그림이다. 문헌상에 나타나는 십장생은 해와 달, 물, 구름, 바위, 소나무, 불로초, 학, 사슴, 거북으로

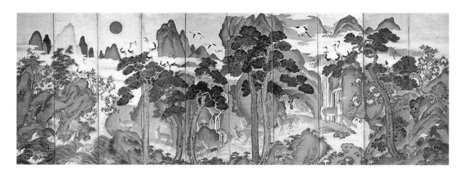

[십장생도, 작자 미상, 19세기, 종이에 채색, 205×457cm., 서울역사박물관 소장(서울유형 문화재 제 137호)]

열 가지인데, 실제 한국의 민화 속에 나타나는 십장생은 이 그림처럼 달이 구름으로 대치되어 있다. 정초에 왕이 중신들에게 십장생도를 새해 선물로 내렸다고 하는 문헌기록에서도 알 수 있듯이, 십장생도는 주로 상류계층의 세화(歲畵)와 오래 살기를 기원하는 축수용(祝壽用) 그림으로 제작되었다고 볼 수 있다. 이렇듯 십장생은 장수의 기원을 담아 병풍이나 산수화의 주요한 소재로 널리 쓰였고 사찰의 담벽이나 벽화, 특히 부녀자의 장신구와 생활용품에 즐겨 사용되는 문양 장식이었다. 이처럼 회화뿐 아니라 도자기, 나전공예품, 목공예품, 자수품, 벼루, 건물 벽에 두루 사용되었다.

　해와 달, 그리고 중국의 5악(岳) 중의 하나인 서왕모(西王母)가 살고 있다는 쿤룬산(崑崙山)을 주제로 그린 그림으로 일월도(日月圖), 일월오봉산도(日月五峰山圖), 일월오악도(日月五岳圖)라고도 한다. 왕실을 상징하는 대표적 궁중회화로서 도상의 기원은 ≪시경(詩經)≫의 <천보(天保)> 시(詩)에 있으나, 우리나라에서 독창적으로 발달된 회화양식이다. 일월오봉병은 주로 궁정에서 어좌(御座)의 뒷면에 설치되었었다.

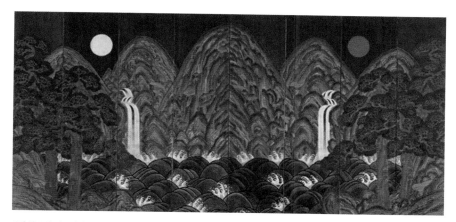

하늘에 해와 달이 함께 그려진 것은 음양의 원리이며 임금을 의미한다. 또한 해와 달은 자강불식(自强不息)이라는 사자성어를 대표하는 상징물로써 자강불식이란 '스스로 힘써 쉬지 않는다.'는 뜻으로 하루도 쉬지 않고 자기 발전을 위해 노력하는 모습을 의미한다. 다섯 개의 봉우리의 의미는 다양하다. 오행(五行)을 의미하기도 하고 인의예지신(仁義禮智信)을 나타낸 것이기도 하다. 이와 함께 동, 서, 남, 북, 중앙이라는 다섯 방향이나 우리나라에서 산신에게 제를 올리던 오악(五嶽: 금강산, 백두산, 지리산, 묘향산, 삼각산)을 표현한 것이기도 하다. 두 쌍의 소나무는 땅과 하늘을 연결해 주는 존재며 왕손의 번창을 기원하는 의미다. 색깔이 붉은 것은 적송(赤松)으로서 소나무 중에서도 가장 성스럽고 귀하게 생각했던 소나무이다. 그리고 파도는 조정(朝廷)을 의미하는 것이다. 즉 일월오봉도는 왕의 절대적인 권위의 칭송과 왕족의 무궁번창을 기원하는 궁궐 길상장식의 대표적인 예라 할 수 있다.

또한 일월오봉도에는 삼재(三才)의 원리가 숨어 있다. 삼재는 우주를 이루는 세 바탕이라는 뜻으로 하늘, 땅, 사람을 가리킨다. 일월오봉도는 위에서부터 3

등분으로 나누어져 그려져 있는데 이 각 부분이 바로 삼재(三)를 뜻하고, 이 그림 앞에 왕이 정좌하면 우주의 조화를 이룰 수 있다. 이렇게 다섯 봉우리의 산과 물결치는 파도, 소나무, 이들을 배경으로 떠 있는 해와 달은 좌우대칭으로 구성되어 매우 장엄한 느낌을 주며, 임금이 통치하는 삼라만상과 영원한 생명력을 상징하는 것이다.

나. 불교계통

19세기 후반부터 20세기 전반에 사찰에서 민화가 중요한 주제이자 표현 양식으로 자리 잡았다. 신각, 칠성각 등에 있는 그림과 탱화(幀畵), 심우도(尋牛圖)등을 비롯하여 불교공예까지 민화가 그려졌다. 이를 통해 대중불교를 표방하는 조선 불교가 서민그림인 민화를 통해 상호보완 되었던 현상을 엿볼 수 있다.

[심우도 중 '입전수수', 작자 미상, 종이에 채색, 63.7×47.2cm, 교토 고려미술관]

심우도는 본성을 찾아 수행하는 단계를 동자(童子)나 스님이 소를 찾는 것에 비유해서 묘사한 불교 선종화(禪宗畵)이다. 심우(尋牛), 견적(見跡), 견우(見牛), 득우(得牛), 목우(牧牛), 기우귀가(騎牛歸家), 망우존인(忘牛存人), 인우구망(人牛俱忘), 반본환원(返本還源), 입전수수(入廛垂手)의 모두 10개의 장면으로 구성되어 있는데 소는 인간의 본성에, 동자나 스님은 불도(佛道)의 수행자에 비유된다.

이 장면은 심우도 가운데 마지막 장면으로 행각승이 중생구제를 위해 속세로 나서는 모습을 그린 것이다. 평면적인 공간 배치와 춤을 추는 듯 구부러진 소나무의 표현에서 민화다운 자유로움과 해학이 넘친다.

다. 유교계통

성리학의 가르침과 관련하여 교훈적인 것 및 충효예의(忠孝禮義) 등을 내용으로 한다. 효자도(孝子圖), 행실도(行實圖), 문자도, 평생도(平生圖) 등 여러 계통의 그림이 있다.

문자도는 18세기 후반부터 시작하여 19세기에 이르러 민화와 함께 널리 유행하였다. 민간에서는 꽃글씨라고도 하며, 한자 문화권에서만 볼 수 있는 독특한 조형예술로서 한자의 의미와 조형성을 함께 드러내면서 조화를 이루는 그림이다. 이 그림은 유교의 8대 덕목인 효제충신예의염치(孝悌忠信 禮義廉恥－효도, 우애, 충성, 신의, 예의, 의리, 청렴, 수치)의 8폭 병풍 중 '충(忠)', '신(信)' 부분이다. 먹으로 글자의 윤곽을 그리고 글자의 획 속에 각각의 문자와 관련이 있는 고사(故事)나 상징물을 그려 넣어 화면을 구성하고 있는데, 각종 상징물이 글자의 획을 대신하게 되는 나중 시기의 문자도에 비해 다소 고식(古式)으로 추정되고 있다. 글자 획 속의 그림 주변에는 붉은 동그라미 속에 먹으로 글자를 하나씩 써넣어 그림의 내용을 설명해 주고 있다. 충(忠) 그림에는 개자추(介子推)와 소무(蘇武) 등 중국 역사상의 충신(忠臣)들의 이야기가 묘사되어 있고, 신(信) 그림에는 신의(信義)가 담긴 편지를 전해 준다는 흰 기러기와 물고기가 짝을 이루어 등장하고 있다.

[문자도 중 '충, 신', 작자 미상, 18세기, 종이에 수묵채색, 각 74.2×42.2cm]

　우리 조상들이 가장 바람직하고 영예로운 삶으로 생각하던 한 평생을 여덟 폭에 그린 그림을 평생도라 한다. 벼슬을 지낸 인물의 공적을 기리고 중요한 벼슬 생활을 기록으로 남기기 위해 제작된 것으로, 조선시대 선비들의 인생관과 출세관을 엿볼 수 있다. 평생도는 조선 후기 풍속화의 발달과 더불어 많이 그렸다. 당시의 통과의례의 모습과 관직 생활의 면모를 살피는 데에도 중요한 자료가 된다.

　평생도의 주요 내용은 돌잔치, 글공부, 혼인, 과거 급제, 벼슬살이, 회갑, 봉

[평생도 중 '돌잔치, 혼인', 작자 미상, 19세기, 각 64.5×33.5cm]

조하(奉朝賀: 늙어서 왕의 예우를 받는 것) 등으로 보통 8폭의 병풍으로 꾸몄다. 주로 민화풍으로 많이 그렸지만 석판화로 대량 제작되기도 하였다.

라. 장식용 민화

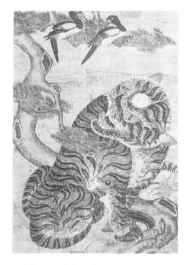

[까치와 호랑이(호작도), 작자 미상. 18세기, 종이에 채색, 86.7×53.4cm, 호암미술관]

산수화를 비롯해서 화훼(花卉), 영모(翎毛), 초충, 어해(魚蟹), 사군자(四君子), 풍속화, 책거리도(冊架圖), 문방사우도(文房四友圖), 기명절지도(器皿折枝圖) 같은 정물화 등 많은 종류의 민화가 있다.

왼쪽의 그림은 민간에 전해져 내려오는 전래 설화를 담아낸 까치호랑이 그림이다. 지배층에 시달리고 괴롭힘을 당하는 백성들의 억울함을 담아내고 있으며, 거드름만 피우는 지배층을 호랑이에 비유하고 이를 기지로써 낭패시키면서 호랑이를 우스꽝스럽게 만들어 표현하고 있는 것이다.

오른쪽의 김홍도의 '송하맹호도'는 우리나라의 대표적인 호랑이 그림이다. 민화인 '까치와 호랑이'에 등장하는 호랑이와 비교하며 감상하면 민화의 특징을 쉽게 발견할 수 있을 것이다. 김홍도의 정제되어 있는 높은 품격을 느낄 수 있고, 위엄 있는 호랑이에 비해 민화 속 호랑이는 어딘가 치졸하고 우스꽝스러워 보이지만, 소박하고 해학적이며 자유로운 멋이 있어 민화에 담긴 서민의 정서를 잘 표현했다.

한편 동양화에서는 각 동물이나 식물이 상징하는 의미가 있다. 우리에게 익숙한 까치 호랑이 그림은 민화에서 흔히 등장하는 소재인데, 어떤 연구가에 의

하면 까치 호랑이 그림의 호랑이는 표범을 잘못 그린 것이라고 한다. 중국에서는 표범, 까치, 소나무를 그린다. 그 이유는 표범의 범이 중국의 발음으로는 보(報)와 같고 소나무는 정월을, 까치는 기쁨을 의미하여 한자로 표현하면 '신년보희(新年報喜)' 곧 '새해를 맞이하여 기쁜 소식만 오라'는 뜻이다. 이것이 조선에 전해지면서 우리나라에 없는 표범 대신 호랑이가 등장했다는 것이다. 이것은 시대가 오래될수록 호랑이에 표범 무늬가 많이 섞여 있음에서 확인되기도 한다.

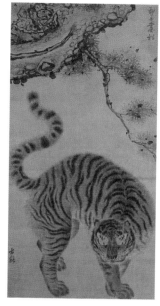

[송하맹호도, 김홍도, 18세기, 비단에 수묵담채, 64.5×33.5cm, 호암미술관]

06

소재와 상징적 의미

(1) 소재

가. 동물

● 개

개는 술(戌)로 쓰는데, 집을 지켜 도둑 맞지 말라는 뜻이다. 즉, 수(守)의 뜻으로 쓰인다. 개는 대개 나무 밑에 그려진다.

● 고양이

고양이는 밤에도 잘 볼 수 있기 때문에 귀신들이 접근하지 못한다는 속신으로 고양이는 벽사의 상징물로 간주되었다. 또한 고양이는 나비와 함께 문양에 등장하여 장수의 의미를 가지기도 한다. 고양이와 나비를 동시에 그린 것은 중국식 발음으로 고양이 묘(描)와 모(耄)가 서로 유사하여 (70세) 노인을 뜻하며, 나비는 나비 접(蝶)이 질(耋)질과 비슷한 것을 이용하여 장수의 의미를 표현한 것이다. (참고로 나비는 80세를 뜻한다.) 고양이 옆 국화 그림은 70세가 되도록

임금의 부름을 받지 못한 선비에게 곧 그런 일이 오기를 기원하는 뜻이다.

● 호랑이

호랑이의 용맹성은 군대를 상징하여 무반(武班)을 호반(虎班)이라 하였다. 호랑이는 병귀나 사귀(邪鬼)를 물리치는 힘이 있다고 믿어져 호랑이 그림이나 호(虎)자 부적을 붙이면 이를 물리칠 수 있다고 믿었다.

호랑이는 다양한 유형이 있었는데, 인간이 호랑이의 어려운 처지를 도와 보은하는 보은형, 호랑이가 인간을 삼켜버리는 내용의 호식형, 호랑이가 어리석어 작은 동물로부터 골탕을 당하는 우둔형, 인간이 호랑이로 변하거나 호랑이가 인간으로 변하는 변신형 등이 있다.

호랑이와 대나무를 함께 그린 죽호도는 악귀에 정면으로 도전하여 물리치겠다는 의지를 나타내며, 까치호랑이도(호작도, 작호도)의 호랑이는 초반에는 표(豹)와 고할 보(報)와 중국식 발음이 같기 때문에 표범의 형상이었지만 이후 반복적으로 그려지면서 호랑이의 모습으로 변해갔다.

● 표범

표범은 우리 민화에서 자주 보는데, 그 모양이 고양이, 호랑이와 비슷하다. 표범은 표(豹)오 쓰는데, 여기서 소리를 빌려 알리다(報)의 뜻으로 나타난다.

● 백택

백택(白澤)은 만물의 모든 뜻을 알아낸다고 하는 상상의 동물로, 덕(德)이 있는 임금이 다스리는 시대에 나타난다고 한다. 원래 중국에서 태평성세에 나타난다고 하는 상상의 동물이며, 사자의 모양을 하고 8개의 눈을 가졌으며 사람

의 말을 한다고 한다. 그러나 우리나라에서는 많이 변화되어 호랑이 또는 범의 모양을 하고 있다. 민가에서 함부로 쓸 수 있는 문양이 아니었으며, 유물에 나타나는 것으로는 왕의 서자인 제군(諸君)의 흉배와 국가적 의례행렬에 쓰인 의장기 등이 있다. 흉배에 쓰인 백택은 하얀 호랑이 형태에 반점이 있는 모습이며, 의장기에 나타

[경복궁 영추문, 1970년 재건]

나는 백택은 갈기와 비늘이 있어 해치와 유사하여 차이가 있다. 이와 같은 차이는 백택이 상상의 동물이기 때문이겠지만 모두 덕으로 나라를 다스려 태평성대를 이루고자 하는 염원을 담았기에 형태에 관계없이 왕실과 관련 깊은 문양으로 채택되었을 것이라 추측된다.

● 사슴

사슴 그림은 불행과 질병을 막아준다는 의미가 있다. 사슴뿔은 봄에 돋아나 자라서 굳었다가 떨어지고 이듬해 봄에 다시 돋아나길 거듭하기 때문에 장수, 재생, 영생을 상징하는 십장생의 하나이기도 하다. 사슴은 나뭇가지 형태로 자라는 수컷의 뿔 때문에 장수와 왕권을 상징한다. 미려한 외형과 온순한 성격을 가진 동물로 예로부터 선령지수(仙靈之獸)로 알려져 있다. 무리를 지어 살기 때문에 자리를 옮길 때마다 낙오자가 없는지 살피는 습성에 연유하여 우애의 상징으로 여겨지게 되었다. 사슴이 1,000년을 살면 청록(靑鹿), 2,000년을 살면 흑록(黑鹿)이라고 하는데, 흑록은 뼈도 검어서 이를 얻으면 불로장생한다고 한다.

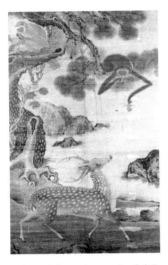

사슴 그림은 사슴을 한 마리만 그릴 때 백록도(白鹿圖)라고 하며, 보통 흰 사슴(白鹿)을 그려 놓고 독음대로 백록도(白鹿圖)라고 한다. 두 마리인 경우 쌍록도(雙鹿圖), 여러 마리인 경우 백록도(百鹿圖)라 부르는데 특히 백록도(百鹿圖)는 사슴이 지닌 복록의 주술적 의미를 백배 더하는 뜻을 지닌다. 흰사슴과 향나무는 백록(白鹿)이라 하여 백록(百祿)과 향나무 백(栢)을 비유하여 일백백(百)으로 견주하여 온갖 복록을 뜻한다.

|원록, 이암, 1536~1581년, 비단에 채색, 178.5×109.7, 국립중앙박물관|

● 말

제왕출현의 징표로 신성시하였고, 초자연적 세계와 소통하는 신성한 동물로 여겨왔다. 말은 태양을 상징하고 태양을 남성을 의미한다.

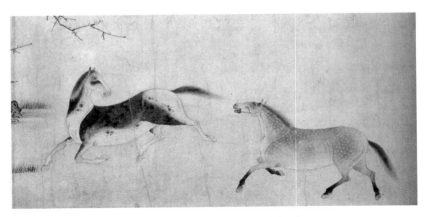

|군마도, 윤두서, 조선 중기, 종이에 담채, 27.9×401.5, 국립중앙박물관|

● 토끼

토끼는 그 생김새가 귀여울 뿐만 아니라 많은 설화에서 지혜로운 짐승으로 묘사되는 매우 친숙한 동물 중의 하나이다. 가장 익숙한 것으로 불교설화와 관련이 있는 달에 사는 옥토끼와 ≪별주부전≫의 토끼가 있다. 옥토끼 이야기는 헌신과 희생의 상징의 토끼 이야기로 제석천이 자신의 몸을 보시한 토끼를 가상히 여겨 달에 살게 하였다는 이야기이다. ≪별주부전≫은 불교 설화가 한자로 번역되면서 각색된 것으로

[중국 고사도 병풍, 금강, 조선시대, 종이에 채색, 106.7×36.4, 선문대학교박물관]

추정되는데, 토끼와 거북이(자라)가 미술품으로 표현된 의미는 이야기의 교훈보다 토끼와 거북이가 용궁을 드나들었다는 사실이다. 그래서 도교적 성격의 건축물에 나타나는 토끼와 거북은 선계의 구현을 뜻하는 것이고, 불교적 건조물에 표현된 것은 바닷속 불국정토를 의미하는 것이다.

민간에서는 토끼가 그 입 모양이 여성의 성기를 닮았고 새끼를 많이 낳아 다산을 상징하는 것으로 받아들여졌다.

● 용

용의 모습을 살펴보면 "머리는 낙타 같고, 뿔은 사슴 같고, 눈은 토끼 같고, 귀는 소와 같으며, 목은 뱀과 같고, 배는 산과 같고 비늘은 잉어와 같고, 발톱은 매와 같으며 발바닥은 뱀과 같다. 그리고 등에는 81개의 비늘이 있으며, 9.9

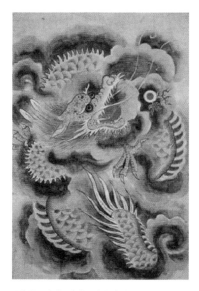

의 양수를 갖추었으며 그의 소리는 구리관을 때리는 것 같고 입가의 수염이 있으며 턱밑에는 구슬이 달리고, 목 아래는 거슬비늘이 있으며 머리에는 박산이 있는데 척목이라고 한다. 용에게 이 척목이 없으면 오를 수 없다. 기운을 토하면 구름이 된다"고 하였다.

용은 왕으로 상징되는 절대적 권력의 상징이었다. 주술적으로 자손의 번성과 풍요를 기원하는 제사의 대상, 조상숭배와 직결되며, 불가에서는 지혜와 덕망이 높은 고승을 용상이라고 했다.

상상의 동물인 용은 강이나 바다와 같

[황룡, 작자 미상, 지본채색, 80×60cm, 개인소장]

은 물속에서 살면서 비와 바람을 일으키거나 몰고 다닌다고 여겨서 신령스러운 동물로 숭배하였던 것이다. 1,600년 전 고구려 고분 벽화에서도 용이 그려졌는데 용의 능력이 잡귀를 쫓는다고 믿었기 때문이다. 용맹스럽다고 여긴 호랑이와 상상 속의 신령한 동물인 용을 그려서 "용호도"라고 했으며, 벽사수호의 의미를 더욱 강하게 나타내기로 하였다.

● 쥐
음양을 한 몸에 구비한 대표적 동물로, 가문의 번창을 나타낸다.

● 박쥐

박쥐는 복(福)자와 소리가 같아서 오
복(五福)의 뜻을 나타낸다. 오복(五福)은
시대에 따라 약간 다르지만 대게, 오래
삶(壽), 부자가 됨(富), 안락하게 삶(康寧),
덕을 쌓음(修好德), 제명을 마침(老終命)
으로 보면 된다. 박쥐는 쥐를 닮은 생김

[도투락댕기, 조선시대, 비단, 덕성여대박물관]

새와 야행의 습성 등으로 길상의 의미와는 거리가 있어 보이지만 한자 문화권
에서 오래도록 유행한 길상물의 하나이다.

● 기린

기린은 전설에 의하면 용이 땅에서 암
말과 결합하여 낳았다고 한다. 수컷이
기(麒)이고 암컷이 이(麟)이다. 머리에 뿔
은 부딪치고자 하고, 발은 차기 마련인
데 기린은 그렇지 않기 때문에 그것은
기린의 어진 성품 때문이라고 했다. 이
와 관련해서 성군이 세상에 나올 때 전
조로 나타난다는 상서로운 동물로 알려
져 있다.

[책거리 8폭 병풍, 조선 후기, 종이에 채색,
79.2×33.2cm, 선문대학교박물관]

● 코끼리

본래 우리나라에 서식하지 않아 옛사

[보광사 대웅보전 벽화, 1622, 나무에 채색, 경기 파주시 광탄면 영장리]

람들이 쉽게 접할 수 있는 동물이 아니었다. 그 럼에도 남겨진 문화유산에 코끼리를 소재로 한 장식이나 문양을 확인할 수 있다. 코끼리가 불교 와 밀접한 관련이 있는 동물이라는 점과 코끼리 의 한자어 상(象)이 길상 상(祥)과 동음인 데에 기인한다. 미술품에 나타나는 코끼리는 대체로 불교적 길상 상징물인 경우가 많지만 불교와 무 관한 길상의 의미를 담아 사용된 경우도 찾아볼 수 있다.

[노원도, 김익주, 조선 후기, 26.6×19cm, 국립중앙박물관]

● 원숭이

원숭이는 사람과 가장 유사한 동물로 특별 하게 여겼다. 원숭이를 지칭하는 후(猴)와 후 (侯)의 발음이 같은 것과 관련하여 제후(諸侯) 의 의미를 지니게 되었으며 원숭이가 때를 기 다릴 줄 아는 총명함을 지녔다는 믿음에서 기 인한다. 이것이 발전하여 관직 등용의 의미를 가지게 되었다. 원숭이는 산시의 사자로 벌(蜂), 박쥐와 사슴을 합하여 봉후복록(封侯福祿)을 의 미하기도 한다.

나. 새

● 닭

닭이 울면 어둠이 물러나고 날이 밝아오므로, 예부터 사악한 기운을 물리치

는 벽사(辟邪)의 능력을 지녔다고 믿었다. 상서로움과 희망의 소식을 전해주는 닭은 정월 초하루에 집안의 재앙을 물리쳐 달라고 거는 세화(歲畵)에 많이 그려졌다.

앞쪽으로 말하면 닭에게는 다섯 가지 덕이 있고, 뒤쪽으로 말하면 닭은 다섯 가지 해가 있다. 오덕은 머리에 관을 썼으니 문(文)이고, 발에 며느리발톱이 있으니 무(武)다. 적을 보면 싸우니 용(勇)이며, 먹을 것을 보면 서로 부르니 인(仁)이다. 어김없이 때를 맞춰 우니 신(信)이다. 다섯 가지 해로움은 울타리에 구멍을 낸다. 훔쳐서 쪼아 먹는다. 이웃을 귀찮게 한다. 벌레를 쪼느라 어지럽힌다. 중풍을 북돋워 마비시킨다.

또한 수탉을 한자로 공계(公鷄)라 하고, 수탉이 울면 공명(公鳴)이 된다. 그래서 수탉이 모란꽃 아래서 울면 공명부귀도(功名富貴圖)가 된다. 하지만 수탉이 바위 위에 올라가서 울면 집을 나타내는 실과, 바위 즉, 석(石)은 중국 음이 서

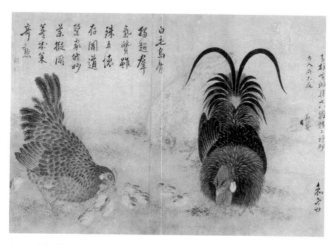

[자웅장추 雌雄將雛, 변상벽, 30×46cm, 간송미술관 소장]

로 같아서 석상(石上)이 실상(室上)이 되는 까닭에 의미가 달라진다. 이것은 실상대길도(室上大吉圖)라 한다.

예를 들어 닭 계자는(鷄)자는 길할(吉)자와 중국 음이 같아서 장닭, 즉 대계(大鷄)는 대길(大吉)의 뜻이 된다. 이것이 바위 위에 올라서 있으면 석상대계(石上大鷄)가 되는데, 같은 음이 실상대길(室上大吉)의 뜻이 되어, 집에 좋은 일이 많이 생기라는 의미가 된다.

● 메추리

메추리의 한자 이름은 암순(鵪)으로 성질이 순박하다. 얕은 풀밭에 숨어 사는데, 일정한 거처는 없지만 짝이 있고 어디서든 만족하며 산다. 이것은 장자가 말한 '성인순거(聖人鶉居)'이다. 넉넉하지 않지만 만족하며 사는 마음, 작은 풀과 마주쳐도 돌아서 가는 자세 등 메추리가 지닌 여러 가지 덕성을 들었다. <본초강목>에서 "어디서든 만족하며 산다"고 한 말을 떠올리면, 메추리는 안

빈낙도(安貧樂道), 안분자족(安分自足)을 상징하는 새란 의미가 있음을 알 수 있다. 메추리 그림에 조 이삭이 자주 등장하는데 메추리와 조를 함께 그린 그림을 흔히 안화도(安和圖)라고 한다. 조는 풍성한 결실을 뜻하는데 한 알의 씨앗이 1만 개의 열매로 맺듯 자식을 많이 낳아 풍성하고 넉넉한 삶을 누리라는 축복의 뜻을 담은 것이다.

|메추리, 최북, 비단에 엷은 채색, 24×18.3cm, 고려대박물관|

[임해지홍도 臨海指鴻圖]

국 중 전양의 임금을 죽이고 자신이 그 자리에 올랐던 장천석이 개공명을 사자로 보내어 곽우를 불렀다. 이때 곽우는 하늘을 나는 기러기를 가리키며 "저 새를 어떻게 새장에 가둘 수 있겠는가?" 하고, 산속으로 자취를 감추어 버렸으나, 그의 제자들이 장천석에게 괴롭힘을 당하여 잠시 벼슬에 응하였으나 곧 자살하였다. 날아가는 기러기를 가리키면서 자유를 추구했던 그의 기풍이 선비들의 가슴에 남게 되었다.

● 참새

참새는 '기쁜 소식'을 상징한다. 까치를 '희작(喜鵲)'이라 하는데, 참새 작(雀)자의 발음이 까치 작(鵲)자와 같아서 기쁜 소식이란 의미를 지니게 된 것이다.

● 원앙새

원앙은 금슬 좋은 다복한 부부의 소망을 대변한다. 진(晉)나라 때 최표는

|연화원앙도, 추일계, 1768, 공필화
소화|

<고금주(古今注)>에서 이렇게 적고 있다. 원앙은 물새로 오리의 일종이다. 암컷과 수컷이 절대로 떨어지지 않는데 사람이 한 마리를 잡아가면, 남은 한 마리는 그리움에 죽고 만다. 그래서 원앙을 필조(匹鳥), 즉 배필새라 한다.

● 학

학은 옛 그림 속에서 신선들이 탈 것으로 등장하여 신령스러운 존재로 깊이 새겨져 왔으므로, 옛 그림에는 학을 그린 것이 유난히 많다. 길상(吉祥)과 장수를 축원하는 세화로도 즐겨 그려졌으며, 학을 잡아 집에서 기르는 것은 선비의 아취로 숭상되었다.

학은 흰 빛과 날개 끝의 검은 깃으로 호의현상(縞衣玄裳), 즉 흰옷에 검은 치마를 입었다고 했고, 이마의 붉은 점으로 인해 단정학(丹頂鶴)이란 이름으로도 불렸다. 신선들이 학의 등에 올라타 하늘을 오르내렸으므로 신선적 이미지가 보태져 선학(仙鶴), 선금(仙禽), 태금(胎禽) 등의 별칭으로도 불렸다.

● 백두조

백두조는 두 마리를 함께 그려 부부가 백두해로하라는 축원을 담았다. 열매가 매달린 산초나무 위에 앉은 것은 자식 많이 낳으라는 뜻이다.

● 비둘기

비둘기는 부부간의 다정함을 상징하지만, 비가 오면 아내를 쫓아내는 매정

한 새로도 인식되었다. <후한서>, <예의지> 등의 옛 기록에 비둘기는 죽지 않는 새로 나온다. 지팡이는 손잡이 부분에 비둘기 머리 모양의 조각을 하여 지팡이를 구장이라 하는 것은 여기서 나왔다. 비둘기가 죽지 않는 새라고 생각해서 장수를 축원하는 의미를 담은 것이다.

- 까마귀

까마귀는 태양의 상징이었다가 죽음을 상징하는 흉조로 의미가 바뀌었다.

까마귀는 검은새라는 뜻의 5세기에는 '가마괴'라고 했다. 고구려 고분벽화에 그려진 삼족오를 보면 발이 세 개인 까마귀인 것을 통해 까마귀가 태양을 상징하였다는 것을 알 수 있다. 신라의 연오랑 세오녀 이야기에서 까마귀는 태양과 달을 상징한다. 까마귀가 온통 검은색이라 고대사회부터 상서로운 존재이며 길한 새로 생각되었던 것이다. 그러나 유교적 관념에서는 흑색을 불길하게 생각했기 때문에 조선대부터 흉조의 의미로 바뀌었다고 볼 수 있겠다.

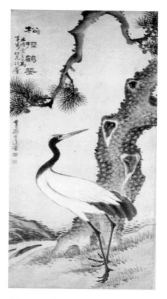

- 꿩

꿩은 야생의 조류 중에 가장 길들이기가 힘든 새로 길들일 수 없는 정신을 높이 사서 선비의 폐백으로 썼다. 그래서 선비가 높은 사람을 찾아갈 때 예물로 흔히 꿩을 가지고 갔다.

[송학도, 이도영, 1922년, 118×49cm, 국립현대미술관]

다. 물고기

● 물고기

낮이나 밤이나 눈을 뜨고 있기 때문에 벽사의 의미가 있다. 그림 속에서뿐만 아니라 쌀뒤주나 장롱, 서랍의 문고리에도 물고기 모양으로 손잡이를 만드는 풍습도 여기서 비롯된 것이다. 금슬 좋은 부부를 상징하기도 하며 작은 물고기 떼는 다산을 상징한다. 또한 성적 조화의 상징으로 사용하였기 때문에 대부분 암수가 나란히 짝을 이루어 헤엄치는 모습을 많이 볼 수 있다. 연꽃과 결합하였을 때는 '연년유여(年年有餘)'라고 하여 해마다 풍족한 생활을 누릴 수 있기를 바라는 의미를 가진다. 그것은 '연(蓮)'이 '연(年)'과 같은 발음이고, 물고기 '어(漁)'가 중국식 발음으로 '여(餘)'와 같기 때문이다. 물고기 그림은 과거 길에 올라 출세하라는 의미도 담고 있다. 이러한 이유로 과거를 준비하는 선비가 스스로 책상머리에 걸어놓거나, 지인에게 선물로 주는 경우도 많았다. 크기가 다른 두 마리 잉어를 함께 그려진 그림은 소과와 대과에 모두 급제한다는 뜻이며, 연꽃 아래 두 마리의 잉어를 함께 묶어 놓은 모습은 연이어 두 번의 과거에 모두 급제하라는 의미이다.

● 메기

메기는 비늘도 없이 매끄럽지만 흐르는 물을 뛰어 넘어 대나무에 오르는 재능이 있어 이로 미루어 볼 때 메기도 과거급제, 입신양명과 관련 있는 물고기임을 알 수 있다. 옛사람들은 메기를 잉어와 마찬가지로 관직 등용과 출세의 상징으로 보았다. 또한 메기는 지진이 있기 전에 특이한 행동을 한다고 알려져 화를 예방해주는 존재로도 여겼다. 메기와 게는 출세의 상징이다.

● 거북

거북은 천 년을 사는 영물일 뿐 아니라 과거, 현재, 미래를 모두 잘 안다고 믿었다. 사람들은 거북을 통해 자연의 순환 법칙을 배우면 신선이 되고 장수 할 수 있다고 믿었다. 십장생의 하나 인 거북은 물과 깊은 관련을 가지고 있을 뿐 아 니라 인가의 무병장수를 비는 대상으로 널리 이 용되었으며 경우에 따라서 용왕으로 상징되기도 했다.

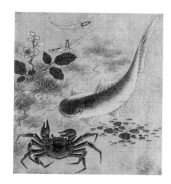

|초충영모어해산수첩, 김익주, 19세 기, 비단에 채색, 30.9×27.0cm, 국립 중앙박물관|

거북은 오천 년 이상 살며 이백 년이 지나면 입에서 서기(瑞氣, 상서로운 기운)가 나온다고 믿었다. 거북이 장생의 의미로 그려진 이유는 거북의 등에 있는 무늬가 일정한 모습으로 질서정연하고, 급함 이 없는 거북의 행동에 근거를 준 것으로 추청된다. 또한 동서남북을 지켜주는 신 중에 북쪽을 수호하는 신인 현무로 믿어졌으며, 육지와 물의 양생의 특정 대문에 신과 인간을 이어주는 신령한 동물로 여겼다.

● 두꺼비

두꺼비는 길상적인 동물로 여겼던 기록과 설화들이 전해진다. 신라 애장왕 때 두꺼비가 뱀을 잡아 먹은 뒤 그해에 왕이 시해 당하였고, 백제 의자왕 때는 두꺼비 수만 마리가 나무 위에 모였는데 그해에 백제가 멸망하였다는 기록이 있다. 즉 두꺼비는 나라의 흥망성쇠를 알려주는 동물로 인식되었다. 또한 두꺼 비는 불보(佛寶)를 보호하는 동물로도 기록되어 있다. 신라 자장율사가 중국 당

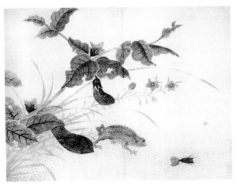

[하마가자도, 조선시대, 종이에 채색, 27.0×35.8, 순천대학교박물관]

나라에서 불사리(佛舍利)와 가사 한 벌을 가져와 황룡사와 통도사에 나누어 보관하였는데, 후일 고려 때 지방 장관이 그곳에 들러 예를 올리고 돌솥을 열어보니 석함 속에 두꺼비가 있었다고 한다. 또 <콩쥐팥쥐> 이야기나 <두꺼비의 보은> 설화에서는 두꺼비는 자기를 보살펴준 은혜를 갚을 뿐 아니라 마을의 화근을 제거하는 영웅적 동물로 묘사되고 있다. 무엇보다 두꺼비는 족제비, 구렁이, 돼지, 소 등과 함께 집 지킴이 또는 재복신(財福神)으로 여겼기 때문에 옛사람들은 두꺼비가 집에 들어오면 함부로 잡지 않았으며 음식을 마련해주기도 하였다. 즉 두꺼비를 소재로 한 민화는 재물이 들어와 부자가 되길 기원하는 그림으로 풀이된다. 한편 중국에는 신선의 약을 훔쳐 먹고 달로 도망간 항아가 두꺼비가 되었다는 설화가 전해지는데 이 영향으로 두꺼비가 달(月)과 음(陰)을 상징하게 되었다.

● 개구리

개구리는 알에서 올챙이로 크다가 꼬리가 작아지면서 온전한 개구리가 된다. 이렇게 변한다는 특징을 상서롭게 여겨 옛사람들은 개구리를 존귀한 인물의 탄생담을 만드는 데 활용했다. 중국에서는 개구리를 지네, 도마뱀, 전갈(또는 거미), 뱀과 함께 오독(五毒)이라고 하고, 이 도안을 이용하여 만든 주머니를 오독부(五毒符)라고 하는데, 이를 어린아이에게 차도록 하여 악마를 쫓는 단오

절 풍습이 있다. 이처럼 개구리는 중국
에서는 벽사적 의미가 강한 반면 우리
나라에서는 주로 길상적 의미로 사용되
었다. 왕권의 후계자를 금빛개구리고 상
징화하는데, 금빛의 신성함과 다산(多産)
이라는 생물학적 특성이 결합된 것으로
왕권의 신성함과 왕족의 흥성을 기원한
것이다. 또한 개구리를 예언능력을 지닌
신령스러운 동물로 여겼고, 재복신(財福
神)으로 여겼다.

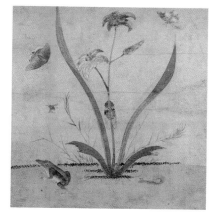

|초충도8곡병: 원추리와 개구리, 신사임당, 16
세기, 종이에 채색, 34×28.3cm, 국립중앙박물관|

● 쏘가리

쏘가리를 소재로 한 그림이라도 배경과 무엇과 함께 그렸느냐에 따라서 그
의미는 달라질 수 있다. 물 위에 흘러가는 복숭아꽃을 배경으로 쏘가리가 뛰노
는 모습을 그린 그림은 시적 정서를 그림으로 표현한 것이며, 배경을 설정하지
않고 단순히 쏘가리만 그린 그림은 과거에 급제하여 대궐에 들어가 벼슬살이
를 하게 된다는 뜻을 담고 있다. 이는 쏘가리의 '궐(鱖)'이 궁궐의 '궐(闕)'과 발
음이 같음으로 해서 쏘가리를 궁궐로 생각하고, 이것을 과거에 급제하여 대궐
에 들어가게 된다는 뜻으로 해석한다. 이 밖에도 낚싯바늘에 꿰인 쏘가리를 그
리는 것은 벼슬자리를 꼭 잡아 놓치지 않는다는 뜻이다.

[어해도, 조선 후기, 종이에 담채, 64.4×32.8, 선문대학교박물관]

● 게

게는 전진과 후퇴가 분명하여 청렴함을 상징하며, 단단한 껍질에 쌓여 있어 갑옷 갑(鉀)과 동음인 으뜸 갑(甲)의 상징으로 '첫째'의 뜻으로 쓰인다. 문자도의 청렴할 렴(廉)자의 한 획으로 게를 그려 넣는 것은 게가 청렴함의 상징이기 때문이며, 벼루 장식이나 회화작품에 보이는 게는 으뜸 갑(甲)의 의미를 가진 것으로 으뜸이란 과거에 급제함을 뜻한다. 또한 갈대와 결합하면 '해로(蟹蘆)'가 되어 이 또한 과거 급제를 의미한다. 게 두 마리가 갈대와 함께 도안되는 경우도 급제를 뜻하는데, 두 마리의 게[二甲]와 갈대[蘆]가 이갑전려(二甲傳臚)를 뜻하기 때문이다. 이갑(二甲)이란 두 번의 으뜸, 즉 과거시험인 소과와 대과에 급제한다는 뜻이며, 이갑전려란 소과와 대과에 급제하여 임금으로부터 음식을 하사 받는 것을 의미한다.

라. 식물과 열매

● 모란

아름다움과 부귀영화를 함께 상징하며, 왕비나 공주의 옷에도 모란 문양으로 수를 놓고는 하였다. 또한 책거리에도 모란꽃을 그렸는데, 공명을 상징하기

도 때문이다. 모란은 여러 그루가 함께 피어야 더욱 아름다운데, 그런 모습은 부귀영화를 누리며 화목하게 지내는 가정을 상징한다. 그래서 모란으로 꾸민 병풍을 모란병(牡丹屛)이라 하여 경사스러운 날에 쓰기도 하였다.

[화조도, 작자 미상, 조선시대, 종이에 채색, 66.4×32.3cm, 선문대학교박물관]

● 목련

목련은 봄의 소식을 가장 먼저 전한다 하여 백목련을 영춘화(迎春化)라고도 한다. 목련은 이름도 많은데 옥처럼 깨끗하고 소중한 나무라고 "옥수", 옥 같은 꽃에 난초 같은 향기가 있다고 "옥란", 난초 같은 나무라고 "목란", 나무에 피는 크고 탐스러운 연꽃이라고 "목련", 꽃봉오리가 모두 북쪽을 향했다고 "북향화", 겨울이 오면 잎눈과 꽃눈이 다듬어진 붓 끝처럼 돋아나는데 꽃눈에는 황금색 털이 덮혀 있어서 꽃봉오리가 붓끝을 닮았다고 "목필" 등으로 불린다. 이러한 목련은 젊음을 상징하고, 청정(淸淨無垢)의 의미도 함께 내포하고 있다.

목련은 표현되었을 경우는 옥란(玉蘭), 옥수(玉樹)의 옥(玉)자를 의미하거나 목필(木筆)의 필과 동음인 필(必)을 의미하여 이때의 목련은 다른 길상 의미를 강조하는 역할을 담당한다.

● 해당화

기다림의 꽃말을 가지고 있는 해당화는 여인들의 옷 무늬로 많이 쓰여졌는데 화사한 색과 소담스러운 꽃송이는 젊음의 상징이어서 자수로 또 화조병풍으로 그려졌다.

● 장미

장미는 장춘화(長春花)로 불렸는데 장춘이란 청춘을 오래 간직한다는 뜻이며, 월계화란 이름 그대로 매달 연이어 꽃이 피는 특성으로 인해 붙여진 이름이다. 이와 같이 다달이 피기 때문에 얻게 된 '사철의 꽃' 이라는 상징과 일 년 내내 젊음을 누리라는 의미가 포함되어 있다. 또한 장미는 화병에 꽂힌 그림이 많은데 그것은 장미의 사철의 꽃이란 의미와 화병의 평안이라는 뜻이 합쳐져 일 년 내내 평안하기를 기원하는 뜻이다.

● 패랭이꽃

[구맥호접선면 瞿麥胡蝶扇面, 남계우, 조선 후기, 30×62.3cm, 지본담채, 개인소장]

패랭이꽃은 한자로는 석죽화(石竹花)라 한다. 담백하고 청초한 꽃이어서 군자들의 기풍을 나타내기도 하였다. 또 석(石)은 바위로 장수의 상징이고, 죽(竹)은 중국 음이 축(祝)과 같아 이 둘이 만나면 축수(祝壽)의 의미를 띤다.

● 연꽃

연꽃이 상징하는 바는 크게 두 가지로 하나는 여성을 상징하여 사랑과 풍요의 의미이고, 나머지 하나는 다산이다. 동자가 연꽃을 갖고 노는 그림은 건강함과 행복하기를 바라는 마음이며, 연꽃 아래의 원앙 한 쌍은 부부의 금실을 바라는 마음이다. 또한 연꽃 아래 헤엄치는 잉어를 그리면 출세를 뜻한다. '꽃 중의 군자(君子)'로 여겼던 연꽃은 조선시대 선비들이 가장 애호(愛好)하며 곁에 두고 감상하면서 글을 짓거나 그리기도 하였던 소재 중의 하나였다. 장수(長壽)의 의미와 함께 길상적(吉祥的) 의미를 지녀 일상생활 속에서 친숙하게 자리 잡았다.

[화조도, 작자 미상, 조선 후기, 종이에 채색, 69.1×41.2cm, 선문대학교박물관]

● 매화

결백·미덕의 꽃말을 갖고 있는 매화는 추운 겨울에도 꽃피우는 굳센 정신과 맑은 향기로 불굴의 의지와 속세를 추월함을 내포하고 있으며, 추운 계절의 맹세에 매화를 비유하기도 한다. 이른 봄 다른 꽃보다 훨씬 앞서 꽃을 피우는 것은 매화의 은덕에 근거한다. 춘한 속에서도 고고히 핀 매화의 모습에서 선비의 절개와 지조를 비유하였고, 봄소식을 알린다 하여 희망, 재생을 상징하였다.

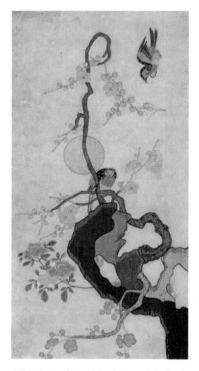

[자수화조도병풍, 작자 미상, 조선 후기, 비단에 자수, 65.3×33.2cm, 선문대학교박물관]

또한 매화는 청초한 자태와 향기로 인해 아름다운 여인에 비유되어 미녀 중에서도 천진하고 순결한 인상을 지닌 미녀를 상징한다. 중국의 민담이나 전승을 더듬어보면 원래 '매'라고 발음하는 말은 '아이를 낳는다'라는 기본적인 뜻이 있어 고대의 중국인들에게 매화는 남녀의 결합이나 아이를 갖는 일과 연관이 있는 중요한 주술꽃이자 주술열매였다.

● 난초

동양에서는 소나무 · 대나무 · 매화를 일컬어 세한삼우라 하였고, 매화 · 난초 · 국화 · 대나무 등 네 가지 풀꽃을 이르러 사군자라 하였다.

난초는 군자의 기상과 절개를 상징하며 높은 기품을 나타낸다. 외형보다는 정신을 중시하던 상징적 소재로서 그 기품을 좋아하던 선비의 마음을 알 수 있다. 꽃말은 절개 · 가인 · 미인이다. 한편 민화에서 난초꽃은 자손의 번창을 의미하였는데 이는 여자가 난초 꿈을 꾸면 아들을 낳고 장차 비범한 인물이 된다는 속신에서 비롯되었으며, 난초와 귀뚜라미가 함께 그려지면 동음이자의 독음에 의해 "자손이 관아에 들다."의 뜻을 갖기도 한다. 또한 우정의 의미도 있으며 기상과 절개의 상징이다.

● 국화

국화는 군자의 충의를 상징하고 속세를 떠나 고고하게 살고 있는 선비의 모습에 비유하여 군자와 충의를 상징한다. 또한 국화의 조촐한 미는 한국인의 인생관과 일치한다고 하였다. 국화의 효능으로 악령과 병마를 없애 줄 거라 믿어 장수를 상징하기도 한다.

● 맨드라미

맨드라미의 모습은 닭 벼슬처럼 생겨 전쟁의 승리를 상징하며 출세나 진급을 의미하는 경사스러운 꽃으로 여겼다. 이런 모습에 '닭 벼슬 꽃', '계관', '맨드리'라고 한다.

● 동백꽃

동백꽃은 새들에 의하여 수정되는 대표적인 꽃으로 조매화(鳥媒花)라고도 한다. 동백은 장수할 뿐만 아니라 진한 녹색이 변하지 않는 데다 겨울에 꽃을 피워 청렴하고 절조 높은 이상적인 모습으로 보았다. 조선시대의 선비들은 동백을 매화와 함께 높이 기리며 그 모습은 청렴과 절조를 나타낸다. 또한 신성하고 번영으로 상징되었다. 혼례식, 초례상에 동백꽃이 꽂혔고 그

[초충도8곡병: 맨드라미와 쇠똥벌레, 신사임당, 16세기, 종이에 채색, 34×28.3cm, 국립중앙박물관]

것은 힘든 삶 속에서도 푸름을 잃지 않고 꽃피우라는 뜻이다.

동백의 많은 열매는 다자다남을 상징하며 여성의 임신을 돕는다 하였다.

● 무궁화

무궁화는 여름에서 가을까지 계속 펴 있는 강한 생명력은 끊임없는 자손의 대물림과 창성함을 의미하며, 아침 일찍 피는 것은 우리 민족의 정신과 얼, 부지런함의 상징이 되어왔다. 상징적 의미는 소박하고 순수한 모습에서 군자다움을 뜻하고 우리민족의 애국심, 일편단심을 상징한다.

● 진달래

진달래는 고향의 의미와 향수를 나타낸다.

● 도라지꽃

도라지꽃은 깊은 계곡에서 홀로 피어나 그 청초한 미를 더한다. 청초, 순수가 도라지의 의미이다.

● 봉선화

봉선화는 풍요와 다산의 의미이다.

● 살구꽃

『평생도(平生圖)』의 한 부분인 삼일유가(三日遊街)

장면을 보면, 선비가 과거에 급제한 후 시관들과 함께 유가(遊街)하는 장면이 있는데, 이 장면의 계절적 배경도 살구꽃이 만발한 봄으로 설정되어 있다. 실제로 살구꽃을 급제화(及第花)라고 부르기도 하여 살구꽃은 관계(官界)등용의 상징적 의미를 지니고 있다. 화병과 살구꽃, 그리고 책을 함께 그린 그림은 화병이 지니고 있는 '평안'의 의미와 살구꽃과 책이 상징하고 있는 '관계로의 진출'이라는 의미인 '길상화'라고 할 수 있다. 이밖에도 살구꽃은 고향을 뜻하고 관

|평생도, 제작연도 미상, 지본채색(紙本彩色), 각각 64.5×33.5cm, 고려대학교박물관|

직의 등용을 의미한다.

- 소나무

소나무는 한 겨울에도 푸름을 잃지 않아 대나무, 매화와 함께 세한삼우(歲寒三友)로 일컬어졌으며 선비들에게 군자 또는 절개의 상징으로 칭송되었다. 같은 이유로 한겨울에도 푸름을 간직하고 있어 장수를 상징한다. 또한 소나무는 학과 함께 그려지는 경우가 많은데, 학과 소나무는 장수를 상징하는 동시에 벼슬과 관련이 있다. 학은 문관 일품(一品)에 비유되며, 장수의 염원과 문관으로서 벼슬에 봉해지기를 기원하는 마음을 동시에 담고 있는 것이라 할 수 있다.

소나무는 또한 새해[新年]를 상징하기도 하는데, 대표적인 예가 까치호랑이 그림에 쓰인 소나무이다. 기쁨을 의미하는 까치 두 마리와 함께 그려진 소나무 역시 신년(新年)을 의미한다. 또 소나무는 우리를 도와주고 보호하며 악귀를 물리치는 벽사의 힘이 있다 믿었다. 동제를 지낼 때 마을 어귀에 금줄을 매어 소나무를 솔가지를 꽂아 두고, 아기를 낳은 집에 솔가지를 꽂은 금줄을 매어 두는 것, 그리고 장을 담근 후 장독에 솔가지를 꽂은 금줄을 쳐두는 것은 모두 잡귀의 침입과 부정을 막으려는 뜻에서 행하는 일이다.

- 버드나무

버드나무는 보통 '머물다'의 의미로 쓰인다. 이는 버들 류(柳)와 동음인 머물 류(留)를 버드나무의 뜻으로 풀이되기 때문이다. 물새 또는 오리와 함께 그려지는 경우가 많으며, 이때는 '장원급제의 행운이 머무르길 기원'하는 것이다.

● 향나무

향나무는 사계절 푸른 나무로 향나무 백(栢)으로 쓰는 뜻으로 쓰이며, 소리를 빌어 백(白)의 숫자를 뜻하며 장수를 상징한다.

● 대나무

대나무는 사군자의 하나로 곧고 굳은 절개를 상징한다.

● 죽순

대나무의 땅속줄기 속에서 돋아나는 어리고 연한 싹을 말한다. 대나무가 주로 공예품의 재료인 반면 죽순은 주로 식용으로 이용되어 그 쓰임새가 다른 것처럼 길상 문양으로서의 대나무와 죽순도 그 의미하는 바가 다르다. 대나무가 주로 장수나 축(祝)의 상징을 가진다면 죽순은 자손을 뜻한다. 죽순의 순(筍)과 자손의 손(孫)이 중국식 한자어로 동음(同音)이기 때문이다. 따라서 그림이나 문양 장식에 나타나는 죽순은 자손이 번성하기를 기원하는 마음을 담은 것이라 할 수 있다.

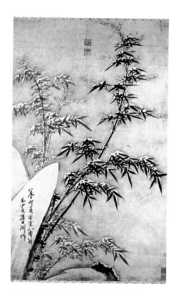

[설죽도(雪竹圖), 유덕장(柳德章), 조선 후기, 138.3×81cm, 지본담채, 개인 소장]

● 치자

우리나라 남부지방 및 중부 지방의 일부에서 관상용 및 약용으로 심고 있는 꼭두선과의 상록 관목이다. 원래 모든 꽃의 꽃잎은 다섯 잎인데 치자는 특이하

게 여섯 개의 꽃잎을 가지고 있다. 또한 예로부터 네 가지 아름다움이 일컬어지고 있으니, 첫째는 꽃빛이 스스로 빛나는 것이요, 둘째는 꽃향내가 맑고 아름다운 것이며, 셋째는 겨울에도 잎이 이울지 않는 것이고, 넷째는 그 열매로 물들일 수 있는 것이라 하였다. 이러한 치자는 아름다움을 뜻하며 오랫동안 잎이 지지 않아 장수를 상징한다.

● 복숭아

복숭아에는 '분리<출산같은>'라는 의미가 있었다. 이러한 생명탄생의 신비로운 힘이 사악한 기운을 떨쳐낸다고 생각했다.

복숭아를 미녀에 곧잘 비유하는 한편, 사악한 기운을 떨쳐내고 불로불사를 가져 다 주는 주술꽃·주술열매라고 믿는 신앙도 있다. 사람들은 복숭아꽃과 열매가 밝고 화려해서 경사스러운 식물이라 생각했고, 열매의 형태가 사악한 기운을 퇴치한다고 여겼으며 여자의 생식기와도 비슷하다 하였다. 도(桃)는 도(逃)와 통하니 악귀를 도망가게 하는 주술적인 힘이 있다고 생각하였다.

또한 도공을 도씨라 칭하듯 도는 악귀를 베는 도와 통한다하였고 장미과의 매화, 모과 등과 마찬가지로 신맛이 나는 복숭아 열매는 고대의 임산부에게 입덧을 치료하는 능력이 있으며 복숭아에는 여성에게 아이를 가져다주고 안정하게 출산하게 하는 힘이 있다고 믿었다. 복숭아는 다남(多男), 풍요(豊饒)를 상징한다.

● 천도복숭아

도교에서 장수와 육아의 상징으로 삼고 있으며 도교에서는 인간의 삶과 죽음을 마음대로 한다는 수성 노임이 하늘에서 구해온 천도복숭아를 받쳐 들고

있는 모습을 수호의 상징으로 삼을 정도로 귀하게 여겼다. 복숭아는 먹으며 불로장생한다는 과일로 장수와 붉은색으로 채색하며 그 형태는 모유를 먹이는 엄마의 젖 모양을 닮게 그려 넣어 여성을 상징하며 육아의 뜻도 있다.

● 석류

석류의 붉은 꽃은 잡귀를 물리친다고 여겼을 뿐 아니라 꽃봉오리는 사내아기의 고추를, 열매는 남성의 음낭을 닮았으며 그 안에 보석 같은 많은 씨앗이 소복이 담겨 있어 아들을 상징하는 과일로 쳤다. 석류그림은 병풍으로 꾸며서 새댁의 안방 안에 치거나 다락문에 붙이기도 하고, 젊은 며느리의 눈에 잘 뜨이는 화초담에 그려서 치장했으며 서재를 그린 서가도 에서도 반드시 석류열매 두 개를 쌍으로 탐스럽게 그려 넣었다. 또한 유자, 포도, 밀감과 같이 '아들을 담아온다는 뜻만이 아니고 돈을 담아온다는 관념을 담고 있으며 복을 부르는 것으로 여겼다. 위에서 논한 것과 같이 석류는 다남(多男), 풍요(豊饒)를 뜻한다.

● 가지

가지는 품종에 따라 열매의 모양이 달걀 모양, 공 모양, 긴 모양 등 다양한데 우리나라의 경우 주로 긴 모양의 가지가 재배된다. 바로 이 기다란 가지 열매가 남근(男根)을 닮았다 하여 우리 선조들은 가지를 다자(多子) 또는 득남의 상징으로 여겼다. 미술품에서는 초충도나 책거리도, 노리개 등에 가지가 보인다.

● 수박

수박은 덩굴식물이며 열매에 씨앗이 많다. 그래서 씨앗이 많은 다른 열매들이 그런 것처럼 자손이 많기를 기원하는 의미를 가진다. 미술품에서는 민화

'책거리도' 그림속 접시에 놓인 수박이 표현되는데 씨앗을 강조하기 위해서인지 한결같이 수박 윗부분을 잘라내 속을 볼 수 있게 그렸다. 수박이 덩굴째 표현되는 경우는 자손만대(子孫萬代), 즉 자손이 덩굴처럼 끊이지 않고 지속되길 기원하는 것이라 할 수 있다.

● 오이

오이는 쌍떡잎식물 한해살이 덩굴식물로 시원한 맛과 독특한 향기로 우리의 여름 식탁에 단골메뉴로 친숙한 채소이다. 오이는 자라는 속도가 빠르고 길쭉한 생김새 때문에 남근(男根)의 상징으로 여겼다. 즉 득남(得男)이나 다자(多子)를 축원하는 의미를 가진다. 더구나 오이가 덩굴째 그려지면 덩굴식물의 상징까지 보태져 자손이 끊이지 않고 번성하길 기원하는 것이 된다. 득남이나 다자를 축원하는 의미로 그려진 오이는 주로 책거리 그림에서 확인할 수 있다.

● 참외

참외는 열매가 많이 달리고 씨앗이 많기 때문에 자손 번성을 상징하며, 덩굴이 끊임없이 뻗어나기 때문에 자손이 끊이지 않는다는 상징성을 지니고 있다. 특히 책거리도의 소재로 등장하는 참외는 한결같이 참외의 한쪽 면을 잘라 속이 드러나게 했는데, 이는 씨앗이 많은 참외 속을 표현함으로써 씨앗처럼 많은 자손을 기원하고 있음을 강조하기 위해서라 풀이된다.

● 감

감은 겉과 속에 다름이 없다하여 신의의 징표나 윗사람에 대한 충성심을 상징했다. 또한 감은 일곱 가지 덕을 갖추고 있다고 한다. 일곱 가지 덕이란 첫째

나무가 장수하며, 둘째 나무가 그늘을 크게 드리우며, 셋째 새가 둥지를 틀지 않으며, 넷째 벌레를 먹지 않으며, 다섯째 붉게 물든 잎이 감상하여 즐길 만하며, 여섯째 열매가 달고 맛이 있으며, 일곱째 그 잎이 두툼하고 커서 글씨를 쓸 수 있다는 것이다. 따라서 감나무는 운치를 찾는 사람이나 범속한 사람 모두가 함께 좋아할 수 있는 식물이라고 말할 수 있다.

한편 중국에서는 감 시(柿)와 일 사(事)가 동음인 까닭에 사사여의(事事如意: 하는 일마다 뜻대로 이룸)나 백사여의(百事如意: 모든 일을 뜻대로 이룸)를 소망하는 도안으로 감을 사용했는데 우리나라 책거리 그림 등에 보이는 감도 같은 의미로 사용된 것이다. 같은 맥락에서 화병[화평, 평안 상징]에 감나무 가지를 꽂은 그림은 모든 일이 평안하기를 바라는 것이다.한편 건축물의 단청에서 주화라 불리는 문양이 있는데 이는 감의 꼭지를 도안화한 것이다. 이렇듯 건축물에 감꼭지 문양을 사용한 것은 뿌리가 단단한 감나무처럼 건축물의 지반이 견고하기를 바라는 마음에서 비롯된 것이라 할 수 있다.

● 무

우리 옛그림인 책거리도에는 종종 무가 등장하는데, 무의 모습이 총각과 닮았다고 생각한 우리 선조들이 아들을 얻길 바라는 마음으로 그렸던 것이라 추정된다.

● 갈대

갈대는 뿌리, 잎, 꽃이 함께 이어져 있으며, 한 뿌리에서 직선으로 자라나는 연과식물(連顆植物)이다. 옛사람들은 연과식물의 '연과(連顆)'와 동일음인 연과(連科)에 착안하여, 갈대 그림을 '연속해서 과거에 급제한다'는 의미로 사용하

였다. 한편 갈대가 기러기와 함께 그려질 때는 '노후의 편안함을 축원'하는 의미를 가진다. 이는 갈대 노(蘆)와 기러기 안(雁)을 노안(老安), 즉 노후의 편안함으로 해석한 것이다.

● 덩굴식물

덩굴식물은 줄기가 곧게 자라는 다른 식물들과 달리 지면이나 다른 식물 등에 기대어 자라나는 식물을 일컫는다. 우리가 주변에서 쉽게 볼 수 있는 것으로 포도나무나 나팔꽃 등을 들 수 있다. 덩굴식물은 일반적으로 생장이 빠를 뿐 아니라 덩굴식물을 가리키는 한자어가 만대(蔓代)인 까닭에 옛사람들은 덩굴식물이 상징하는 바를 만대(萬代)로 여기고 모든 것이 이어져 단절되지 않음의 의미로 사용하였다. 보통 의장적인 요소가 강한 덩굴식물 무늬는 당초로 명명하며 그 상징하는 바도 당초와 다름이 없다.

종류의 변별이 가능한 회화작품의 경우 가장 많이 그린 덩굴식물은 포도로, 포도는 자손이 많음을 의미하고 포도 덩굴은 단절되지 않음을 의미하기 때문에 이런 경우 자손이 창성하기를 축원하는 의미의 그림이 된다. 그 밖에 나팔꽃이나 딸기 등이 덩굴식물의 주요 소재로 쓰였다. 장수 또는 기쁨을 의미하는 나비와 함께 덩굴식물이 그려진 경우 만대까지 장수하기를 축원하거나 자손이 번성하는 기쁨을 기원하는 의미로 쓰인 것이다.

● 나팔꽃

나팔꽃은 생명력과 번식력이 대단히 강하다.

하지만 꽃이 아침 일찍 피었다가 해가 떠오르기 시작하면 점점 볼품없이 오그라들므로 꽃의 수명이 몇 시간밖에 되지 못한다는 것이다. 이처럼 꽃의 수명

이 대단히 짧지만 그 사이에 씨를 맺는다. 그래서인지 나팔꽃의 꽃말은 허무한 사랑이다.

● 포도

포도의 주렁주렁 열리는 과실과 구부러진 덩굴은 자손의 번창과 행운을 기원하는 것으로 포도그림은 반듯이 덩굴과 같이 그려졌는데 이는 덩굴의 선과 포도의 검은 알알이 점의 효과가 회화에서의 대비효과를 자아내기 때문으로 보이며 주로 병풍이나 족자로 해서 새댁의 방이나 사랑채의 서재, 서민들은 다락문 등에 붙였다.

● 불로초

불로초는 십장생의 하나로 그려 장수를 상징하기도 하며 팔보문이나 기타 문양 장식으로 쓰여 여의(如意)와 동일한 길상 의미를 지니기도 했다. 영지가 여의와 유사한 형태를 가지기 때문에 여의의 상징 의미인 '뜻한 바를 이룸'이 그대로 영지의 상징하는 바가 된 것이다.

● 여뀌

여뀌는 한해살이풀로 따뜻한 곳에서는 여러해살이 풀이된다. 중국 한자음을 풀이하면 여뀌료(蓼)로 쓰는데 여기에서 소리를 빌려서 마치다 료(了)의 뜻으로 쓴다. 즉 학업을 마친다는 뜻을 나타낸다.

● 박

박이 주렁주렁 열린 모양에서 다자(多紫)의 뜻을 나타내고 그 덩굴째 그리게

되면 만대(萬代)의 뜻을 나타낸다.

 ● 대추, 밤

 대추는 단단하게 여문 씨앗처럼 건강한 자손을 상징하며 밤은 자식을 잘 기르는 모성애를 상징한다.

 ● 기타

 향일화[해바라기]는 충신을 상징하며 촉규화[접시꽃]은 선비집의 정원에 벼슬승진을 기원하여 심는 꽃이다.

 조롱박은 모든 액운과 잡귀들을 가둘 수 있다하여 벽사를 상징하며 배는 과일속의 응어리에 씨가 촘촘히 박혔다하여 일가친척의 단결을 상징한다.

 비파는 가을의 꽃봉오리를 맺어 겨울에 꽃이 피고 봄에 열매 맺고 여름에 영근다 하여 사계절의 기운을 한 몸에 지니고 있는 상서로운 나무로 음양오행을 고루 갖춘 나무로 생각했다.

상징	동양의 의미	서양의 의미
호랑이	벽사, 산신령, 산신의 사자	악마, 환영, 호색한, 존경과 티그리스 강의 알레고리를 나타내는 상징물.
표범	알리다	악마, 개종한 죄인, 간음, 사기. 표범이 암사자와 퓨마가 짝짓기하여 태어난 불륜의 열매라는 인식 때문에 분노그리스도교는 표범을 악마와 동일시. 표범이 가죽의 무늬로 먹잇감을 유인한 뒤 집어 삼킨다 해서 사기와도 연관.
사슴	우애, 불로장생, 왕권	선의 이미지, 분별, 청각의 상징물.
말	하늘, 태양, 남성신	힘, 활력, 승리, 오만, 정욕, 유럽의 상징물.
토끼	달	다산, 욕정, 육체적 쾌락, 성모 마리아의 상징물.
개	축도	충성, 헌신, 선망, 악, 후각, 갈등, 조사, 기억, 첩자의 우의적 형상. 부정적 측면으로 창녀, 마법사, 우상 숭배자와 결부. 긍정적인 측면은 충성. 세속적 도상에서는 개는 대개 인간의 충실한 친구로서 초상화에 많이 등장. 부부간의 정절을 암시.
코끼리	길상	절재, 힘, 온순함, 의인화 된 아프리카의 상징물, 아담과 이브의 상징.
용	자손의 번영, 성왕의 적응력과 지위	죄, 사탄. 악의 축과 불(火)의 원천으로 보고 괴물로 치부. 중국의 제지술과 각종 학문 등이 넘어가 용의 전설을 만든 것.
고양이	축귀, 장수	달, 임신한 여성, 갈등, 적대, 자유. 고양이는 달에 속하며, 자궁 속의 씨를 달의 힘이 키워준다는 생각에 고양이는 임신한 여성을 상징. 일설에는 암흑의 신인 악신 세트에 바쳐지는 성스러운 동물.
원숭이	관직등용	악, 악마, 우상숭배, 쾌활의 기질, 미각의 상징물, 과음에 대한 경고. 인종주의 서양인들이 원숭이 흉내를 내면 우월주의 상징.
물고기	여가, 다산	신도들, 물, 2월의 상징물, 회개.
쥐	다산, 가문번창	악, 재앙, 악마. 성서는 부정적인 측면에서 재앙의 전파자로 취급.
박쥐	오복(五福)	악, 사탄, 무지의 알레고리에 대한 상징물. 박쥐가 빛을 멀리하고 어두운 곳에서 살기를 좋아했기 때문에 부정적 이미지. 성서도 박쥐를 부정하여 먹을 수 없는 동물 중 하나로 열거하며 사탄과 결부.
부엉이	흉년	지혜, 지식, 흉조, 밤, 죽음. 부정적 이미지와 긍정적 이미지가 함께 하는 새다. 번식기 부엉이 집에는 새끼에게 먹이기 위해 잡아 둔 먹이가 가득하여 먹을 복이 있는 집을 말하고 부엉이 굴을 찾았다는 것은 횡재의 의미. 오마신화에 나오는 지혜의 여신 미네르바의 올빼미나 해리포터와 마법사에 나오는 올빼미 모두 지혜와 슬기의 이미지.

상징	동양의 의미	서양의 의미
닭	벽사(辟邪), 오덕(五德: 文, 武, 勇, 仁, 信)	그리스도의 수난, 경계심, 권세욕, 의술, 연구, 경계심. 수탉은 저승의 세력들과 어느 정도 연관되지만, 새날의 도래를 알리는 습성 때문에 태양과 관련된 긍정적인 상징적 의미.
독수리	결려	힘, 승리, 교만, 시력, 인간의 거듭남, 창의성과 지성, 관대함, 군주들의 문장. 세속적 도상에서 교만의 상징.
올빼미	불길함	지혜, 지식, 흉조, 밤, 죽음, 권고와 미신의 상징.
까마귀	죽음을 상징하는 흉조	죽음, 악마, 불행.
공작새	관직	불멸, 부활, 거만, 교만, 공기의 상징.
제비	길조	그리스도의 성육신, 부활.
비둘기	부부간의 다정함, 장수	평화, 결백, 성령, 성모마리아, 호색, 정욕.
나비	행복, 화목, 부부금슬, 장수	영혼, 죽음, 부활. 그리스도교적 상상 속에서 나비는 부활의 상징. 이는 나비의 일생에서 고치에서 성충으로 탈바꿈하는 것에서 힘입은 것.
국화	장수, 머물 거(居)	그리스도, 천국. 대체로 곡식이 여문들판에 자라는 수레국화의 특성으로 에덴동산과 연관.
장미	일 년 내내 편안함을 기원 흰장미: 순결 빨간장미: 정열 노란장미: 위엄 흑장미: 애정	사랑, 순교, 성모 마리아의 상징물, 순결, 성모의 장미 정원. 가시면류관, 은총을 입은 영혼들의 상징물. 흰장미: 성모의 처녀성 시든 장미: 인생의 덧없음 장례식의 함의, 이러한 함의를 흡수한 그리스도교에서는 가시가 달린 장미를 순교자들의 고통으로 받아들임. 성모는 원죄에 물들지 않았기 때문에 가시 없는 장미라고 불림. 성모승천: 장미는 백합과 나란히 성모의 텅 빈 무덤의 내부로부터 솟아올라와 있음. 붉은 장미를 든 예수의 모습: 그가 장래에 겪을 수난을 암시.
해바라기	충신	헌신. 태양을 향해 꽃봉오리의 방향을 트는 성질 때문에 헌신이라는 덕목.
연꽃	풍요, 다산	재생, 불생불멸. 연꽃의 열매인 연자는 수명이 길어 3천 년이 지난 후에 심어도 꽃을 피운다고 하여 불생불멸을 상징.
덩굴 식물	만대. 자손번창	헌신, 충성, 영원한 애정의 상징, 영혼, 불멸의 징표, 십자가, 예수 그리스도 이미지, 영원한 생명. 사랑 및 우정과 연관. 사철 푸른 담쟁이덩굴은 뿌리가 튼튼해서 엄청난 노력을 기울이지 않으며 뽑아내기 어려웠기 때문에 중세 그리스도교 도상에서 사후 영혼 불멸의 징표. 그리스도의 십자가를 암시. 무수히 많은 잎들은 가냘픈 줄기에 의지하고 있는 것에 착안해 그리스도의 상징.

상징	동양의 의미	서양의 의미
나팔꽃	허무한 사랑	신의 사랑, 덧없는 사랑, 기쁨.
도라지꽃	청초, 순수	영원히 변치 않는 사랑, 성실.
매화	장수, 절개, 희망	깨끗한 마음.
모란	부귀, 공명, 화목한 가정	수줍음, 성실.
버드나무	머물 류(留) 물새와 오리와 같이 그려지면 장원급제 기원, 줄기찬 생명력.	죄, 슬픔, 믿음. 기근의 알레고리를 나타내는 상징. 그리스도교 교리에서 긍정과 부정의 의미를 동시에 취함. 믿음과 일반 신자의 상징.
복숭아	다남, 풍요 천도복숭아: 불로장생	삼위일체. 구원의 과일, 진리. 복숭아는 핵과이며 핵과는 과육, 핵, 핵 안에 든 종자 세 부분으로 이루어진 종류의 열매를 말하여 삼위일체와 연계. 가지에 잎 하나가 달린 복숭아의 이미지를 심장과 혀의 상징이라 생각하여 진리 상징.
석류	다남, 풍요	부활, 성모의 순결, 다산, 화합과 대화의 알레고리. 아기 예수의 손에 들린 모습으로 묘사될 경우 부활을 상징. 성모마리아의 손에 쥐어질 경우 순결 암시. 수많은 씨앗들을 겉껍질이 둘러싼 형태로 교회가 여러 사람들과 문화들을 하나의 신앙 안에서 통합시킨다는 의미와 상통하기 때문 서로 다른 것들의 통합이라는 개념.
오이	자손번창, 득남, 다자축원	죄, 지옥에 떨어짐. 오이의 번식력을 보며 맹목적이고 무절제한 힘으로 봄.
포도	자손번창, 행운	그리스도의 상징물, 성찬의 상징물, 그리스도가 수난을 받을 때 흘린 피의 상징물.
밤	모성애	성모의 무염시태. 부활, 정절. 특이한 외형 때문에 그리스도가 받은 고통, 성모와 무염시태를 암시.
배	단결	행복, 성모자의 상징물. 달콤한 맛 때문에 긍정적인 관점, 주로 성모자를 그린 그림에 등장. 하느님이 얼마나 선한지를 맛보며 깨달을 것을 권유하는 시편의 한 구절에서 유래.

(2) 상징적 의미

동양화는 나타내고자 하는 글의 뜻을 미리 정하고 이것을 회화의 소재로 바꾼 다음 화면에 알맞게 배치하였다. 간혹 선택한 소재가 계절이 다르거나 이치

에 맞지 않는 점이 있더라도 그 의미에 충실하기 위해 함께 그렸다. 이렇게 화가는 그림에 담긴 문자적 의미의 전달을 염두에 두고 그렸고, 감상자도 그 화가가 전달하고자 하는 바를 문자적 의미로 이해해야 했으므로 글자 그대로 독화(讀畵)이다. 서화동원(書畵同源, 글씨가 그림에서부터 옴)의 역사를 가지고 있는 중국에서는 자연스럽게 같은 발음의 사물을 연상하게 되었고, 이것이 그림 그리는 데까지 적용된 것이 우리나라로 넘어와 오랫동안 그림 속에 상징적인 의미를 담아서 반복적으로 그리게 되었다. 또한 북송의 화원에서는 문관을 뽑는 과거에서처럼 화제(畵題)를 시제(試製)로 내걸어 문학적 재능을 통하여 화원을 뽑았던 것으로 보아 '그림은 읽는 것'이라는 생각은 이때 이미 정착되었을 것으로 보인다. 소동파는 "시를 감상할 때는 그 시가 묘사한 정경을 볼 수 있어야 하고, 그림을 볼 때는 그 그림의 겉에 드러난 색깔이나 구도만 볼 것이 아니라 그 속에 담긴 시적인 정취도 간취해야 된다."고 하였다. 따라서 한국화를 바르게 이해하기 위해서는 보이는 대로가 아닌 아는 것을 닮아낸, 그림의 속뜻을 읽어내는 방법에 대해 알아야 할 것이다.

그 방법은 크게 세 가지로 나누어지는데, 첫째 그려진 사물의 한자 이름과 소리는 같으나 뜻이 다른 글자(동음이의어(同音異議語))로 바꾸어 읽는 법, 둘째 그려진 사물이 지닌 우의적(友誼的)인 의미를 알고서 그대로 읽는 법, 셋째 그려진 사물과 관련된 고전적인 문구를 상기하여 읽는 방법이다. 여기서는 우리나라에서 가장 많이 그려진 대표적인 화제(畵題) 및 소재에 담겨 있는 상징적 의미를 다루기로 한다.

가. 장수

인간의 삶에서 인간적인 힘으로 어쩔 수 없는 수많은 생로병사(生老病死)와 복을 받아 사는 삶, 무병장수(無病長壽)하기를 바랐던 염원 등으로 그려졌다.

갈대 '노(盧)'와 기러기 '안(雁)'을 결합하여 그린 것이 노안도이다. 이 그림이 크게 유행한 이유는 갈대 노(盧)와 늙을 노(老), 기러기 안(雁)과 편안할

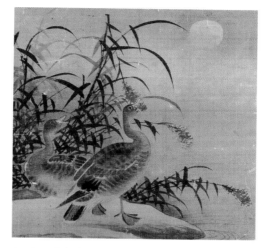

[노안도, 작자 미상, 비단에 수묵, 29.7×26.5cm, 호암미술관]

안(安)이 독음이 같아서 "늙어서 편안하게 지내라."는 의미가 내포되어 있기 때문이다.

고양이가 나비와 노는 이 그림은 생신 축하 선물이다. 중국어로 고양이 '묘(猫)'는 칠십 노인 모(耄)와 독음이 같고, 나비 '접(蝶)'은 팔십 노인 질(耋)과 독음이 같다. 왼편에 크고 작은 돌도 장수의 상징이다. 또한 패

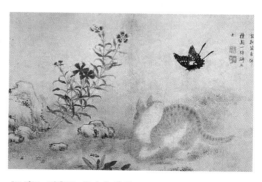

[묘질도, 김홍도, 종이에 채색, 30.1×46.1cm, 간송미술관]

랭이꽃은 석죽화(石竹花)다. 죽(竹)은 중국어 한자 발음인 축(祝)과 축하한다는 뜻으로 통하니 역시 '돌처럼 장수하시기를 빈다.'는 뜻이다. 이 꽃은 분단장한 듯 고운 까닭에 청춘의 의미도 가지고 있다. 마지막으로 제비꽃은 여의초(如意草)라고도 부르는데 여기서 여의는 등을 긁는 도구이다. 제비꽃의 꽃대는 낚시 바늘처럼 휘어져 있어서 중국 사람들이 효자손처럼 가려운 곳을 긁을 때 쓰는 여의(如意)라고 부르는 물건과 생김새가 비슷하여 이름이 붙은 것인데 내 마음 대로 긁을 수 있다는 의미로 '만사가 생각대로 된다.'는 상징을 갖는다. 따라서 이 그림은 생신을 맞은 어르신께서는 "부디 칠십, 팔십 오래도록 청춘인 양 건강을 누리시고, 모든 일이 뜻대로 이루어지소서" 하는 축원이 된다. 그러나 제

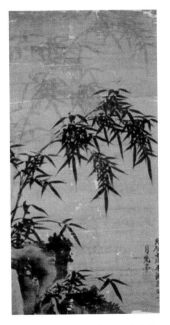

비꽃과 패랭이꽃은 피는 시기가 봄과 여름으로 함께 피어 있을 수 없다. 이러한 두 꽃을 한 화면에 그린 것으로 보아 그림의 상서로운 뜻을 살리기 위해 이치에 맞지 않는 부분을 감수하기도 했던 것을 알 수 있다.

대나무는 지조와 절개의 상징으로 선비들의 많은 사랑을 받았다. 그러나 민간에서의 대나무는 번성하는 푸르름, 번식력이 강한 상록이라는 점에서 영생불변의 상징으로 여겼다. 또한 대나무 죽(竹)자는 중국어 한자 발음인 축(祝)과 같아 축(祝)자를 대신한다. 이러한 축(祝)의 의미를 가진 대나무와 장수의 의미를 가진 돌을 함께 그리면 축수(祝壽), 즉 장수를 기원한다는 뜻의 그림

[묵죽도, 이정, 1622년, 비단에 수묵, 119.1×57.3cm, 국립중앙박물관]

으로 해석할 수 있고, "축수도(祝壽圖)"라 읽는다. 그러나 사실 대나무는 바위가 있고 그늘진 척박한 땅에서 는 자라지 않는다. 고온다습하고 비옥한 땅에서 자라는 벼과 식물로 바위와 함께 있는 대나무는 생태상 어울리지 않지만, 장수나 절개의 상징으로 함께 등장하는 것이다.

새우는 등이 굽어 해로(海老), 즉 바다의 노인이라 불리는데 이 해로를 부부 해로의 해로(偕老)로 해석하여 부부가 한평생 같이 지내며 함께 늙는 것을 뜻하게 된다.

[어해도, 작자 미상, 조선 후기, 종이에 담채, 64.4×32.8cm, 선문대학교박물관 소장]

[노백도 老柏圖, 정선(鄭敾), 조선 18세기, 견본담채, 55.6×131.6]

나. 급제

　학은 문관 일품(一品)의 흉배에 쓰인 이후로 높은 벼슬의 상징으로도 쓰였다. 학과 소나무가 함께 그려 있으면 장수 외에 높은 벼슬을 기원하는 의미도 가진다. 학과 마찬가지로 소나무는 장수의 상징과 함께 일품(一品)의 벼슬을 의미하기 때문이다. 이는 중국 진시황 때 일품의 벼슬에 봉해진 소나무 이야기로부터 유래한 것이다. 우리나라에도 정이품 벼슬을 받은 소나무인 정이품송이 속리

[군학서상, 작자 미상, 조선시대, 종이에 채색, 194.5×154.8cm, 국립중앙박물관]

산에 있다.

그러나 학은 소나무 가지에 올라가지 않는다. 워낙 큰 새이기 때문에 나무
위에서 사는 것이 불가능하다. 그림의 뜻을 담기 위해 실제 소나무에 사는 백
로(해오라기)가 아닌, 반드시 학을 그려 넣은 것이다.

학은 파도치는 바닷가에 살지 않는다. 초원이나 늪지에서 살며, 외진 곳에서
조용히 은거하면서 고답을 추구하는 모습이 은둔하는 현자(賢者)로 비유된다.

(흉배에 수놓은 학. 흉배는 조선시대 왕족과 백관의 상복(常服)의 가슴과 등에 부착하는 것
으로 문양에 따라 품계를 나타낸다.)

[단학흉배, 작자 미상, 19세기, 비단에 자수, 22.7×20.2cm, 서울역사박물관]

학은 일품(一品), 즉 "제일"이라는 뜻의 상징을 가지고 있다. 파도를 의미하는 한자어 조(潮)와 조정(朝廷)의 조(朝)는 본래의 중국식 한자음이 모두 'chao'로 동일하다. 이런 까닭으로 파도는 조정을 의미하는 상징을 가지게 되었다. 때문에 궁궐 그림인 일월오악도나 문무관의 흉배에 공통적으로 사용된 파도는 모두 정치가 행해지는 곳, 즉 조정을 의미하는 것으로 풀이된다. 학이 뜻하는 일품(一品)이 파도치는 바다, 즉 밀물 조(潮) 앞에 당(當)하여 서 있는 모습으로 "일품당조(一品當潮)"가 되는데 여기에서 밀물 조(潮)와 아침 조(朝)가 발음이 같게 쓰이고, 아침 조(朝)는 왕조(王朝, Dynasty)의 뜻이 있어 풀이하면 "당대의 조정에서 벼슬이 일품까지 오르다."라는 뜻이 된다.

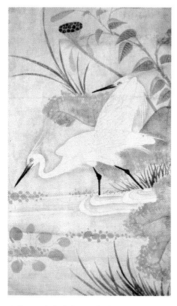

|백로, 신사임당, 조선시대, 종이에 담채, 131×68cm, 국립중앙박물관|

백로는 그것이 지니고 있는 백색의 고고한 자태, 스스로의 고답을 추구하는 듯한 생활 모습에 연유하여 청렴한 선비로 상징된다. 위의 그림은 연이 시들고 연밥이 열리는 10월에는 백로가 이미 날아가고 없다는 생태적 사실은 무시된 그림이다. 연밥은 연꽃의 열매로 연실(蓮實) 또는 연자(蓮子)라고 부른다. 바로 이 연자(蓮子)라는 이름과 동음인 연자(連子), 즉 '연속해서 자식을 얻음'이 연밥이 상징하는 의미가 되었다. 또한 연밥의 씨앗 하나를 연과(蓮顆)라 부르는데 이로 인해 연밥이 연과(連科), 즉 '연속해서 과거에 급제'하길 기원하는 의미로 쓰이기도 한다. 한 마리의 백로(一路)와 연밥

그림은 "일로연과(一路連科)", 즉 한 번에 소과와 대과에 급제하길 축원하는 것이다. 그러나 우리 옛 그림에서는 종종 한 마리가 아닌 두 마리의 백로가 연밥과 그려지는데, 이런 경우는 음양의 화합을 아울러 표현하고자 했던 의도라 보인다.

난초는 매화, 국화, 대나무와 함께 사군자의 하나로 지칭되는데, 대나무가 남성적이라면, 난초는 여성적으로 특히 명문가의 귀한 여성에 비유된다. 난초가 군자와 절개의 상징으로서 문인들의 사랑을 받았던 반면, 민간에서는 난초를 자손의 번창을 의미하는 것으로 이해했다. 여러 가지 종류의 난초 중 특히 손(蓀)이라는 난초가 미술품의 소재로 사랑받았는데 이 난초 손(蓀)을 동일한 발음의 자손 손(孫)으로 받아들였던 때문이다. 이러한 난초는 5월에 꽃이 피는데 이상하게 9월에 나오는 귀뚜라미가 등장하는 그림이 있다. 이것도 동음이자의 독음에 의해 "자손이 관아(官衙)에 들다."의 뜻을 갖도록 한 결과이다. 난초가 자손, 귀뚜라미는 한자로 귁아(벌레 충(蟲)에 나라 국(國)을 더한 아(兒)인데,

독음이 중국에서 관아(官衙)와 비슷하기 때문에 같은 뜻으로 쓰인 것이다. 이렇듯 계절상 맞지 않으나 독화적 의미구성을 위해 함께 그려지는 것이다.

물고기 그림은 한 폭에 한 마리 또는 세 마리를 그리거나 여덟 폭 병풍에 백 마리를 그린 백어도 등 의미에 따라 달라진다. 세 마리를 그린 그림은 삼여도

[난초와 귀뚜라미, 작자 미상(출처: 조용진, 동양화 읽는 법)]

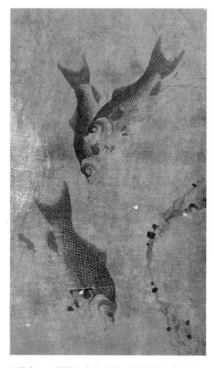

[삼여도 三餘圖, 작자 미상, 경기대학교박물관]

[평생도팔곡병 平生圖八曲屏 일부, 작자 미상, 19세기, 지본채색, 64.7×33.9cm]

라 해서 과거 길에 올라 출세하라는 의미로 '삼여'란 세 가지 여가 시간이란 말로 위지(魏志)왕숙전에서 동우(童遇)에 관한 기사에 나오는데 내용은 이러하다. "어떤 사람이 동우에게 배움을 청하자 책을 백번만 읽으면 뜻이 저절로 통한다며 거절했다. 그 사람이 바쁘지 않은 날이 없어서 글 읽을 여가가 없다고 하자 동우는 학문은 하는 데는 세 가지 여가(三餘)만 있으면 충분하다 말했다."고 한다. 이 말은 세 가지 여유 있는 시간만 활용해도 학문하는 데는 충분하다는 이야기로 학문하는 태도에 대해 일깨운 말이며, 세 마리의 물고기를 그린 그림은 학문하는 사람들에게 이러한 정신을 일깨우기 위한 것이다.

문과의 장원급제를 의미하는 '甲'字와 음이 같은 오리鴨가 두 마리 그려져 있으며, 오리 두 마리는 二 甲, 즉 향시와 전시 두 번의 과거에 모두 급제함을 의미한다.

이처럼 평생도는 풍속화적인 성격을

지니면서도 당시 사대부들의 염원을 시각화하였다.

화면 위에는 물고기 한 마리가 수초 속에서 힘차게 솟아오르고 있고, 화면 하단에는 3마리의 게가 움직이고 있다. 물고기는 약간 왼편에 치우쳐서, 게는 약간 오른편에 치우쳐서 상하구도를 보여주고 있는 것이 매우 자연스러운 조화를 이루고 있다. 물고기는 출세를, 게는 급제 또는 으뜸을 상징한다.

다. 부귀

모란은 목단(牧丹) 또는 부귀화(富貴花)라고도 불리며 크고 화려한 아름다운 꽃의 모습으로 인해 부귀를 상징하게 되어 오랫동안 관상용이나 그림의 소재로 애호되었다. 특히 모란 병풍은 일반 사가(史家)의 행사뿐만 아니라 조선시대 왕실에서의 종묘제례, 가례(嘉禮) 등 주요 궁중 의례 때 사용하였다. 궁중에서의 모란은 '부귀영화(富貴榮華)'의 대상으로뿐만 아니라 국태민안과 태평성대를 기원하는 상징으로까지 여겼던 것으로 추정된다. 그리고 모란과 나비는 함께 그리지 않았는데 그 이유는 '80세가 되도록 부귀를 누리다'라는 뜻으로 의미가 제안되기 때문이다. 그러나 고양이를 하나 넣으면 '70세, 80세

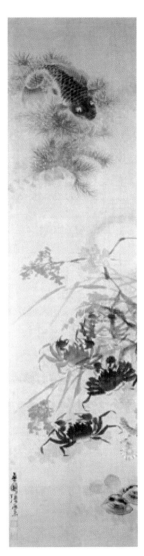

[어해도, 장승업, 조선말기, 종이에 담채, 145×35cm, 서울대박물관]

[모란도 10폭 병풍, 작자 미상, 18세기, 비단에 채색, 각 145×58cm]

가 되도록 부귀를 누리다'라는 뜻이 되기 때문에 오래오래 장수하여 부귀를 누린다는 뜻이 된다.

그림에 모란이 있으면 "부귀(富貴)"라 읽고, 모란과 목련, 해당화가 함께 있을 때 "부귀옥당(富貴玉堂)"이라 읽는다. 모란꽃의 부귀, 목련의 옥, 해당화의 당이 함께 읽히는 것이다. 그러나 이것은 목련은 4월, 모란은 5월, 해당화는 6월로

[부귀옥당, 허행면, 1943년, 종이에 담채, 24×51cm]

꽃이 피는 시기가 다르다는 생태적 사실이 무시된 그림이다.

매화는 매실나무의 꽃으로 만물이 추위에 떨고 있을 때 꽃을 피워 봄을 가장 먼저 알려주는 꽃이다. 때문에 매화는 불의에 굴하지 않는 선비정신의 표상이라 여겨져 난초, 국화, 대나무와 함께 사군자의 하나로 사랑 받아왔다. 매화의 한자어인 매(梅), 흰 매화 가지의 한자어 백매초(白梅梢)는 각각 중국식 한자어 발음과 동음인 얼굴 면(面) 또는 눈썹 미(眉)를 의미한다. 그래서 흰 매화 가지

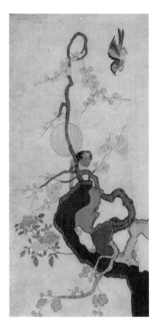

[자수화조도(병풍9폭 중 제1폭),
작자 미상, 조선 후기, 비단에 자수,
65.3×33.2cm, 선문대학교박물관]

그림은 눈썹이 하얘지도록 장수하라는 의미의 백미수(白眉壽)를 의미한다. 매화

[봉황그림, 작자 미상, 지본채색,
77×53, 개인소장]

가지에 걸린 달(즐거움 상징) 그림은 미수상락(眉壽上樂), 즉 '눈썹이 하얘지도록 장수하는 기쁨이 있길 기원' 하는 것으로 풀이할 수 있다. 여기에 매화와 함께 필 리 없는 부귀(富貴)의 상징 모란을 그리고, 목숨 수(壽)를 나타내는 바위를 함께 그려 "눈썹이 하얗게 세는 나이가 되도록 부귀하다."라는 의미의 "부귀미수(富貴眉壽)"로 읽을 수 있다.

포도의 열매는 부와 결심을 상징하는 것인데 귀

한 존재인 봉황과 함께 그려짐으로써 부귀영화를 강조하고 있다.

라. 다산

당시 제사를 받드는 일을 도리로 여기였던 유교적 사상으로 인하여 제사를 모시는 아들의 의미는 매우 컸으며 아들이 없으면 후손된 도리를 못한 죄인이었으며 그만큼 아들을 중요시 하여 남아존중사상이 생기게 된 것이다. 이러한 사상은 동자도 등의 인물화뿐만 아니라 물고기나 씨앗이 많은 과일 그림 등 다산의 상징을 통하여 언제나 아들 많기를 바라는 마음을 표현하였다.

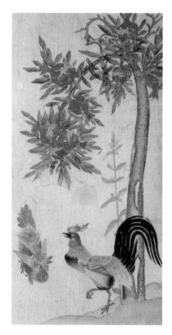

[화조도, 작자 미상, 조선 후기, 종이에 채색, 3폭 병풍 중, 각 66.4×32.3cm, 선문대학교박물관]

석류는 과육 속에 담겨 있는 많은 씨앗 때문에 다남자(多男子)를 상징한다. 실제 석류를 보아도 과육 속에 붉게 빛나는 씨앗들이 빈틈없이 들어 있어 다남을 연상하기에 충분하다. 이 그림에는 열매가 주렁주렁 열린 석류나무 한 그루와 그 아래 한 쌍의 닭이 있다. 석류는 모두 잘 익어 알이 벌어진 상태에 있다. 꼬리가 힘찬 수탉은 한 발을 든 채 막 울어대려는 모습을 표현하고 있으며, 암탉은 몸을 움츠리고 수탉을 바라보고 있다. 우는 수탉은 공을 세워 명성을 날린다는 공명(功名)을 상징하며, 알이 촘촘히 박힌 석류는 자손의 번성을 의미한다. 또 닭이 한 쌍인 것은 부부화합을 뜻하기도 한다.

우리나라의 경우 원앙새는 부부간의 금슬을 상징하지만, 중국에서는 금슬이 좋은 부부에게서 영리한 자식이 나온다고 보아 귀한 자식이라는 뜻이 있다.

원래 연꽃은 7월에 피고, 철새인 원앙새는 더운 여름에는 볼 수 없지만, 다산(多産)의 상징으로 여겨지는 연꽃과 함께 그려 '연이어 귀한 자식을 낳으라'는 "연생귀자(連生貴子)"의 의미를 가지게 되었다.

신사임당의 초충도 중 '오이와 개구리'에서 중심이 되는 상징은 오이이다. 오이는 ≪시경≫의 "길게 뻗은 오이 덩굴이여"라는 구절처럼 자손이 끊이지 않고 번창하기를 바라는 소망이 담긴 상징이다. 개구리의 다산(多産)이라는 생물학적 특성도 이를 뒷받침한다.

거북은 대개 두 마리가 함께 그려져 부부의 화합과 거북이 갖는 상징성 곧 장수를 기원하기 위함이다. 또한 한 쌍의 거북을 연실(蓮實)이 달린 연꽃과 함께 그리는 경우는 연생귀자도(連生貴子圖)라는 그림

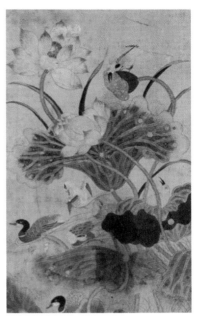

[화조도, 작자 미상, 조선 후기, 종이에 채색, 6폭 중 제3폭, 각 69.1×41.2cm, 선문대학교박물관]

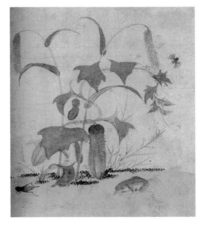

[초충도, 신사임당, 16세기, 종이에 채색, 8폭 병풍 중, 각 33.2×28.3cm, 국립중앙박물관]

으로 연꽃의 연(蓮)은 독음이 같은 '잇다을 연 (連)'의 뜻으로서 잇달아 이어진다는 의미이고 거북의 귀(龜)는 독음이 같은 '귀할 귀(貴)'의 뜻 이며 연꽃의 연밥인 연실(蓮實)은 열매, 즉 자식 을 의미한다. 따라서 연생귀자도(連生貴子圖)는 '연달아서 귀한 자식을 많이 낳는다'는 바람을 담은 그림이라 하겠다.

마. 벽사

벽사(辟邪)란 나쁜 기운을 막고 잡귀(雜鬼)나 마귀(魔鬼)등을 쫓는다는 의미로 기복사상과 함 께 우리 조상들의 의식(意識)속에 뿌리 깊게 자

|연생귀자도, 작자 미상, 19세기|

리 잡아온 사상이다. 또한 불교나 도교 등과 융합하여 독특한 민간 신앙을 형 성하여 몸에 신성한 힘이 있다고 생각되는 물건을 지니거나 부적(符籍)을 집안 에 붙여 놓기도 하고, 벽사용 그림을 집안에 걸어 놓아 액을 막고자 하였다. 대 표적인 소재는 호랑이와 용을 들 수 있으며, 동물그림 대부분이 벽사수호적인 의미를 가지고 있다. 그중에서도 까치와 호랑이, 용과 매, 닭 그림이 대표적인 데 이들 그림이 가진 주술적인 힘이 액운과 잡귀의 출입을 막아주고 행운을 가 져다준다고 믿음어 대문, 방문, 장롱 등에 붙여두기도 하였다. 이 외에도 해태 도(海苔圖)·신구도(神狗圖)·사신도(四神圖)·사령도(四靈圖)·천계도(天鷄圖)· 치우도(蚩尤圖)·처용도(處容圖)·종규도(鍾馗y圖) 등이 대표적인 벽사용 민화 다. 우리나라의 세시풍속을 기록한 『동국세시기(東國歲時記)』에는 매년 정초에

해태·개·닭·호랑이를 그려 붙였다는 기록이 있다. 해태는 화재를 막기 위해 부엌문에, 개는 도둑을 지키기 위해 광문에, 닭은 어둠을 밝히고 잡귀를 쫓기 위해 중문에, 호랑이는 대문에 붙였다. 때로는 네 가지 동물을 이어 그려 붙이기도 하고 목판으로 제작하기도 하였는데 이는 벽사용 그림들이 민속신앙의 한 방편으로 사용되었음을 의미한다.

동백은 엄동설한을 견뎌내는 상록수로 장수를 표상하였다. 또한, 동백은 신성과 번영을 상징하는 길상의 나무로 취급되었다. 동백은 꽃이 질 때 꽃잎이 한 잎 두 잎 떨어지는 것이 아니라 꽃송이가 통째로 떨어지는데 옛 사람들은 나쁜 병을 일으키는 역신이 꽃이 떨어지는 순간 함께

[화조묘구, 변상벽, 조선초기, 종이에 담채, 86×44.9cm, 소장처 미상]

떨어져 죽는다고 생각했다. 이러한 생태적 특성과 꽃잎의 붉은색 때문에 동백은 벽사의 상징이었다. 또한 개는 청각과 후각이 발달하고 낯선 이를 경계하여 사람의 집을 지켜왔기 때문에 개의 그림을 그려 붙이면 도둑을 막을 수 있다는 속신까지 생기게 되었다. 개의 능력은 더욱 확대되어 잡귀와 병귀, 요귀 등을 물리치는 벽사적 존재로 여겨지기도 했다. 고양이와 참새를 대비시킨 것은 노후의 기쁨을 상징하는 것이다.

하늘에 떠 있다가 날쌔게 들짐승을 잡아 낚아채는 매를 보며 들짐승을 낚아채

듯 질병이나 재난을 일으키는 역신도 퇴치할 수 있다고 믿었다. 그래서 매는 종종 부적에 쓰였는데 삼재부, 소원성취부, 잡귀퇴치부 등이 있다.

호랑이는 벽사 그림의 대표적인 동물이었다. 호환(虎患)이라는 말이 따로 있을 정도로 인간에게 극심한 피해를 주었던 호랑이가 잡귀와 액운을 막는 벽사의 능력이 있다고 믿어졌다.

[욱일호취, 정홍래, 18세기, 비단에 채색, 38.3×32.1cm, 국립중앙박물관]

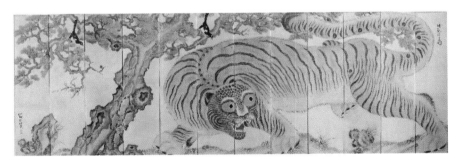

[호작도(12곡 병풍), 조선시대, 한지에 채색, 149×36cm]

까치 호랑이 그림은 새해 첫날 집안에 걸어 놓았던 그림이다. 우리 겨레가 생각해온 설화 속의 호랑이는 착한 사람을 돕고 악한 자를 벌하는 존재였다. 이는 맹수로서의 호랑이가 지닌 무서운 힘과 자연에 대한 깊은 친화감이 결합된 결과로 나온 이런 생각이 호랑이를 벽사수호적인 의미를 가지게 하였다.

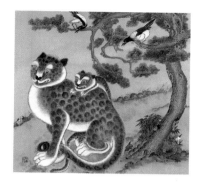

[까치 호랑이, 작가 미상, 조선 후기, 순지 바탕에 채색, 75×70cm]

옛 사람들이 임금을 용에 비유했듯 용은 절대적인 존재를 상징하였다. 상상의 동물로 강이나 바다와 같은 물속에 살면서 비와 바람을 일으키고 몰고 다닌다고 여겨 신령스러운 동물로 숭배하였던 것이다. 땅의 용맹스러운 호랑이와 상상속의 동물인 용을 그려서 "용호도"라 했으며 벽사수호의 의미를 더욱 강하게 나타내기도 하였다.

[용호도(8곡 병풍), 조선시대, 한지에 채색, 110×60cm]

07

조선시대
우리 화가와 작품

(1) 조선 초기(1392~1550년)

조선시대 회화의 근간을 이루는 시기로 보았으며 고려시대에 전해졌을 것으로 여기는 이곽파 화풍과 명나라의 절파 화풍이 부분적으로 사용되었고, 대표적인 화가로 안견과 강희안, 이상좌 등이 있다.

가. 안견(安堅, ?~?년)

안견은 세종조의 가장 뛰어난 화원으로 영향력이 우리나라 역사상 가장 컸지만 생애는 구체적으로 알려져 있지 않다. 안견의 정확한 생몰년(生歿年)은 알려져 있지 않았으며 대강의 연대만 연구자들에 따라 제기되어 왔다. 영문판 한국미술사에서는 안견이 1400년경에 티어나 1464~1470년 사이에 타계한 것으로 추정하였다. 안견은 자를 '가도', 소명은 '득수', 호를 '현동'이라 했다. 산수를 잘 그렸기 때문이다.

성종 때 중국의 사신 김식은 대나무 그림을 잘 그려 일세의 절필이 되었는데

우리나라 고금의 대나무 그림을 보고자 청하였으며 김식이 이를 힐끗 본 후 말하기를 "모두 대나무가 아니고 마이거나 갈대이옵니다."라 평하였으며 참된 대나무를 청하여 안견으로 하여금 일생의 필력을 다하여 대나무 그림을 여러 가지 화풍으로 그려 바치게 하였다. 김식이 이를 보고 말하기를 "이것이 비록 잘된 솜씨이기는 하지만 역시 대나무가 아니고 갈대이옵니다."라고 하였다. 우리나라의 대나무가 중국의 대나무보다 빽빽하여 갈대로 보였기 때문이다. 대나무 화분에서 빽빽한 잎을 모두 따 내고 성글게 하여 난간에 둔 후 다시 그리게 하자 김식이 한번 보고 놀라서 말하기를 "이것은 참으로 진짜 대나무이옵니다. 비록 중국의 묘화라 해도 이것과 더불어 가리기는 어려울 것이옵니다."라고 칭찬하였다고 한다.

1464년 5월에 세조가 김식 등 중국 사신들에게 유연묵 각 25홀을 비롯한 많은 선물과 함께 그림 족가 4쌍을 주었는데 이때 김식 등이 이 그림들을 보고 말하기를 "이것들은 절세지화로 곽희보다도 훨씬 낫사옵니다."라고 하였다는 것이다. 대나무 그림과 같은 때에 주어진 그림들로 곽희파 화풍과 관련이 깊은 작품들이었으며 또한 대단히 뛰어났던 그림들로 곽희보다 낫다는 평을 받았음이 유념된다. 이것들을 종합하여 이때 김식 등에게 주었던 그림들도 안경의 작품들일 가능성이 크다.

윤휴의 <백호전서>를 살펴보면 이 기록에서 안견은 그림에만 뛰어났던 것이 아니라 세상을 내다보고 판단하는 기지를 지녔고 머리가 명석하고 두뇌회전이 빨랐던 것으로 판단된다.

<청산백운도>와 관련하여 관심을 끄는 기록이 '성종실록'에 있어 흥미롭다. 성종 10년(1479) 2월에 궁실 소장품 중에서 <설경도>와 <청산백운도>를 꺼내어 신하들로 하여금 시를 짓게 하였다. 특히 <청산백운도>에 관해서는 승정원

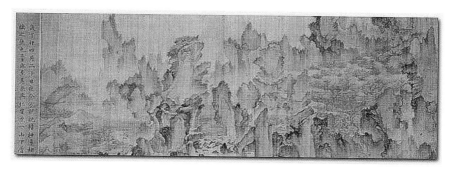

[몽유도원도, 안견, 조선전기, 비단에 담채, 38.7×106cm, 일본 천리도서관]

과 홍문관에 명하여 율시를 짓게 하였는데 이 시문의 내용이 안견의 화풍과 관계가 깊게 느껴지며 그중에서도 "가히 양공의 모사 교묘한데 누가 이경 옮겨 그리기가 어렵다 했나."라고 읊은 구절을 보았을 때 이 <청산백운도>가 바로 안견이 평생의 정력을 기울였다고 하는 작품일 가능성이 높다.

그러나 여기서 언급한 <청산백운도> 외에 <적벽도>, <사시팔경도>, <소상 팔경도> 등 많은 그림이 안견의 그림으로 언급되나 오늘날 진품으로 남아 있는 것은 <몽유도원도> 하나뿐이다.

몽유도원도(夢遊桃源圖)는 안평대군이 꾼 꿈을 그린 것이다. 꿈의 내용은 안평대군이 꿈속에서 온통 복숭아나무가 심어져 있는 어느 산 아래에 박팽년(朴彭年)과 함께 다다랐다. 그 산속에는 여러 갈래 길이 나와서, 안평대군과 박팽년이 망설이고 있자 한 사람이 북쪽으로 돌아 들어가면 도원(桃源)이 나올 것이라고 했다. 그 말을 따라 들어가니 높이 치솟은 산들이 마을을 감싸고 있고, 구름과 안개가 자욱한 가운데 복숭아나무가 심어진 숲이 있었다. 그런데 마을

은 텅 비어 있었고, 싸리문은 반쯤 열려있고, 토담도 무너져 있었다. 안평대군은 노닐다가 잠에서 깨어났다. 잠에서 깨어난 안평대군은 안견을 불러 꿈을 설명했고, 그것을 그림은 옮겼다.

몽유도원도는 크게 네 부분으로 나뉘며, 왼쪽부터 꿈 이야기가 시작되어 오른쪽으로 진행되면서 시선이 점점 위로가게 된다. 이는 보는 사람의 심리적 긴장감을 최고조로 달하게 만든다. 그러나 왼쪽에서 오른쪽으로 끝나는 시각은 현대인의 시각이라는 말도 있는데 그 이유는 옛날 사람들은 두루마리를 오른쪽에서 외쪽으로 펼쳐가면서 보았다고 한다. 즉 안평대군이 도원을 찾아가는 것이 아니라 도원에서 노닐다가 돌아오는 안평대군은 그렸다는 이야기도 있다.

나. 강희안(姜希顔, 1419~1464년)

1418~1465년 조선 초기의 문신으로 본관은 진주, 자는 경우(景遇), 호는 인재(仁齋)이다. 이조판서를 지낸 석덕(碩德)의 아들이며, 좌찬성 희맹(希孟)의 형으로 세종의 이질(姨姪)이다.

조선시대의 이념인 유교의 성리학에서는 도에 비해서 예술은 상대적으로 덜 중요한 것으로 여겼으나, 그것은 예술에 몰두하여 본분을 잊는 것을 우려한 것이고, 그림을 통해 자연의 이치를 깨닫고 자신을 수양할 수 있다고 생각했다. 문인화가 강희안은 그림이란 고요한 세상을 관찰하여 마음으로 터득한 이치를 화폭에 옮긴 것이라고 생각했다.

다. 이암(李巖, 1499~?년)

 본관은 전주, 자는 정중(靜仲), 왕손으로 두성령(杜城令)을 제수받았다. 영모(翎毛)와 화조에 뛰어났고 초상화에도 뛰어나 1545년에는 중종의 어진 제작에 참여하기도 했다.

 조선 전기 활동한 문인화들은 산수화를 주로 그렸으나 이암은 동물화를 많이 그렸다. 이암은 강아지의 천진난만함을 강조하기 위해 훈염(薰染)으로 형태와 빛깔을 나타냈다. 이암의 이러한 음영법은 17세기 일본화가의 그림에 영향을 미쳤는데, 일본에서는 그를 일본화가로 잘못 알고 있었을 정도로 큰 영향을 주었다.

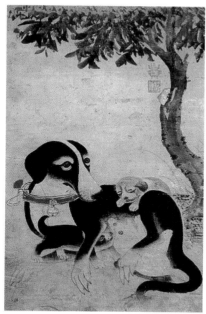

[모견도 母見圖, 이암, 16세기 전반, 지본담채, 73.2×42.4cm, 국립중앙박물관]

[화조구자도, 이암, 16세기 중반, 종이에 채색, 86×44.9cm, 호암미술관]

라. 신사임당(申思任當, 1504~1551년)

　　조선시대 대표적 여류작가이자 율곡이이(李珥)의 어머니이다. 19세에 덕수이씨(德水李氏) 원수(元秀)와 결혼하였고, 남편의 동의를 얻어 친정에 머물렀다. 당시 남성 중심 사회였던 조선은 양반 여성이라 할지라도 교육을 제대로 시키지 않았다. 이러한 시대 상황에도 불구하고 신사임당은 어려서부터 교육을 받아 경서(經書)에 능통했고, 안견의 그림을 따라 그리며 그림공부를 했다고 한다. 특히 산수화와 포도 그림을 잘 그렸다고 하며, 초충도(草蟲圖)가 가장 많다고 한다. 그러나 신사임당의 그림이라고 확신할 수 있는 것은 없고 그녀의 작품이라고 전칭되는 작품들이다. 그녀의 그림은 섬세한 사실화여서 그림을 마당에 내놓아 말리려 하자, 닭이 와서 쪼아 종이가 뚫어질 뻔하기도 했다고 한다.

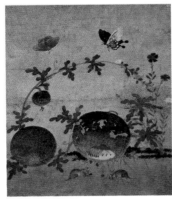

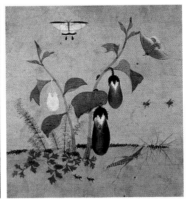

[수박과 들쥐(초충도십곡병 중 제1폭), 신사임당, 종이에 채색, 34×28.3cm, 국립중앙박물관]

[가지와 방아깨비(초충도십곡병 중 제2폭), 신사임당, 종이에 채색, 34×28.3cm, 국립중앙박물관]

(2) 조선 중기(약 1550~약 1700년)

안견 화풍을 계승하면서도 절파 화풍이 크게 유행하였다. 또한 명대의 미법 산수화풍을 포함한 남종화풍을 수용하기 시작한 점도 주목된다. 김시, 이경윤, 이징, 김명국 등의 화가가 유명하다.

가. 이징(李澄, 1581~?년)

이징의 자는 '자함', 호는 '허주'이다. 이징은 조선 중기 절파화풍의 대가인 학림정 이경윤의 다섯 아들 가운데 두 번째로 태어났으나 안타깝게도 서자였다. 서자라고는 하나 종실 출신인 이징의 그림 재주는 회화를 애호하는 집안의 분위기와 함께 아버지와 작은 아버지에게서 물려받은 것이다. 이징의 다른 형제인 이숙과 이위국도 서화를 잘해 이경윤의 세 아들이 모두 서화로 이름이 높다는 칭송이 자자하였다.

이징의 그림에 대한 타고난 자질은 어릴 때부터 남달랐다고 한다. 다락에서 그림을 그리는 데 정신이 팔려 있던 이징을 사흘 만에 찾아낸 부친이 화가 나서 매를 때렸더니 이징이 흘러내리는 눈물로 새를 그리고 있었다는 일화가 전해진다. 어린 마음이지만 무섭고 아픈 순간에 이를 극복하는 수단으로 가장 즐거운 일을 찾은 것이 바로 그림 그리기였던 것이다. 이 일화는 어릴 때부터 잠재되어 있던 이징의 그림에 대한 자질과 열정을 극명하게 보여주는 것이다.

허균이 "이정이 타계한 후 이징이 조선 제일의 화가다."라고 말했듯이 이징은 도화서 화원이 되기 전인 20대 전반에 이미 사대부 사회에 화가로서의 이름이 널리 알려져 있었으며 그로 인해 국가에 중요한 행사가 있을 때 참여할 수 있었다.

이징은 인조의 총애를 받았다. 이는 이징의 명성이 인조 연간에 최고조에 달해 있었음을 의미하며 1627년과 1638년 이징을 궁궐에 들어오게 하여 가까이 두고 산수와 화조 등 여러 종류의 그림을 그리게 하였다가 왕의 완물상지(하찮은 물건에 대한 집착으로 큰 뜻을 잃음)를 염려한 사간원의 강한 항의를 받기도 하였다. 그림에 취미가 있던 인조는 이징을 높이 평가하였고 그와 함께 예술적 취향을 나누려 했을 것이다.

검은 비단에 금물을 풀어 그림을 그린 것으로 이런 귀중한 재료를 써서 그림을 그릴 수 있다는 것은 이징의 위치를 짐작하게 한다. 웅장하고 절묘한 자연 속에서 고사·문인들이 풍류를 즐기는 모습을 소재로 그린 그림으로, 마치 도원경(桃源境)에 있는 듯한 느낌마저 든다. 화법상으로는 경물들이 한편으로 치우친 편파구도와 원(遠)·중(中)·근경(近景)으로 분리한 3단구도, 그리고 산 모양이나 나무 모양을 비롯한 여러 경물의 처리법 등은 16세기 전반의 안견파(安堅派) 화풍을 따른 것으로 보이나 그런 가운데서도 명대(明代)에 성행한 절파풍(浙派風)의 화법도 얼마간 느끼게 되는 작품이다. 어쨌든 그 정교한 필치와 기교 등으로 하여 조선시대의 이금산수화 가운데 으뜸가는 걸작으로 평가된다.

[이금산수도 泥金山水圖, 이징, 16~17세기 추정, 검은 비단에 금물, 87.8×61.2cm, 국립중앙박물관]

나. 김명국(金明國, 1600~?년)

김명국은 1627년부터 1661년까지 35년 동안 국가의 행사를 치루는 도감에 차출되어 일을 했음을 기록하고 있다. 62세의 늙은 나이에도 불구하고 국가 행사를 준비하는 데 선발되었던 것을 보면 그는 일생 동안 도화서 화원으로서 충실히 일했음을 알 수 있다.

김명국의 생애와 예술을 이야기할 때 빼놓을 수 없던 두 가지는 통신사 수행 화원으로 1636년과 1643년 두 차례나 일본에 파견되었던 사실과 술을 무척 좋아하였다는 사실이다. 김명국이 두 차례나 일본에 갔었다는 사실보다는 두 번째 방문에 일본측의 공식적인 요청에 의해 이루어진 점이 중요하며 통신사 일행이 일본에 도착하면 일본인들은 앞 다투어 조선의 글씨와 그림을 얻으려 하였는데 이 같은 풍조는 김명국이 처음 일본에 갔을 때부터 본격적으로 나타났으며 김명국은 그림을 구하려는 일본인들에게 시달려 괴로움을 견디다 못해 울려고까지 했다고 한다. 당시 일본에서는 김명국과 같이 호방한 필치로 그린 그림이 회화적 욕구를 충분히 만족시켜 주었기 때문이다. 일본에서 김명국의 인기는 후대까지 지속되었는데 1662년(현종3년) 동래부사를 통해 김명국의 그림을 사가려고 했다는 기록이 있다.

김명국이 통신사 수행화원으로 일본에 머무를 때 한 일본인이 김명국의 벽화를 얻기 위해 세 칸 건물을 짓고 비단으로 장식하여 그를 초대했는데 김명국은 먼저 술부터 찾더니 취하도록 마시고 그림 그리라고 준 금물을 벽에 뿜어서 다 비워버렸다고 한다. 김명국의 명성에 잔뜩 기대한 채 천금을 사례비로 준비하고 있던 주인에게 이러한 김명국의 행동은 실망감과 당혹감을 안겨주었을 것이 분명한데 그러나 완성된 그림은 신묘하고 생동하는 평생의 득의작이 되

었고 멀리서 사람들이 이 그림을 구경하기 위해 모여들 정도가 되었다고 한다. 이처럼 김명국에게 술은 마음속에 그리고자 하는 대상을 향해 일기를 돋우기 위한 원동력이었다. 그에게 술이 그림 그리려는 마음을 일으키는 매개체였음은 그가 영남지방의 승려가 부탁한 대폭의 채색불화 <지옥도>를 그린 일화에서도 잘 알 수 있다. 김명국이 주문을 여러 차례 미루다 어느 날 술이 취한 상태에서 비단을 펴 놓고 단숨에 그림을 완성하였다는 이야기인데 그림을 그리는 그의 모습이 대범하면서도 즉흥적이고 고도로 집중되었음을 함께 말해준다. 그러나 지옥도는 현존하지 않으므로 상상에 맡기는 수밖에 없다.

김명국은 거칠고 얽매이기 싫어하는 화가였다. 어느 날 인조가 공주의 빗에 그림을 그려오라고 명한 뒤 열흘 후에야 빗을 가지고 왔다. 그런데 그 빗에는 아무것도 그려진 것이 없어 화가 난 인조가 벌을 내리려 하자 김명국은 다음날이면 알 것이라고 했다. 다음날 공주가 머리를 빗다 빗에서 이를 발견하고

[달마도 達磨圖, 김명국, 17세기, 종이에 먹, 83.0×57.0cm, 국립중앙박물관]

죽이려고 보니 그것은 빗에 그려진 이 두 마리였다는 이야기가 있다.

그의 대표작으로 '달마도'와 '은사도'를 들 수 있다. '달마도'는 감필법으로 그려 낸 그림으로'달마도'의 주인공인 달마대사는 중국으로 건너가 중국 선종의 시조가 되신 인도의 스님이다. 선종은 설법하여 깨달음을 얻는 것이 아닌 마음으로 수련하여 깨달음을 얻는 불교로 그렇게 깨달음을 얻는 순간 일필휘지로 그려 내는 것이 선종화이다.

김명국의 그림이 다 일필휘지로 그려진

것은 아니다. 섬세하게 표현한 '설중귀려도'는 그의 감성적인 면을 볼 수 있는 작품이다.

　　달마대사는 선종화에서 가장 인기 있는 소재의 인물로 손꼽힌다. 이 그림은 많은 화가들에 의하여 그려졌는데, 특히 김명국의 작품은 현존하는 달마도 가운데 대표적이라고 할 수 있다.

[은사도 隱士圖, 김명국, 17세기, 종이에 먹, 60.6×39.1cm, 국립중앙박물관 소장]

[설중귀려도 雪中歸驢圖, 김명국, 17세기, 모시에 담채, 101.7×55cm, 국립중앙박물관]

다. 김시(金禔, 1524~1593년)

중종 때 권력을 누렸던 김안로의 아들로 14살 때 장가가는 날 아버지가 의금부에 잡혀갔다. 그 후로 김식은 평생 그림만 그리고 살았다고 한다. 소를 주제로 한 그림을 많이 남겼으며, 그림 속의 소는 고삐를 매고 있지 않다. 이것은 자유롭게 살고 싶은 자신의 모습을 담고 있는 것이다. 절파화풍의 영향을 받아서 뚜렷한 흑백 대조를 통해 입체감을 표현했다. 이후 배경을 더 단순히 하고 소를 표현하는 데 집중하였다. 무엇보다도 그의 작품이 다른 작품과 구별되는 것은 소의 등 부분의 표현을 점선으로 했다는 점이다. 이러한 방법은 17세기까지 여러 화가에게 영향을 주었다.

[동자견려도 童子牽驢圖, 김시, 16세기 후반, 비단에 담채, 111×46, 호암미술관]

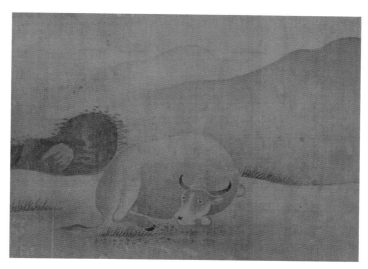

[야우한와도(野牛閑臥圖), 김시, 16세기 후반, 비단에 담채, 19×14, 간송미술관]

라. 이경윤(李慶胤, 1545~1611년)

조선 중기의 사대부 화가로 본관은 전주(全州), 자는 수길(秀吉), 호는 낙파(駱坡), 낙촌(駱村) 또는 학록(鶴麓)이다. 왕족으로서 청성군(靑城君) 걸(傑)의 아들이며 영윤(英胤)의 형으로 징(澄)의 아버지이다. 특히 산수인물화(山水人物畵)를 잘 그렸으며, 영모화(翎毛畵)와 동물화(動物畵) 등도 즐겨 그렸다. 그의 작품은 자신이 쓴 이름이나 도장이 없어 진작으로 단정할 작품은 없지만 주로 고사 인물화(高士人物畵)를 그린 화가였다는 것을 알 수 있다.

[탁족도 濯足圖, 이경윤, 16세기 후반, 종이에 담채, 27.8×19.1cm, 국립중앙박물관]

마. 이정

자는 중섭(仲燮), 호는 탄은(灘隱)으로 세종의 현손(玄孫)으로 석양정(石陽正)에 봉해졌다가 뒤에 석양군(石陽君)에 진봉(進封)되었다. 시·서·화에 뛰어났으며 묵죽(墨竹)으로 이름을 떨쳤다. 묵죽화는 한국적 문인화풍으로 간주되는데 대나무 잎에 이슬이 맺혀 있는 것, 비가 내리는 것, 바람이 부는 날 등 기후적인 요소를 드러내면서 중국과는 다른 한국적 묵죽화풍을 형성했으며, 후대의 사대부화가들에게도 큰 영향을 미쳤다.

이정은 임진왜란 때 오른팔에 중상을 입었으나 신조를 입어 오히려 작품의 격이 높아졌다는 기록이 있다. 이러한 것은 <삼청첩>의 서문에서 확인된다. 내용은 다음과 같다.

『팔을 이은 후 그린 죽과 난과 매였다. 곧 펼쳐 보니 대나무는 예전보다 더

[설죽, 이정, 1622, 견본수묵, 119.1×57.3cm, 서울국립중앙박물관]

나아졌다. 중섭도 스스로 "예전과 달리 변화한 것이 있을 것이다"라고 하였다. 난과 매화에 이르러서도 대저 뜻이 말 속에 피어나고, 마음이 그림에서 드러나니, 비록 예전에 이미 드러나 보이던 것이기는 하지만 지금 모두 드러냄에 사람들로 하여금 눈을 비비고 보게 한다. 비록 세상에 스스로 이름을 얻은 자라도 제대로 얻지 못하는 것이 얼마이겠는가. 내

가 일어나 감탄하며 말하기를, "많구나! 참으로 그대가 하늘로부터 얻은 것이, 하늘이 어찌 그 이루어짐을 끝내 보려 하지 않겠는가, 진실로 그대의 팔이 마침내 부러지지 않은 일을 알겠구나" 하였다.』

이정의 또 다른 특징은 대나무를 그릴 때 마디를 그리지 않은 것이다. 대를 그릴 때 대의 외관 보다는 대의 속성과 본질을 그리려 했기 때문이다. 그림의 형태나 기법이 간단할수록 그 소재 자체에 부여 하는 상징적 의미가 더 중요하게 부각되었다. 대나무 형태의 표현방법은 이러하다.

(3) 조선 후기(약 1700~약 1850년)

절파 화풍의 쇠퇴와 남종화풍의 유행, 그로 인한 진경산수화의 발달을 특징적으로 볼 수 있으며 중국으로부터 서양화법이 소개되기도 하였다. 대표적인 화가로 정선, 심사정, 강세황, 윤두서, 김홍도와 신윤복 등이 있다.

가. 정선(鄭敾, 1676~1759년)

정선은 조선시대에 가장 많은 작품을 남긴 화가 중 한 사람이다. 그러나 작품에 비하여 일생의 행적은 잘 알려져 있지 않은 편이다. 따라서 한동안 정선이 선비화가가 아니라 직업화가라고 잘못 알려져 있기도 하였다. 그러나 정선은 한양의 양반가에서 태어난 선비화가였다. 다만 14세의 어린 나이에 아버지를 여읜 까닭에 집안이 몹시 가난하여 과거공부에 전념할 수 없었다. 38세가 되어서야 비로소 관직에 나가 48세 이후 경상도의 하양과 청하의 현감직을 역임하였고, 65세 때 현재 서울 강서구 가양동 지역인 양천의 현령직을 지낸 이

|송파진(경교명승첩 中), 정선, 비단에 수묵담채, 20.2×31.3cm, 간송미술관 소장|

후 퇴임한 70여 세까지 관리로서 봉직하였다. 이러한 관직 경력을 보면 정선은 성공적인 관리는 아니었던 것 같다. 그러나 정선은 평생 동안 한양의 경화세족들이 모여 살던 인왕산과 백악산 주변에 살면서 당대를 이끌어가던 문인, 관료들과 막역한 관계를 가지며 새로운 사상과 예술을 실천하였다.

정선은 한양의 사상과 문화를 이끌어가던 주변의 경화시족들과 매우 가깝게 교유하면서 당시의 새로운 시대정신과 경향에 동참하였다. 18세기에는 노론과 소론, 남인과 북인 등이 서로 고유한 학풍과 사상을 형성하며 조선의 사상과 학문, 정치를 이끌어 가고 있었다. 그 가운데 노론은 성리학의 정통성을 가장 굳게 지켜 나갔는데 노론은 다시 낙론과 호론이라는 서로 성향이 다른 두 계보로 나뉘었다. 정선은 다양한 배경과 사상, 문화적 취향을 가진 사람들과 교유하였지만 그중에서도 특히 낙론계 인사들과 가까이 지냈다. 정선의 평생지기

이며 당대를 주름잡던 시인 이병연도 낙론계 인사였고, 정선의 그림에 제발(작품의 처음과 끝에 적는 글)을 쓰고 작품성을 인정해주던 김창흡과 김창협 등도 낙론을 대표하던 안동 김씨 집안의 선비들이었다. 정선은 여러 문인에 의하여 추앙받았으며 당시 노론계 석학이었던 권상하의 조카인 권섭은 정선보다 연장자이면서도 정선의 그림을 스스로 모방하였고, 손자에게 정선의 그림을 가르치기도 하였다. 남유용은 정선의 작품이 있는 곳이라 하여 일부러 그곳을 찾아간 적이 수없이 많다고 하면서 그의 그림을 잘 아는 것을 자랑스러워하였다.

정선은 생전에 이미 너무 유명해져서 그림을 그려달라는 요구가 늘 끊이지 않았다고 한다. 그가 활동할 당시에는 '시에서 이병연, 그림에서 정선'이라는 말이 있었는데 이 말을 통하여 정선이 얼마나 높은 평가를 받았는지를 알 수 있다.

정선이 65세의 나이로 1740년, 현재 서울시 강서구에 위치한 양천의 현령으로 부임하였을 때, 막역한 친구 이병연과 정선은 이병연이 시를 보내면 정선이 그림으로 화답하자는 시화상간의 약속을 하였다. 그리 멀지 않은 거리였지만 서로 떨어져 내내 그리워했던 두 친구는 끊임없이 시와 그림들을 주고받았다. 이를 모은 것이 <경교명승첩>이다.

정선은 평생 동안 전국 각지의 뛰어난 경치를 찾아 끊임없이 여행하였다. 뛰어난 경치를 찾아가는 여행은 정선과 그 주변의 낙론계 인사들을 중심으로 유행하였고 주변의 선비들에게도 영향을 미쳤다. 노론계의 배경을 가진 정선은 진경산수화를 정립하는 데 기여하였다. 자연을 직접 대하고 현장에서 일어나는 흥취를 경험하기 위하여 전국 각지의 명승을 찾아 평생 수없이 여행하였다. 또 산을 마주 대할 때마다 초본을 그리면서 대상을 실감나게 그리기 위해 애썼다.

[압구정(경교명승첩 中), 정선, 비단에 수묵담채, 20.2×31.3cm, 간송미술관 소장]

정선은 평생 쓰다 버린 붓을 모으면 붓 무덤을 이룰 것이라는 말이 전해질 만큼 연습을 게을리하지 않았다. 이렇게 수없이 사생하고 연구하면서 정선은 자신만의 화풍을 탄생시킬 수 있었다.

정선은 36세 때인 1711년과 17세인 1712년, 72세 때인 1747년을 포함하여 평생 세 번 이상 금강산과 관동지역을 여행하였다. 정선은 금강산의 현지에서 많은 사생을 하였고 평생이 밑그림을 토대로 금강산을 그렸다. 1712년 정선은 친구이며 당대 최고의 시인 이병연과 금강산에 들어갔다. 금강산의 가장 높은 봉우리인 비로봉이 잘 보이는 곳에 이르렀을 때 정선이 이병연의 붓을 빼앗아 단숨에 구름이 뭉게뭉게 피어오르는 신비로운 비로봉을 그려내더니 얼른 붓을 던지고 다시 산행을 하였다는 일화가 전해진다. 이처럼 정선은 진경을 만나면 즉흥적인 감흥과 인상을 그대로 화폭에 옮기고자 하였으니 그것이 현장을 여

행하고 진경을 만난 이유였다.

정선은 나이가 들어 눈이 어두워지자 두 개의 안경을 포개어 쓰고 그림을 계속 그렸는데 왕성한 필력과 웅장한 기세가 여전하였다. 정선이 일군 진경 산수 화풍은 조선 후기 화단의 중요한 흐름으로 이어졌다. 선비 집안에서 태어나 관직을 역임한 어엿한 선비였지만 평생 붓을 놓은 적이 없었고, 이 때문에 천한 그림으로 이름을 얻어 출세하였다고 비난 하는 이들도 많았다. 그러나 그런 편견과 비난에도 불구하고 정선은 늘 화가로서 살아갔다. 마침내 영조임금도 정선을 부를 때에는 호를 불러 존중하였고, 팔십이 넘도록 장수하면서 관직도 종2품의 동지중추부사까지 올라가 그야말로 복록수를 누렸다.

정선의 진경산수화는 그 정신과 화풍 면에서 후대에도 큰 영향을 주었다. 특

|인왕제색도, 정선, 종이 바탕에 수묵, 79.2×138.2cm, 호암미술관|

히 한양이나 금강산을 그릴 때 많은 화가들은 정선이 이룩한 화풍을 추종하였다. 조선 후기의 풍속화가로 유명한 김홍도가 한창 그림을 배우던 시절, 금강산을 그리고자 하였을 때 그는 선배화가인 김응환에게 금강산 그리는 법을 가르쳐달라고 하였다. 김응환은 정선식으로 그린 <금강전도>를 옮겨 그려 주었다. 이처럼 정선은 세상을 떠난 후에도 큰 스승으로 존경받았다.

나. 윤두서(尹斗緖, 1668~1715년)

공재 윤두서는 해남 윤씨 가문의 종손으로 윤선도의 증손자이다. 공재 대에 해남 윤씨 가문은 막대한 경제적인 부를 축적하고 있었으며 학문적으로도 탄탄한 배경을 형성하고 있었다. 그는 윤선도의 가풍을 이어 교육을 받았으며 과거 공부에 매진하여 진사에 급제했다. 그러나 당시는 숙종 대로서 노론과 남인이 치열하게 대립한 시기였다. 공재는 조선시대 역사에서 가장 당쟁이 치열한 때에 살았던 것이다. 특히 공재의 증조부인 윤선도는 남인 가운데에서도 가장 극렬히 노론을 공격했다. 그래서 이후 노론이 집권한 조선 후기 내내 그 후손들은 자신을 드러내기조차 어려웠다. 게다가 공재는 당쟁의 와중에 형을 비롯한 친구들과 함께 역모를 하였다는 모함을 받았다. 결국 터무니없는 무고라는 사실이 밝혀지기는 했으나 공재는 세상에 환멸을 느끼고 이후로는 오로지 학문에만 전념하게 되었다. 그 후에도 공재에게는 불행이 계속되었다. 첫 째 부인을 잃은데 이어 부모를 여의고, 절친한 친구인 이잠과 심득경이 젊은 나이로 세상을 떠난 것이다. 공재가 46세가 되던 해에는 가세가 기울어 해남으로 낙향까지 하게 되었다. 낙향 후에도 친구같이 지내던 큰 형이 세상을 떠나는 등 슬픈 일이 계속되었다. 공재는 이렇게 계속되는 고통을 이겨낸다는 것이 커다란

부담이 되었는지 48세의 젊은 나이에 세상을 떠나고 말았다.

조선 화단에서는 초기부터 공재 이전까지 여러 화풍이 유행했다. 곽희파, 마하파, 절파화풍이 주류를 이루는 가운데 미법이나 문인화풍 등도 소개되었다. 당시 화단은 절파풍의 유행으로 필치가 거칠어서 정교하거나 치밀하지 못하다는 문제점을 안고 있었다. 이러한 폐단을 극복할 수 있는 것이 순화되고 유연한 표현기법의 문인화풍 그림이었다. 중국의 문인화가 절파풍이 훼손한 중국 산수화의 근본정신을 회복한다는 기치를 들고 나왔는데 이러한 흐름에 따라 조선에서도 절파를 비판하고 문인화에 대한 이해를 기반으로 하여 이를 수용하는 분위기가 만들어지고 있었다. 이러한 때 공재가 문인화에 대한 새로운 인식을 갖고 그것을 조선에 적극 수용한 것이다. 공재는 중국 문인화에 대한 깊은 식견을 가지고 있어 황공망의 화론을 외웠으며 예찬이 매일 목욕한 사실을 알고 있을 정도로 그들의 문인화에 큰 관심을 갖고 있었다.

공재는 용과 말 그림에도 뛰어났는데 새끼에게 젖을 먹이는 어미 말의 모습

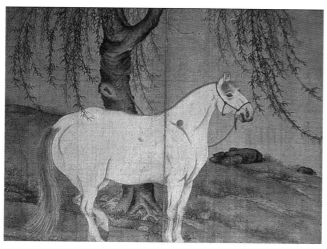

[유하백마도, 윤두서, 18세기 초, 비단에 수묵담채, 34.3×44.3cm, 개인 소장]

[채초세수, (윤두서), 조선시대 말기, 견본수묵, 지름 21cm, 해남 윤영선 소장]

을 통해 인간의 모정을 표현한 그림이 있어 어머니에 대한 효심이 지극했던 공재의 면모를 엿볼 수 있다. 말 그림을 그릴 때면 하루 종일 마구간에서 말의 모습과 행태를 관찰하여 사생력을 돋보일 수 있었다.

윤두서의 산수화는 대체로 산수 인물화가 많다. 이 작품에서 구도, 인물의 모습, 수지법 등에서 절파 화풍의 영향이 보이며, 이런 점은 윤두서의 그림 전체에서 꾸준히 나타난다.

윤두서는 묵법 위주의 전통을 그대로 따르지 않고 화보를 참조한 간결한 필법으로 남종화풍을 시도했다.

[낙마도, 윤두서, 조선시대말기, 비단에 색채, 110.0×69.1cm, 국립중앙박물관]

낙마도는 '나귀에서 떨어지는 진단 선생(진단타려도, 陳搏墮驢圖)'인데, 이 그림은 난세에 시달리던 중국 선비 진단이 좋은 임금이 나타났다는 소식에 기뻐하다가 타고 가던 나귀에서 떨어졌음에도 불구하고 좋아서 입을 다물지 못하는 모습이라고 한다. 그런데 이 그림에서 선비 얼굴은 바로 윤두서 자신이다.

다. 심사정(沈師正, 1707~1769년)

현재 심사정은 조선 후기 회화를 대표하는 문인화가 중 한 사람이다. 그가 살았던 18세기 전반은 조선 중기 이래 화단을 풍미했던 절파화풍이 점차 쇠퇴하는 한편 중국으로부터 새로운 화풍, 즉 남종화풍이 전래 되면서 회화 전반에 걸쳐 변화가 일어나던 시기였다. 진경산수화와 남종문인산수화가 크게 유행하였으며 화조화에 있어서도 맑은 담채를 사용한 화훼초충도가 많이 그려졌다. 이러한 전환기에 살며 남종화풍을 적극적으로 받아들여 자신만의 독특한 화풍을 이룩한 심사정은 정선의 진경산수화풍과 더불어 남종화가 조선 후기의 화단에 뿌리를 내리는 데 커다란 역할을 하였다.

심사정은 태어나면서부터 사대부로서 평탄하게 살기는 어려웠다. 친할아버지인 '심익창'이 성천부사로 있는 동안 과거부정사건에 연루되어 곽산에 유배 중이었기 때문이다. '심익창'이 연루된 1699년 기묘과옥은 그 대표적인 것으로 3년에 걸쳐 투옥과 문초가 계속되었으며 과거시험은 무효가 되었다. 이 시기의 선비들은 명분을 그들의 목숨보다 중요하게 생각하고 있던 만큼 그에 어긋나는 행동은 사회적인 매장을 의미했다.

심사정이 서너 살 때부터 문득 사물을 그

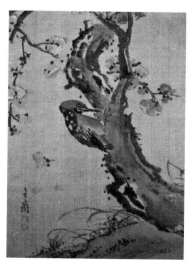

[딱따구리, 심사정, 18세기, 비단에 채색, 25.0×18.0cm, 개인소장]

|강상야박도 江上夜泊圖, 심사정, 18세기 중엽, 비단에 수묵, 153.8×60.8cm, 국립중앙박물관 소장|

리는 것을 스스로 깨닫고 그 형상을 그려내어 그림에 비상한 자질을 보였다. 그는 이미 10세를 전후한 소년기에 본격적인 그림 공부를 시작했던 것으로 보인다. 그의 이런 재능은 서예가로 유명한 그의 셋째 큰할아버지 '심익현', 문인화가였던 아버지와 육촌 형인 '심사하' 그리고 시와 글씨로 유명했던 칠촌 조카 '김상숙'에 이르기까지 가히 예술가의 집안이었던 친가쪽과 그에 못지않은 외가 쪽의 내력을 살펴보면 당연한 것이었다.

심사정의 생애에는 몇 번의 큰 사건들이 있었는데 이로 인해 그의 삶에도 많은 굴곡이 생기게 되었다. 이 가운데 그의 삶에 가장 영향을 많이 미치고 전문적인 화가의 길로 들어서게 만든 계기가 되었던

사건은 1724년에 있었던 일련의 옥사사건이었다. 이는 유배에서 풀려난 할아버지가 소론 과격파인 김일경과 공모하여 왕세제로 있었던 영조를 시해하려다 실패한 사건이었다. 영조는 즉위하자마자 이에 관련된 사람들을 역모 죄로 모조리 다스려 대부분이 죽거나 귀양을 가게 되었다. 결국 이로 말미암아 집안은 완전 몰락하였으며 심사정의 가문은 이후 역모죄인의 후손으로 낙인찍혀 영원히 사대부 사회에서 축출 당했다. 당시 18세 청년이었던 심사정에게 감당하기 어려운 일이었으며 그가 할 수 있는 일

[화훼초충, 심사정, 지본채색, 58×31.5cm, 국립중앙박물관]

이란 그림에 더욱 전념하여 거기서 위안을 찾는 것이었다. 그가 26세에 이미 산수화와 인물화로 유명했다는 기록이 이를 뒷받침해준다.

심사정은 다른 문인화가들처럼 한가한 때 취미로 그림을 그렸던 것이 아니라 평생 동안 오로지 그림에 전념했으며 때론 생계를 위해 그림을 그릴 수밖에 없었다. "성품이 몽매하여 세상 물정에 어두웠다. 당대의 그림에 있어 진실로 제일인자로 불리었다. 집안이 가난하여 그림을 팔았다. 굶주려 세상을 떠나니 슬프다."라고 한 이가환의 기록은 심사정에 관한 기록 중 유일하게 그의 인간적인 면모에 대해 언급하고 있다. 이에 의하면 심사정은 세상 물정에 어둡고 어리석었으며 사리분별을 하지 못했다고 한다. 그의 성격이 본래 그랬을 수도 있지만 그가 살아왔던 환경, 역적 죄인의 자손으로 손가락질 받으며 사회에서

소외 당한 채 늘 조심스럽게 살아야 했기 때문이다. 심사정은 경제관념이 희박
하여 명성은 높으나 늘 궁핍했고 죽은 후에는 장사조차 지낼 수 없을 정도로
곤궁했다.

[화훼초충, 심사정, 건본담채, 14×16.3cm,국립중앙박물관]

라. 최북(崔北, 1712~1786?년)

 그는 49세의 나이로 일생을 마쳤다고만 전해져 있으나, 그의 행적을 통해 볼 때 대략 숙종 46에 출생한 것으로 생각된다. 그는 파란만장한 일생을 예술로 장식하고, 자기중심의 자연주의 화가로 이름을 남겼다. 호는 성기, 유용, 칠칠, 성재, 기암, 거기재, 삼기재, 좌은, 호생관 등이며 산수화를 잘 그려서 최산수라는 별명도 있다. 그는 칠칠치 못하다는 말을 따라 자신의 이름인 '북'자를 파자하여 '칠칠'이라고 했다. 또 붓 한 자루에 기대어 먹고 산다고 하여 호생관 이라는 호를 쓰기도 했다.

 또한, 그는 <서상기 西廂記>와 <수호전>을 즐겨 읽었으며, 김홍도(金弘道)·이인문(李寅文)·김득신(金得臣) 등과 교유하였고, ≪호산외사≫에 의하면 황공망(黃公望)의 필법을 존중하였다고 전한다. 현존하는 작품들에는 인물·화조·초충 등이 포함되어 있으나 대부분이 산수화로서, 그의 괴팍한 기질대로 치기(稚氣)가 있는 듯하면서 소박하고 시정(詩情) 어린 분위기를 자아내고 있다.

 특히, 그의 산수화들은 크게 진경산수화와 남종화 계통의 두 가지 경향으로 나누어진다. 진경산수화에서는 [표훈사도 表訓寺圖]와 같이 정선(鄭敾)의 화풍을 연상시키는 것도 있다. 최북은 진경산수에 대하여 "사람의 풍속도 중국 사람들의 풍속과 조선 사람들의 풍속이 다른 것처럼, 산수의 형세도 중국과 조선이 서로 다른데, 사람들은 모두 중국산수의 형세를 그린 그림을 숭상하면서 조선의 산수를 그린 그림은 그림이 아니라고까지 이야기하지만 조선 사람은 마땅히 조선의 산수를 그려야 한다."고 그 중요성을 강조한 바 있다.

[표훈사도 表訓寺圖, 최북, 18세기, 종이에 수묵담채, 38.5×57.5cm, 개인소장]

　　최북의 생애에 최대 사건은 눈을 실명한 것이다. 지체 높은 사람이 최북에게 그림을 그려줄 것을 강요했고 최북은 단호히 거절했다. 그러자 위협을 가했는데 남이 나를 해하기 전에 스스로 자기 눈을 송곳으로 찔러 애꾸를 만들어 버렸다.

　　최북에게는 그의 성격을 단편적으로 보여주는 또 다른 일화가 있다. 어느 날 최북은 금강산 일주를 하다가 구룡연에서 물에 뛰어들었다. 이렇게 아름다운 곳이면 죽을 만한 곳이라고 생각한 것이다. 구경하던 사람이 뛰어들어 구해주었는데 구해준 사람을 고맙게 생각하는 것이 아니고 오히려 원망했다고 한다. 금강산 절경에서는 자살사건이 자주 일어나 어느 화가는 해금강에서 뱃놀이를 하다가 "이렇게 좋은 경치에서 죽지 못하면 어디서 죽으랴?"라고 하며 뛰어내리는 것을 친구가 겨우 말리고 설득해서 살렸다는 이야기가 있다.

최북은 법도나 규칙을 외면하고 자기만의 방식대로 살아가는 저항적인 인물이었으며 산수화를 그려달라는 사람에게 산만 그려주었는데 왜 물이 없고 산만 그려 주냐고 되묻자 최북은 "산 밖은 모두 물이다."라고 했다고 하였으며 최후는 겨울에 열흘 동안 굶다가 그림을 주고 얻은 술을 마신 후, 성곽에서 얼어 죽었다고 알려진다.

마. 강세황(姜世晃, 1712~1791년)

[이한철이 그린 최북의 초상화]

표암 강세황은 조선 후기의 대표적 문인화가이다. 그는 시, 서, 화에 고루 뛰어난 삼절이었고 높은 안목을 가진 감식안이자 서화평론가로도 이름이 높았다. 그는 스스로 서화를 제작하거나 다른 사람의 작품에 서화평을 남기는 방식으로 조선 후기 화단의 흐름에 커다란 영향을 미쳤다.

문예에 해박한 지식과 격조 높은 문인 정신을 지녔던 그는 예술계의 인사들과 폭넓게 교유하며 당대 예술계를 이끌어 나갔으며 특히 화원화가 단원 김홍도와 문인화가 자하 신위에게 그림을 가르친 점은 그의 영향력이 매우 컸음을 알려준다.

강세황은 어려서부터 재주가 뛰어나고 효성이 지극하며 고상한 품성이 남달랐다. 아버지 문안공 현은 64세라는 늦은 나이에 그를 얻어 무척 아끼고 기특히 여겨 잠시도 무릎 위를 떠나지 못하게 하였고 교육에도 많은 신경을 썼다.

[자화상, 강세황, 1782년, 비단에 채색, 88.7×51cm, 국립중앙박물관 소장]

6세 때 글을 쓰고, 10세 때는 도화서 생도를 뽑는데 어른을 대신하여 등급을 매겼는데 조금도 틀림이 없어 나이든 화사들이 탄복했다고 한다. 12~13세에는 행서를 잘 써서 그의 글씨를 얻다 병풍에 꾸미기도 하였다고 한다. 효성도 극진하였다고 전해진다.

강세황이 안산에서 살던 시절 인생 여정에 전환점이 되는 특별한 사건을 두 가지 겪었다. 44세 때 동갑나기로 그를 대신하여 모든 살림을 꾸려나가던 정숙한 부인 진주 유씨가 네 아들을 남기고 세상을 떠난 일과 51세 때 영조의 배려에 감동하여 절필한 사건이 그것이다. 그는 부인을 잃은 후 울적한 마음으로 사찰에 가 있거나 여행을 하였다. 그것이 의기소침하고 그림에 대한 열정마저 시들했던 그에게 새로운 자극이 되었던 듯 이후 그의 화풍에 큰 변화가 나타났다. 이 무렵 절친한 친구 허필과 풍류여행을 하고 당대에 이미 명성이 높았던 현재 심사정과 만난 일, 또 처남 유경종과 함께 중국 그림이나 화보를 구해보며 서화의 새 정보를 열심히 접했던 일 등 그의 예술 세계를 변화시키는 원동력이 되었다.

그 어려움 뒤에 심기일전한 그는 40대 중반 이후 예술적 감성을 마음껏 발휘하며 왕성한 작업을 하였다. 그러던 때에 뜻하지 않게 붓을 놓고 화가의 길을 중단하는 '절필사건'이 발생하였다.

[영통동구 靈通洞口, 강세황, 1757년, 종이에 채색, 32.8×54cm, 국립중앙박물관]

51세 되던 해(1763) 둘째 아들 완이 과거에 합격하여 영조를 만났을 때 그 자리에서 영의정 홍봉한이 문장을 잘하며 서화에 능하다고 말씀드렸다. 이에 영조가 강세황을 배려하여 당부하였다. "인심이 좋지 않아서 천한 기술이라고 업신여길 사람이 있을 터이니 다시는 그림을 잘 그린다는 이야기는 하지 말라." 이를 전해들은 강세황은 감격하여 사흘간 밤낮으로 눈물을 흘려 눈이 부어오르게 되었고 드디어 붓을 태워버리고 다시는 그림을 그리지 않기로 맹세하였다.

강세황은 일상생활에서 검소하고 합리적이었으며 음식을 매우 적게 먹는 소식가였고 술도 많이 마시지 않았다. 아들에게 보낸 편지에서 "내가 평소에 술을 좋아하지 않고 주량도 매우 적다."며 제사 때 술 마련하는 일을 경계하였다. 그가 옛 그림에 쓴 화제를 보고 "중국 사람의 글씨는 이렇듯 따를 수 없다"고 하던 사람이 그의 글씨인 줄 알고서는 "중국 사람도 따를 수 없을 것이다"라고

한 일화가 있을 정도로 그의 재능은 뛰어났다.

바. 김홍도(金弘道, 1745~?년)

단원 김홍도는 현동자 안견, 겸재 정선, 오원 장승업과 함께 조선시대의 4대 화가 중 한 사람으로 손꼽힌다. 그런데 조선 초기의 안견은 유감스럽게도 작품이 별로 남아 있지 않고, 정선은 소재의 폭이 비교적 제한되었으며 조선 말기의 장승업은 다양한 소재를 구사하며 초월적 아름다움을 표현하였으나 현실 생활과는 다소 거리가 있는 예술세계를 보여준 데 반해 김홍도는 이들 네 명의 화가들 중 가장 폭넓은 회화 세계를 펼치며 현실적 감각을 보여주던 화가였다.

김홍도는 1745년에 이름 없는 집안에서 태어나 출생지에 대한 확실한 기록이 없어 단정 할 수 없지만 현재의 경기도 안산시 근처로 생각된다. 이 점은

[포의풍류도 布衣風流圖, 김홍도, 종이에 수묵 담채, 27.9×37cm, 개인 소장]

김홍도의 스승 강세황의 문집 <표암유고>에 실린 단원기에서도 알 수 있다. 김홍도는 7~8세 때부터 당시 안산에 있던 강세황의 집에 자주 드나들며 그림을 배웠으며 어린 시절을 안산에서 보낸 것으로 추측된다.

김홍도는 안기찰발 재임시인 1784년 당시 경상도 관찰사인 이병모의 부름으로 대구에서 '징청각아집'의 모임에 참석하였다. 이 모임에는 전부터 김홍도와 알고 있던 당대의 문인 성대중, 홍신유 등도 참여하였는데 같은 해 8월 다시 관찰사 이병모와 함께 퇴계 이황 선생의 유적지인 청량산을 유람하기도 하였다. 이때의 모임에 참석했던 문학자의 기록에 의하면 김홍도가 달밤에 퉁소를 불었는데 그 소리가 마치 신선이 연주하는 것 같았다고 한다. 이때 쓰인 시집 『청량연영첩』에는 김홍도의 시도 실려 있는데 화가답게 회화적 묘사가 매우 뛰어났다.

　　김홍도의 성품과 내면적 성향을 표출하는 회화관은 평소 문인의식을 동경하고 그러한 소양을 갖추기 위해서 강세황, 홍신유 기타 여항 문인들과 詩·書 등의 교유를 중요시했고 실제로 작품에 소재, 표현, 묘사들에 많은 영감을 주었다고 한다. 또 강세황의 표암유고 등과 안기찰방, 연풍현감 등의 기록에 따르면, 안기찰방의 임기는 대부분 일주일을 채우지 못할 만큼 까다로운 직책이지만 김홍도는 3년 임기동안 조심성 있고 성실했던 태도를 엿볼 수 있다. 그리고 어진 초본을 평가하는 자리에서는 다른 대신들과 화가들이 선택하지 않은 초본을 선택했는데, 그 초본은 사실적이지 않지만 생동감 있는 초본으로 정신적이고 함축적인 생동감을 중요시하는 회화관이 돋보였다. 이러한 내면적 성향들은 다른 그림에서도 표출되었는데 화원에서 도석인물화라는 소재와 양식에도 불구하고 자기화하여 표현하였다. 풍속화에서도 왕실에서의 공리적(公利的) 목적의 요구나 공적(公的) 수요에 대한 영향력을 배재 하지 않을 수 없는데, 이런 제한적 표현과 요구에도 불구하고 항상 변화·재구성하는 것을 볼 수 있다.

　　김홍도는 1786년 5월 안기찰방 임기를 마치고 귀경하여 도화서에 복귀하였다. 그리고 얼마 후 스승인 강세황에게 부탁하여 단원기를 지어 받았다. '단원'

이라는 호는 명나라의 문인화가로서 인품이 훌륭하고 문장에 뛰어났던 이유방의 호이다. 김홍도는 평소 이유방의 문집을 읽고 그 인품을 흠모하여 자신도 같은 호를 사용하고, 강세황에게 그에 대해 글을 지어줄 것을 부탁한 것이다. <단원기>는 김홍도를 가장 잘 알고 아껴주었던 스승 강세황의 기록이기 때문에 김홍도에 대한 가장 정확하고도 자세한 기록이라고 할 수 있다. 스승 강세황은 김홍도의 재능을 높이 평가하고, 아름다운 용모와 맑은 성품, 따뜻하고 겸손한 인간성, 음악에 대한 조예 등을 아낌없이 칭찬했다.

[총석정(을묘년화첩 中), 김홍도, 1795년, 종이에 담채, 23.2×22.7cm, 개인 소장]

김홍도의 화가로서의 생애 중 중요한 사건은 1788년 가을, 정조의 어명으로
김응환과 함께 금강산과 관동팔경을 사생 여행한 것이다. 이때 김홍도는 우리
나라에서 경치가 가장 아름다운 곳을 사생하는 동안 자신의 화법을 재검토하
고 새롭게 발전시키게 되었던 것으로 보인다.

사. 신윤복(申潤福, 1758~?년)

　　김홍도, 김득신과 함께 조선시대 3대 풍속화가로 알려져 있다. 혜원의 회화
정신은 남달라 당시의 세시풍속을 묘사하고 있으며 특히 양반들의 풍기문란이
나 남녀 간의 애정행각을 집중적으로 묘사하고 있어 퇴폐적인 풍속화가로 낙
인찍혔다. 그러나 작가의 의도는 사회의 풍토나 정책을 고발하는 저항적인 면
이 있으며 후대에 높이 평가받는 개성 있는 화가 중 한 사람이다.

　　신윤복은 서화의 달인
이었으며 당시의 사회 실
상을 작품화하여 춘화를
그리기 위해 기생집을 드
나들며 실제 체험을 하는
등 신윤복이 노력한 흔적
이 작품의 곳곳에서 나타
나고 있다. 심지어 신윤복
이 술집 화대가 없으면
그림을 그려주었다는 등
소문이 야사처럼 나돌았

|월야밀회(혜원전신첩 中, 신윤복, 비단에 채색, 18세기, 114.2×45.7㎝,
간송미술관 소장(국보 제135호)|

는데 화원에서 탈락되는 이변이 일어난 것도 모두 춘화를 그리고자 기생집에 드나드는 것이 소문이 나서 그렇게 된 것이라는 예측이 있다.

속설에 신윤복이 남장여인이라는 말도 있고 변복의 명수라는 말도 있어 어디까지나 속설이기는 하나 김홍도가 신윤복의 스승으로 그림을 가르치다가 혜원이 남장연인이라는 것을 먼저 알고 연정을 느꼈으며 계속 자기와 같은 풍속화가로 성장하게 도와서 크게 성공시켰다는 말이 있다.

(4) 조선 말기(약 1850~약 1910년)

조선시대 말기(약 1850~1910)는 역사적으로 사회가 어지럽게 급변하는 상황으로 회화에 있어서도 많은 영향을 미쳐 조선 후기와는 많은 차이를 드러낸다.

첫 번째가 민족의식이 약화되어 진경산수(眞景山水)나 풍속화가 급격히 줄어들어 후기에 보였던 약동하는 인물이나 해학성은 사라지고 형식만을 취한 그림이 그려진다. 그러나 이러한 전통은 '민화'로 흡수되어 새로운 형식으로 태어나게 된다. 그리고 김정희를 중심으로 남종화(南宗畵)가 크게 유행하였으며 수채화를 연상시키는 색감과 구도로 말기 화단을 새롭게 하였다. 조희룡, 허련 등이 활약하였고, 복고적인 경향의 장승업이 있다.

가. 조희룡(趙熙龍, 1789~1866년)

우봉 조희룡은 조선 시대 말기 화단을 화려하게 장식한 화가이다. 그는 매화를 잘 그려 '매화 화가'로 유명하지만 그 밖에도 여러 방면에 재능을 보였다. 그의 성장과정이나 청·장년 시절의 행적을 알 수 있는 기록은 거의 없다. 다

만 그가 어릴 때에는 키가 크고 야윈 체격이었으며 중년에는 머리가 벗겨진 대머리였음을 확인할 수 있다. 그가 어릴 적을 회상하는 글에 그의 외모를 짐작케 하는 부분이 있다. 그는 13세 때 어떤 집안과 혼담이 있었는데 맞선을 본 처녀 집에서 키만 크고 홀쭉하게 생겨 오래 살지 못할 것 같다고 퇴짜를 놓았다는 것이다. 그런데 몇 년 안 되어 그 처녀는 다른 사람과 혼인하여 과부가 되었고, 자신은 70여 세가 되어 아들과 딸 손자, 증손자까지 있으니 스스로를 수도인이라고 부른다고 하였다. 그의 일생 중 가장 큰 시련은 63세의 나이인 1851년(철종2년) 가을에 전라남도의 섬 임자도로 유배를 가게 된 것이다. 그의 유배는 김정희와의 관계로 이어졌다. 당시 헌종의 신주를 종묘에 옮기는 왕실의 전례 문제로 김정희와 권돈인이 유배를 가게 되었는

|매화서옥도, 조희룡, 종이에 담채, 1849년, 106.1×45.1㎝, 간송미술관

데 조희룡이 김정희의 심복으로 지목된 것이다. 중인이 유배를 가는 것은 매우 드문 일이었다.

더구나 중심인물인 김정희가 1년 만에 유배에서 풀려난 데 반해, 조희룡은 1853년 봄까지 1년 6개월을 임자도에서 보냈다. 그의 교유인물 중에서 중요한 위치를 차지하는 사람은 당시 문예계를 주도했던 추사 김정희이다. 김정희와 어떤 관계로 맺어졌는지는 알 수 없으나 김정희가 북청으로 두 번째 유배를 갈 때 조희룡도 심복으로 지명되어 함께 유배를 가게 될 만큼 두 사람은 긴밀하였

던 것으로 보인다. 그러나 유배 시기와 이후의 많은 기록 중에 김정희에 대한 기록은 의외로 적어 김정희와 조희룡의 관계를 정확하게 설정하기는 어렵다. 다만 조희룡의 서체, 회화에서 김정희의 영향이 보인다.

나. 남계우(1811~1890년)

　나비를 특히 잘 그려 남 나비[南蝶]라고 불리었으며, 평생 동안을 나비와 꽃 그림만을 즐겨 그렸다. 그의 나비 그림들은 화려한 채색과 공필(工筆)을 사용하였는데, 그의 뛰어난 관찰력과 묘사력이 잘 나타나 있다. 남계우는 실제로 수백, 수천 마리의 나비를 잡아 책갈피에 끼워놓고 그림을 그렸다. 실물을 창에다 대고, 그 위에 종이를 얹어 유지탄(柳枝炭)으로 윤곽을 그린 후 채색을 했다. 노란색은 금가루를 쓰고, 흰색은 진주가루를 사용했으며 그림이 워낙 정확해서 근대의 생물학자 석주명(1990~1950)은 무려 37종의 나비를 암수까지 분간해 낼 수 있었다. 그의 그림 속에는 '남방공작나비'란 열대종도 있었는데 남쪽 지방에서 이 나비를 잡아 실물을 보고 그린 것이었음을 입증했다. 그의 나비 그림은 모란·나리·패랭이·국화 등 꽃그림과 조화되어 있으며 고양이 등도 그려 넣었는데, 동물화에서도 세필의 사실적 묘사를 보여준다. 그는 조선 말기의 사실적이면서 장식성이 강한 화풍의 중요한 구실을 하였다. 유작으로는 <화접도대련 花蝶圖對聯>(국립중앙박물관 소장)·<화접묘도 花蝶猫圖>(손세기 소장)·<석화접도대련 石花蝶圖對聯>(간송미술관 소장) 등 많은 그림이 전해오고 있다.

[花蝶圖, 남계우, 조선시대 말기, 종이에 채색, 127.9×28.8cm, 국립중앙박물관]

[꽃과 나비, 남계우, 조선시대 말기, 종이에 채색, 127.9×28.8cm, 국립중앙박물관]

　이 그림은 크게 세 부분으로 나뉘는데, 맨 윗부분에는 글을 쓰고 가운데에는 무리지어 날고 있는 나비를 그리고, 아래는 꽃과 어울린 나비를 배열하였다. 바탕은 당시 유행하였던 중국 종이를 사용하였는데, 종이 속의 금빛이 마치 꽃가루 같은 화려한 효과를 더해준다.

　그의 꽃 그림은 몰골법을 위주로 그리면서 엷은 윤곽선과 호분이 섞인 분홍

색을 사용하였고, 장미, 옥잠, 혜란, 수선, 등꽃, 수국, 금낭, 백합 등 새로운 소재를 채택했다. 나비 그림도 아름답고 섬세하지만, 하단에 그린 자색모란과 백모란, 푸른 붓꽃은 섬세한 필치와 화려한 채색이 돋보인다.

다. 장승업(張承業, 1843~1897년)

오원 장승업은 조선시대 3대 화가 중 한 사람으로 대원 장씨 집안에서 태어나 조실부모하고 어린 시절 여러 곳을 전전하다가 서울 수표교 근처에 있는 이응헌의 집에서 더부살이를 했다. 잔심부름을 하고 집안 청소를 하며 지내는 중 추사 김정희의 사위이자 제자인 이상적을 만나 중국의 유명 화가들의 그림을 보며 안목을 높였다. 이후 변원규라는 부잣집으로 옮겨 가게 되었는데 그곳에서는 원, 명, 청대의 명화들과 국내 유명화가들의 작품이 많이 소장되어 있었다. 오원 장승업은 손재주가 좋고 기억력이 좋아 한 번만 보면 그림을 똑같이 묘사하는 능력이 대단했다. 한 번은 마당에서 나무 꼬챙이로 그린 그림을 주인이 보고 감탄하였으며 재주를 인정하고 종이에 그려볼 수 있도록 기회를 만들어 주었다. 그리하여 먹으로 그림을 그렸는데 그때부터 본격적으로 그림 수업을 받게 되었다.

변원규의 집에서 처음으로 그린 수석도 그림을 보고 극찬했다고 하며 장승업의 재주는 매우 뛰어나 주위 사람들의 입소문으로 장안의 화제가 되었고 일약 도화서 화원이 되었다. 도화서에 들어가 화재를 인정받았으며 심지어 고종황제는 어병을 그리라는 어명을 내리기도 하였고 도화서에 방 하나를 별도로 주어 특별대우를 하고 두주를 불사하는 오원에게 하루에 서너 잔 씩만 주도록 감독을 붙이기도 하였다. 오원은 어명을 거역할 수 없어 작업에 전념하였으나

한 달을 채우지 못하고 도망칠 궁리를 하였으며 관리의 눈을 피해 창덕궁 담을 넘어 도망치다 수문장에게 잡히기도 하고 그림 그릴 책을 사려고 궁 밖으로 나간다고 속인 뒤 청계천 변의 술집으로 직행하기도 했다. 또한 나졸들이 벗어놓은 옷을 훔쳐 입어 궁을 빠져나가기도 하였다.

오원은 술을 안 먹는 날이 없을 정도로 술독에 빠져 있는 듯하였으나 그림 재주만은 특출하여 산수, 인물, 죽석, 영모, 절지, 기명 등 닥치는 대로 붓을 들면 못하는 것이 없고 장안의 명인으로 아무도 당할 자가 없었다. 그는 주색을 좋아하여 그림을 그릴 때도 반드시 여자의 분 냄새가 나고 동동주가 있어야 작품이 나올 정도였다고 한다. 또한 오원은 40세가 넘어 늦장가를 들었으나 하루 만에 이혼을 했다고 하며 그 이유는 규칙적이고 자잘한 간섭이 맞지 않아서였다고 한다.

오원 장승업은 가난해도 비굴하지 않고 금권에도 눈 돌리지 않는 오직 예술에만 전념하는 당대의 거목이었으며 노년기를 안정되게 보내기 위해 돈을 모은 노력의 흔적이 없고 자유로운 예술 활동을 위해 후손도 남기지 않은 채 55세의 나이에 생을 마감했다는 기록이 있다.

이처럼 장승업의 자유로운 성향과 기질이 작품 속에서 과장된 형태와 특이한 설채법(設彩法)으로 나타

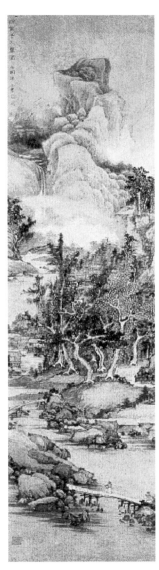

방황자구법산수도, 장승업, 조선시대말기, 견본담채, 31×151.2cm, 호암미술관

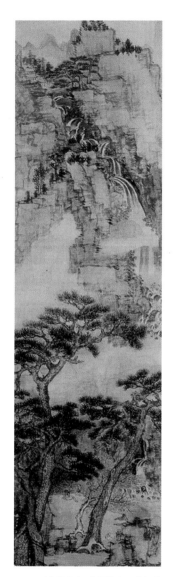

난다. 또한 장승업은 학식이 없었던 사람으로 그의 그림 대부분의 낙관은 거의 모두가 다른 사람에 의한 대필이지만 직관력과 미적 감수성은 고도로 발달한 사람이었다. 이와 같이 장승업은 비세습 화원이었으나, 중인들의 후원을 받아 개화기의 명화가로 명성을 날리면서 새로운 화풍을 화목, 재료의 도입과 개발을 통해 근대 화단을 이끌어갈 후배 화가들에게 모범이 되었다. 신화풍의 수용 외에도 음영법과 담채의 효과적인 사용을 통해 정물화 계통의 기명절지도 양식을 도입해 완성시켰다.

그가 그린 <송풍유수>,<방황자구법산수도>나 <귀거래도>는 웅장한 스케일의 구도에 치밀한 화법이 보이는 중국풍의 산수화다. 웅장한 스케일의 산수를 화폭에 집약시켜 필법과 묵법으로 소화할 수 있었던 화가는 조선시대 전체에서도 안견이나 이인문 등 몇 사람이 안 될 것이다. 그러나 그의 그림에서 아쉬운 점이 있다면 중국적이라는 점이다. 독창성의 결여는 장승업 회화의 가장 큰 취약점이 되었다.

[방황자구법산수도]는 전체를 한눈으로 휘어잡아 빈틈없는 짜임새를 갖추었다. 산 아래 흐르는 계곡과 구름, 내려와 강물 위 마을이 보이고 숲이 울창하다.

맨 아래 여백이 아름답다. 자구(子久)는 원대(元代)의 문인 화가 황공망의 자로 이 산수도는 그의 필법을 방(倣)한 것이다.

산의 주름에 피마준을 쓴 점이나 산의 모양 등에서 황공망의 필법을 볼 수 있다. 또한 산 위에 태점에서는 오대(五代)의 화가 동원(董源)의 필법도 보인다.

[송풍유수(松風流水)]는 수백 길 벼랑에서 팔방으로 꺾어져 내리는 거폭 아래, 대립되듯 솟아있는 장송의 모습은 장승업의 호방한 기질을 말해 주는 듯하다. 소나무 밑 바위에 앉아 잠방이 차림의 선객들의 소탈한 모습은 소나무와 거폭에 압도당한 눈의 긴장감을 풀어준다. 오원의 그림에서는 이처럼 화면에 생동감이 항상 넘쳐흘러 시속을 거부한 그의 대오한 자취이다.

[귀거래도]는 중국 진(晉)나라 때 도연명의 [귀거래사]의 내용을 바탕으로 그린 그림이다. 시인 도연명이 왕의 부름을 받고도 80일 만에 관직을 내려놓고, 고향에서 평생을 시를 짓고 술을 마시며 은거한 삶을 살았다는 이야기이다. 장승업 그림의 일반적인 특징처럼 위아래로 긴 화면에 전경에서 원경으로 포개지듯 이어진 구도다. 멀리 보이는 산은 '황공망'이 그리는 법과 비슷하나, 묘사가 좀 더 치밀하다. 또 한 가지의 표현 등에서는 장승업의 필력을 느끼게 한다.

[호취도]에는 두 마리의 독수리가 나뭇가지에 앉아 있는 모습이 그려져 있는데, 독수리의 형태와 자세가 자연스럽고 생동감이 넘친다. 단순한 붓 처리로 그려진 독수리 깃털이 움직임에 생기를 불어넣고 있다. 나뭇가지도 변화가 크고 힘이 넘쳐 독수리의 기상을 고조시키는 기능을 한다.

진한 먹과 엷은 먹을 속도감 있게 그어나간 필선에서 시각적 쾌감을 느끼게 하고 있다.

[귀거래도 歸去來圖, 장승업,
조선시대 말기, 비단에 담채,
136cm×32.5cm, 간송미술관]

[호취도, 장승업, 19세기 후반, 종이에 수묵 담채,
135×55㎝, 삼성미술관 리움 소장]

(5) 근대회화(19세기 말)

19세기 말 서구 문물의 영향은 미술에도 혁신을 가져왔으며, 일제의 억압에도 불구하고 전통미술은 꾸준히 계승. 발전되어 왔다. 하지만 서구의 조형양식이 들어와 미술의 주류를 형성하여 표면적으로는 전통의 단절을 면치 못하였다.

가. 소정 변관식(1899~1976년)

20세기가 되기 직전 조선에 태어난 변관식은 가장 한국적인 화가라 평가받는 화가이다. 화풍에 따라가지 않고 직접 스스로 개발해낸 화법을 이용하여 산수를 그려낸 화가로 금강산을 직접 사생한 몇 안 되는 사람들 중 한명이다.

그의 예술은 기교적이거나 세련된 면보다는 향토적이고, 순박하고 서민적인 향취가 풍긴다. 특히 시골 풍경을 사실적으로 묘사하면서도, 자신만의 독자적인 화풍과 "내가 이 단소를 잘 불었는데, 그림을 그리는 사람으로서 그림에도 장단과 가락이 있어야 한다는 거지." 라며 취미인 단소불기를 즐기기도 했다. 학연과 지연 등으로 나누어진 한국 화단을 개탄하고, 비리로 얼룩진 국전에 대해 <공정을 잃은 심사>라는 고발문을 신문에 내기도 하였다.

그의 그림은 선과 먹, 여백이 조화를 이루고 있다. 그리고 그는 기존 수묵화에서 사용되던 방법들 외에 자신만의 독특한 스타일로, 진한 먹을 튀기듯 찍어

서 기이한 선을 만들고, 역동적인 구도를 개발하기도 하였다.

그의 산수화는 현대적으로 재창조된 조선 전통의 아름다움으로 채워졌으나 평생 야인으로 살았던 소정은 생전에는 그의 작품의 가치는 인정을 받지는 못했다. 그러나 세상을 떠난 후, 화가로서의 진가를 인정받았다.

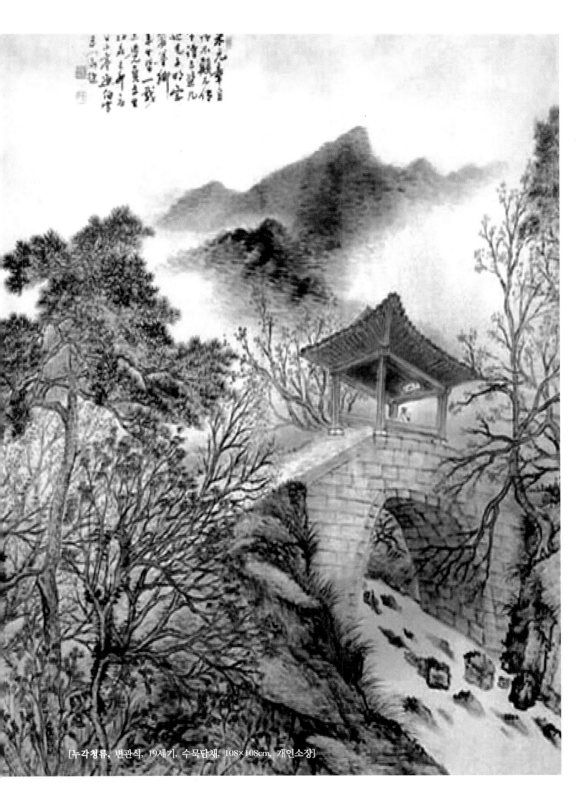

[누각청류, 변관식, 19세기, 수묵담채, 108×108cm, 개인소장]

[금강산 단발령, 변관식, 19세기, 수묵담채, 43×130cm, 개인소장]

　이 그림은 변관식이 일본에서 돌아와 실경을 사생하면서 새로운 형식을 모색하던 화풍을 보여준다. 계곡 아래에서 올려다본 듯 다리 위에는 누각이 서 있다. 갓 쓰고 흰 두루마기 입은 노인이 거기에 앉아 쉬는 모습은 우리가 자연의 한 부분임을 전해준다. 나무들도 화보풍이 아닌 사생에 의해 그려졌기에 사실적인 느낌을 전달한다.

　변관식의 예술적 편력을 느끼게 해주는 작품이다.

　금강산에 있는 단발령(斷髮嶺)은 겸재 정선과 이인문과 같은 화가들도 많이 다룬 풍경이다, 화면에 가득한 동세와 변화, 그 풍경이 무수한 점들로 이루어져 선과 먹, 그리고 여백의 조화가 잘 이루어진 작품이다.

나. 운보 김기창(1913~2001년)

운보 김기창은 7살 때 장티푸스로 인한 고열로 후천성 귀머거리가 됐다. 그는 듣지 못하는 무료함을 달래기 위해 공책에 새, 꽃, 사람, 개 등을 그리자 그의 어머니는 이당 김은호 화백에게 사사하도록 주선했고, 이는 그의 일생에 결정적 전환점이 됐다. 그러나 어머니가 세상을 떠난 후 가족의 생계를 책임져야 해서 어려운 젊은 날들을 보내지만 그는 입선과 특선을 거듭해 추천작가가 되는 등 승승장구했다. 이듬해 동료화가 우향 박래현과 결혼했는데, 이는 그의 삶과 예술에 일대 전기가 됐다. 필담으로 의사소통하는 데 한계를 느끼고 우향에게서 구화법을 배우기 시작했고 아내의 작품세계에서도 영향을 받았다. 육이오전쟁 때 그는 피난지 군산에서 조선시대 한국인의 모습으

아내 우향(박래현)과 함께 작업한 작품

|태고의 이미지, 김기창, 19세기, 종이에 수묵채색, 134×138.5cm, 東國육영회 소장|

|청산정경(靑山情景), 김기창, 19세기, 비단에 수묵채색, 132×68cm, 북한조선미술박물관|

로 예수의 일대기를 그린 <성화> 연작을 2년에 걸쳐 제작했다. 전통 한국화의 평면구성에서 탈피해 입체파 선두로 나선 것도 이때다.

60년대 들어 해외 화단에 나선 운보는 작품세계에서 가장 뚜렷한 변화를 보이는 완전추상 <태고의 이미지>, <청자의 이미지> 등 이미지 연

[노점, 김기창, 19세기, 종이에 수묵채색, 74×58㎝, 북한 조선미술박물관]

작으로 한국화의 새 가능성을 제시했다. 수차례 부부전을 가지고 부인이 1976년에 타계하자 그는 허탈에 빠져 공백을 메우고자 하는 그의 안간힘이 일생에서 가장 활발한 작업으로 나타났다.

'바보 산수'를 그리기 전에도 '청록 산수'라는 그림을 발표하였는데 김기창은 평화의 상징으로 청록색으로 산을 그리고 풍경을 담아냈다. 마음속에 있는 안락한 고향을 통해 평화로운 삶을 기원하였다.

다. 소탑(素塔) 이중섭(1916~1956년)

이중섭을 대표하는 작품의 소재는 '소'이다. 그가 통영에서 보낸 시절 선보인 [소] 연작은 채 10호(인물기준, 45(세로)×53cm)가 되지 않는 작은 사이즈의 이 연작들은 형태의 표현이 강렬한 선으로 이뤄 졌다는 점이 가장 큰 특징이다.

이처럼 그의 작품은 선 표현이 능란함하고 강렬하다. 이러한 특징을 두드러지게 보여주는 예가 바로 은지화, 편지화, 삽화 및 스케치 등 드로잉 작품이다.

담배 내부 포장지였던 은지(銀紙)에 그렸던 작품은 이중섭의 경제적 궁핍을 나타낸다고 보인다. 이중섭은 유복한 유년시절 이후 한국전쟁을 겪으면서 생활고 때문에 가족과 생이별하고 궁핍하게 살았던 것은 사실이나 작품 활동을 멈추지 않았다는 점, 그리고 다양한 매체에 그림을 그렸다는 점, 그리고 유화물감을 비롯해 연필, 크레파스, 철필, 못, 송곳 심지어 손톱까지 다양한 표현 수단을 동원했다는 점에서 실험적인 작업을 추구하기 위해 은지를 사용했다는 주장도 힘을 얻는다.

회색조 배경에 검고 흰 붓질로 된 작품이다. 소의 상태도 평정을 이루어 심정이 안정된 상태를 보인다. 특히 머리와 꼬리 부분에 추사체와 같은 붓질을 보이고 있다.

[흰 소, 이중섭, 19세기, 나무판에 유채, 30×41.7cm, 서울홍익대학교박물관]

[황소, 이중섭, 19세기, 종이에 유채, 32.3×49.5cm, 개인 소장]

[싸우는 소, 이중섭, 19세기, 종이에 유채, 17×39cm, 개인 소장]

　이중섭은 소의 표현을 통해 자신의 내면을 보여주었다. 역동적인 소의 표현은 그의 선묘력을 여실히 보여주는데 이는 그의 관찰력에 바탕한다. 유년기 오산학교 시절, 들판의 소를 관찰하다 소도둑으로 몰렸다는 일화가 있다.

> 이중섭은 소를 그리기 위해 하루 종일 들에 나가 소를 관찰했다고 한다.
> 고향인 오산에서 시작된 소에 대한 탐구, 사업을 하는 형을 따라 생활하게 된 원산에서도 이어진다. "원산 송도원 부근의 농부들이 날마다 나타나서 하루해가 저물도록 소를 보고 있던 중섭을 처음에는 소도둑인 줄 알고 고발한 일도 있었대요."
> "어떤 농부는 그를 미친놈이라고 쫓기도 하고 아마도 소도둑이나 소백정에 미쳐서 소 옆에만 나와 있을 거라는 소문이 있었대요."
> 이렇게 그 당시의 이중섭에 대한 체험을 말하는 원산의 증인도 있다. 사물은 그것을 객체로 대하는 동안 곧 혐오감이 생기거나 싫증이 나는 것이다. 그럴 경우 사물과 사물 관계자는 절연되기도 한다. 그 절연을 어떤 인식이나 사랑, 지혜를 통해서 극복하고 사물을 자기화하는 것이 가장 깊은 철학이며 가장 좋은 문학이고 예술인 것이다. 이중섭은 그런 일을 해낸 것이다. 누구나 그렇게 되기란 불가능하다.
>
> 　　　　　　　　　　　　　　　　　　　　－이중섭 평전 중에서－

아이들과 아내를 일본에 보내고 가족에 대한 그리움으로 아이들 그림을 가장 많이 그렸다. 자연과 동화되어 소박하게 살아가고 있는 아이들의 모습을 표현하고, 가족의 그리움과 다시 만날 것이라는 간절한 소망을 담은 그림이다.

청색 날개의 수탉과 홍색 날개의 암탉이 재회(再會)의 입맞춤을 하고 있는 작품이다. 행복한 모습의 두 마리 새가 부부의 만남과 사랑을 나타내고 있다. 푸른 천공(天空)을 배경으로 빨간 선과 파란 선을 위아래로 그어 상징적인 표현을 하고, 종이 위에 유화 물감을 발라 물감이 마르기 전 굵은 가로선으로 다시 긁어내어 표면의 마티에르(Matiere)를 낸 후 거친 붓으로 가필하여 그린 그림이다.

[바닷가의 아이들, 이중섭, 1951년, 종이에 유채, 36×27cm, 호암미술관]

[부부, 이중섭, 1953년, 종이에 유채, 40×28cm, 국립현대미술관 소장]

라. 박수근(朴壽根, 1914~1964년)

서양화가로 강원도 양구(楊□) 출생으로 독학으로 미술을 배웠다. 우리나라의 풍물과 인물을 그리고 화풍은 회색을 주조로 두꺼운 마티에르에 의한 소박한 감각을 특색으로 한다.

그의 독특한 마티에르 기법에 대하여 화가는 화강암의 질감과 색조를 의도적으로 재현하려고 노력했는데, 그가 강원도 출신으로 유난히 돌이 많은 지역에서 어린 시절을 보내어서 더욱 그의 돌에 대한 관심이 많았던 것으로 보인다.

[빨래터]는 박수근의 철학을 가장 잘 느낄 수 있는 작품으로 '인간의 삶'이라는 문제 중에서도 우리 이웃의 삶에 주목했다.

[빨래터, 박수근, 1950년, 캔버스에 유채, 50.5×111.5cm, 개인 소장]

[마을, 박수근, 1960년대, 캔버스에 유화, 24×34cm,
개인 소장]

[아낙네들, 박수근, 캔버스에 유화, 16×27.3cm, 개인 소장]

마. 장욱진(張旭鎭, 1918~1990년)

1917년 11월 26일 (음력) 충남 연기군에서 태어나 어린 시절부터 그림에 몰입하기 시작한다. 그때 전국 규모의 소학생 미술전에서 대상을 받고, 고등학교 때 최고 상을 받는다. 일제시대 때 동경의 제국미술학교에서 서양화를 공부하고, 해방 직후 국립중앙박물관에서 잠시 근무한 후, 1954년부터 1960년까지 서울대학교 미술대학 교수로 봉직한 외에는 줄곧 시골에 화실을 마련해 그림에만 전념한다. 그는 그림과 주도(酒道) 사이를 오가는 자유로운 삶을 산다.

그의 작품은 간결한 대상의 처리와 조형성으로 밀도 높은 균형감을 느끼게

[가로수(Roadside Tree), 장욱진, 1978, 캔버스에 유채, 30×40cm, 개인 소장]

[자화상(Self-Portrait), 장욱진, 1951, 캔버스에 유채, 14.8×10.8cm, 개인 소장]

[초당, 장욱진, 1975, 캔버스에 유채, 27.5×15, 개인 소장]

하며, 주로 주변 풍경, 가축, 가족을 소재로 다루면서 유희적인 감정과 풍류적인 심성을 표출한다. 기법면에서는 동양화와 서양화의 벽을 넘나들며 전통을 현대에 접목시켜 조형적인 가능성과 독창성을 구현하고, 유화 외에 먹그림, 도화, 판화 등을 시도했다.

이 그림의 풍경은 단순한 일상의 풍경이 아니라 인간과 가축과 새가 하나로 어우러진 천진무구한 풍경적 설정으로 그의 풍류적 심성에서만 표현 가능한 것이다.

08

한국화의 색채적 의미

(1) 한국인의 색채 형성의 사상적 배경

한국채색의 색채사용에 있어서 먼저 어떠한 사상에 바탕을 두었던가를 고찰해 볼 필요가 있다. 세계사적 관점에서 19세기의 특성은 자연과학과 인간과학의 연구에 바탕을 둔 과학기술시대의 서장으로서 실용주의, 기능주의의 시대이며 신학에 바탕을 둔 정신주의, 신비주의, 역사주의는 쇠퇴하고 일상적인 생활문화에 대한 가치가 고양되었던 시대였다.

우리나라는 19세기 중엽, 즉 1876년 실용주의 학문이 도입되어 실학이라는 학문으로 자연과학적 세계관에 눈뜨기 시작한 개항 전까지의 한국인의 의식체계를 지배했던 사상은 화이적(華夷的) 세계관으로 이는 음양오행(陰陽五行)적 우주관에 바탕을 둔 사상체계이다.

이에 따라서 색채문화 역시 이 사상체계와 밀접한 관련을 가지고 있다. 지구가 자전하고 둥근 것이라고 생각함에 앞서 오행사상에 의해 모든 것이 규정되고, 또한 어떠한 의미가 부여되기에 색채도 역시 이러한 이치에 따랐으며, 그 범주를 벗어나지 않았다. 따라서 한국인의 색채사용에 있어서는 개인 즉 자기

자신의 감정이나 감각, 지각과의 반응과는 특별한 관련을 가지지 않았다.

즉 우리의 색채문화는 이러한 화이적 세계관과 음양오행(陰陽五行)적 우주관에 바탕을 둔 사상적 이치에 따라 형성되었고 사용하였다.

(2) 생활문화 속에 나타난 색채

한국인의 색채의식은 어떠한 형태를 통해서 얻은 지식이나 체계적으로 습득한 것이라기보다는 부모나 웃어른 또는 선대로부터 전해 오는 생활 습속(習俗)에서 체험을 통해 몸에 배인 것들이며, 이러한 것들 가운데 하나하나의 공통적인 것에 의해 형성된 것이다.

가. 의생활과 색채

대부분의 의속과 장신구 등의 색채는 음양오행 사상의 원리에 적합하게 배치하거나, 입는 사람의 위치나 입장에 따라 적절히 선택하였다. 계급의 표시를 위한 전형적인 사회적 제도로 시대에 따라 다소 차이가 있으나 대체로 높은 신분일수록 청색, 백색, 적색 등으로 장식과 색채가 화려하고 선명하며, 하층으로 내려갈수록 청색, 백색 등으로 장식과 색깔이 거의 없다. 이것은 우리 민족뿐 아니라 동서고금을 막론하고 유채색은 화려함, 장엄함, 권위의 상징으로 권력층의 전유물이었다.

서민으로는 경제적인 길을 찾자면 염색과 상관없고 집에서 생산이 가능한 흑·백색의 두 극색 밖에 없었다. 흰옷은 한국인의 대명사처럼 인식되어 우리 민족을 가리켜 백의민족이라고 불렀을 정도로 한국문화의 특수성을 보이는 것

이다. 이러한 문화는 청정과 신성, 장수의 뜻이 내포되어 있으며, 자연에의 동화이며 삶이 자연 그 자체인 것이라고 여긴 것에서 비롯된다. 흰옷이 평상복의 대부분을 차지하고 있었으나 특별한 경우 서민들도 의복에서 원색을 사용함으로써 화려함을 즐기고 색채 사용으로 인한 상징적 의미를 부합시켰다.

한편, 색동을 이용한 복식을 다양하게 볼 수 있다. 색동의 색은 음양오행설에 입각한 색채개념으로 음양사상과 오행사상의 상극은 피하고 상생의 원리를 따랐으며 "오색 비단 조각을 잇대어 만든, 어린아이가 주로 입는 저고리의 소맷길"이라 정의되고 있다. 색동저고리의 색 배합은 청, 적, 백, 흑, 황의 오색을 중심으로 분홍, 자주, 녹색 등이 한두 가지 가미되었다. 색동저고리는 오방색을 사용하여 건강과 화평을 기원하는 의미를 지녔다.

나. 식생활과 색채

모든 음식이 그런 것은 아니지만 한국인들은 오색과 오미를 갖춘 음식에 특별한 의미를 부여하였으며 이상적인 음식으로 생각했기 때문에 음식의 맛과 색상에 음양오행의 원리를 지키려했다. 미각에서는 단맛, 신맛, 쓴맛, 매운맛, 짠맛의 오미(五味)를, 시각에서는 오색을 오행의 원리로 조화시켜 왔던 것이다.

대표적인 예로 비빔밥이나 잔치국수를 보면 음식을 그릇에 담아 그 위에 버섯, 고기볶음, 고사리(흑색 계열), 당근, 실고추(적색 계열), 콩나물, 청포묵(백색 계열), 호박, 은행볶음(청색 계열), 알지단(황색 계열) 등의 다섯 가지 색깔의 재료로 구성된다. 이러한 시각적인 효과로 미각을 돋우기 위해 사용된 것이 오색 고명이다. 이때 쓰이는 다섯 가지 색상은 음양오행 사상에서 비롯된 오채(五彩)와 동일하다.

다. 주생활과 색채

서민들의 의식생활에서 화려한 색채가 그다지 사용되지 않았던 것처럼 주생활에서도 상층계급에서만 진채와 화식이 사용됐다. 서민의 주택에서 인위적으로 강한 색채가 사용된 예는 거의 없고 자연 그대로의 색이나 무채색이 주조를 이룬다.

색채가 뚜렷이 나타난 예로는 궁궐이나 사찰, 관아에 사용된 단청을 들 수 있다. 단청이란 주로 목조건물에 여러 가지 무늬로 채색장식을 한 것으로 도, 서, 회, 화를 총칭해서 말한다. 단청의 색은 기본적으로 음양사상과 일맥상통한다.

(3) 오방색의 개념

오행	방위	색	계절	오상	오장	오관	맛	음
목	동	청	봄	인	간장	눈	신맛	각
화	남	적	여름	예	심장	혀	쓴맛	치
토	중앙	황	4계절	신	비장	몸	단맛	궁
금	서	백	가을	의	폐장	코	매운맛	상
수	북	흑	겨울	지	신장	귀	짠맛	우

이 중에서 오색(五色)을 중심으로 하여 음양오행 사상에 따라 간단히 살펴보면 다음과 같다.

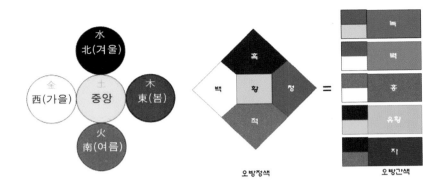

오방정색 오방간색

가. 황색(黃色)

황색은 오색의 중심이고 방위로는 중앙(中央)에 해당하며 4계절에는 모두 연관되어 있다. 우주의 중심에 해당하므로 오색 중 가장 고귀한 색으로 인식되었다. 따라서 천자(天子)를 상징하는 색으로 나라 최고의 통치자인 황제만이 황색 옷을 입을 수 있었다. 오행(五行) 중 토(土)이며, 모든 것을 포함하고 조화롭게 만드는 땅을 상징한다. 인간의 믿음(信)을 관장하고 조화를 대표하며, 오장의 비장, 오관의 몸, 오미의 단맛, 오음의 궁에 해당한다.

나. 청색(靑色)

백색과 함께 우리 민족이 가장 선호하는 색으로 유교적 금욕주의에 의해 정신적이며 고결한 상징으로 여겨져 왔다. 또 우리나라가 동쪽에 자리 잡고 있어 동이족이라 불린 것이나 우리나라를 가리켜 청구(靑丘)라 이르기도 한 것을 볼 때 오랜 기간 청색을 선호하고 애용한 것이 드러난다. 청색은 고구려와 백제, 신라의 복색 제도에서 모두 찾아볼 수 있는 보편적인 색채로 음양오행의 상징

성외에도 우리의 민속적인 상징으로 사용되기도 한다. 우리나라에서는 녹색도 청색의 범주에 포함되어 "파랗다"란 단어로 칭해진다.

청색은 방위로는 동쪽에 계절로는 봄에 해당한다. 오행 중에는 목(木)으로, 하늘과 무성한 식물, 물 등을 상징하는 색으로 해가 떠오르는 동방(東方)에 해당되고 만물이 생성하는 봄의 색인 까닭에 청색은 청정(淸淨)한 생명을 상징하며 양기가 왕성한 색으로 간주되었다. 따라서 적색과 함께 나쁜 기운을 물리치고 복을 기원하는 색으로 주로 사용되었다. 성과(成果)로는 발생에 속하며, 인간의 선함(仁)을 관장하는 색이다. 오장의 간장, 오관의 눈, 오미의 신맛, 오음의 각과 연관되어 있다.

다. 적색(赤色)

적색은 방위로는 남쪽에 계절로는 여름에 해당된다. 오행 중에서 화(火)로서 태양, 불, 피 등을 상징하는 색이다. 온화하고 만물이 무성한 남방(南方)에 해당되고 태양, 불, 피 등과 같이 생명력이 충만한 색이므로 가장 강렬한 양의 색으로 인식되었다. 적색은 흰색 다음으로 우리 만족에 깊게 밀착되어 있는 색이며, 성과(成果)로는 성정에 속하며 인간의 예(禮)를 관장한다. 오장의 심장, 오관의 혀, 오미의 쓴맛, 오음의 치에 각각 해당된다.

적색은 크게 홍색계과 자색계로 구분되는데 홍색은 조선시대 역대왕의 곤룡포, 문무 관리의 단령, 금관저복, 동다리, 왕비의 원삼, 스란치마 등에 사용되었다. 홍색의 염료인 홍화, 소목 등은 값이 비싸고 사치가 심하므로 여러 번 금제가 내려졌던 색이기도 하다.

또한 붉은색은 중국에서 선호하는 색으로 도장을 찍는 인주, 동전의 이름에도 쓰였고 공적이 있는 공신에게는 집의 대문을 적색으로 칠할 수 있는 허락을

받았으며 효자문이나 열녀문에도 붉은 칠을 했다.

라. 백색(白色)

백색, 즉 흰색은 서쪽과 가을에 해당된다. 흰색은 빛을 상징하며 태양을 숭배하는 민족은 모두 흰색을 신성하게 여겼다. 또한 흰색은 순결, 청렴(淸廉) 등을 상징하며 우리 민족의 심성과 기질에 부합되어 한민족의 대표 색으로 일컬어졌다. 백색은 모든 것의 시작과 끝이란 의미에서 자연에 귀착하는 것, 자연과의 동화를 의미하며 음양 상으로는 음에 해당하며 길례보다는 흉례에 사용되었고, 재생의 의미로 쓰이기도 한다.

신화적으로 흰색은 출산과 서기(瑞氣)를 상징한다. 그래서 상서로운 징조를 표상하고 있다.

오행 중에 금(金)에 해당되며 성과는 수학에 속한다. 인간의 의리(義)를 관장하고 오장의 폐장, 오관의 코, 오미의 매운맛, 오음의 상에 해당된다.

마. 흑색(黑色)

흑색은 방위로는 북쪽에 계절로는 겨울에 속한다. 오행 중 수(水)로서 위에서 아래로 흘러가고 스며들기를 좋아하는 물과 같은 성질을 가지고 있다. 북쪽에는 깊은 골이 있고 그곳에 물이 있다 생각하였으며, 이를 검게 보아 흑색으로 표현했고, 겨울을 의미한다. 소생을 상징하며 동시에 만물의 흐름과 변화를 뜻한다. 어느 민족이든 부정적인 상징으로 많이 쓰였고, 죽음, 죄악, 슬픔, 불의 들을 상징하였고, 시각적으로 소극적인 색이다. 이 소극적인 효과가 다른 색을

돌보이게 하기 때문에 고급스럽고, 세련된 이미지로도 사용되어진다. 일본이나 서양에서는 상복이나 예복의 색채로 쓰였기 때문에 완전히 부정적인 이미지만은 아니었다고 한다. 조선시대 궁중에서는 음의 색으로 사용을 꺼렸으나 민간에서는 전복 벙거지, 복건, 신부의 도투락 댕기, 제복에 흑색이 사용되었던 것을 볼 수 있다.

성과(成果)로는 저장에 속하고, 인간의 지혜를 관장하며 은밀하고 현묘함을 좋아한다. 오장의 신장, 오관의 귀, 오미의 짠맛, 오음으로는 우에 해당된다.

이상의 황(黃), 청(靑), 적(赤), 백(白), 흑(黑)과 같이 동(東), 서(西), 남(南), 북(北), 중앙(中央)에 해당하는 오색을 오방색이라고 부르는데 이들은 모두 양에 해당되고, 각 방위의 중간에 해당하는 오색은 간색(間色)이라고 한다.

고대 중국에서는 우주에 존재하는 모든 색을 이러한 오색으로 보려 했으며 흔히 서양에서는 7가지 색이라 하는 무지개도 오색으로 보았다. 이는 색채를 시각적으로 인식하기보다 사고에 의해 인식하여 철학적 이론을 바탕으로 이루어져 색채 자체가 사상적 체계와 밀접한 관련을 맺고 있었다. 따라서 색채는 감각적으로 사용될 수 없었으며 철학적 사상이나 국가적 제도 안에서 사용되어야만 했던 것이다. 우리 민족은 색을 이러한 오행 사상에 바탕을 두어 관념화하였으며, 샤머니즘적인 요소가 연결되어 우리의 민족성에 적합한 형태로 수용되었다. 우리 민족은 오정(五正)과 오간(五間)색을 기본으로 음양오행의 상생상극의 원리에 따라 서로 알맞게 조화를 이루도록 색채를 활용하였다.

한국인의 색채의식은 어느 한 요소가 단독으로 형성하는 것이 아니고, 다른 요소들과 합쳐져서 하나의 종합체로서 작용하고 있다. 음양오행 사상을 비롯

한 자연주의 사상, 샤머니즘 사상, 유교 사상 등과 같은 여러 가지 사상적 요인들과 함께 어우러져 한국인의 색채의식에 영향을 끼쳐온 것이다.

〈참고문헌〉

강길영(2007), "한국채색화의 전통재료와 기법연구", 동국대학교 석사논문

강장원(1997), 『동양화기법』, 서울: 미술공론사

고은, 『이중섭 평전』

고재근(1999), "한국 전통 회화에 나타난 색채연구", 전남대학교 석사논문

구미래(1993), 『한국인의 상징세계』, 교보문고

권영훈(2002), "수묵화 조형요소의 특성을 활용한 창의적 회화 표현력 신장에 관한 연구", 석사학위논문, 청주교육대 교육대학원 석사논문

김문갑(1996), "음양오행설의 기원과 색채의미에 관한 연구", 한남대학교 석사논문

김민정(1987), "지필묵연에 대한 연구", 홍익대학교대학원 석사학위논문

김병종(2000), 『화첩기행 1, 2』, 효형출판

김선미(2004), "한국 채색화의 재료와 기법연구", 성신여자대학교 석사논문

김수영(2004), "한국인의 색채 표현 연구", 계명대학교 석사학위논문

김영신(2002), "추상표현주의와 동양정신 관계 연구", 강릉대학교 교육대학원

김용준(2001), 『조선시대 회화와 화가들』, 열화당

김우창(2006), 『풍경과 마음』, 생각의 나무

김윤수 외, 『한국미술100년』, 한길사

김종대(2001), 『우리문화의 상징세계』, 다른세상

노희철(2006), "기운생동과 예술정신에 대한 연구", 홍익대학교 대학원

도근미(2000), "동양회화의 추상성에 관한 연구", 숙명여대 대학원

박수근(1985), 『박수근 1914~1965』, 열화당

박영수(2003), 『색채의 상징, 색채의 심리』, 살림

박완용(2002), 『한국 채색화 기법』, 재원

박용숙(1997), 한국화 감상법: 현대 한국화의 전개와 이해』, 대원사

박은순(2008), 『이렇게 아름다운 우리그림』, 한국문화재보호재단

박은화(2002), 『간추린 중국미술의 역사』, 시공사

배재영(2002), 『동양화란 어떤 그림인가』, 열화당

선주선(1998), 『서예』, 서울: 대원사

성주희(2002), "회화에 있어 정서순화를 위한 동양 사상의 여유로움에 대한 연구", 홍익대학교 대학원

손경숙(2002), 『채색화 기법』, 서울: 재원

손경숙(2007), "동양회화의 전통적인 재료와 기법에 관한 연구", 원광대학교 대학원 박사논문

심경자, 『장애를 딛고 일어선 천재 화가 김기창』, 나무숲

심상철(2000), 『미술재료와 표현』, 서울: 미진사

안동숙(1981), 『정통동양화기법』, 서울: 미조사

안은진(2001), "한국채색화에 있어 분채에 관한 연구: 채색화(분채) 작품을 중심으로", 단국대학교 교육대학원 석사논문

안휘준(2000), 『한국회화사 연구』, 시공사

양태석(2010), 『한국화가 기인열전』, 이종문화사

오광수(2002), 『박수근』, 시공사.

오주석(2003), 『오주석의 한국의 미 특강』, 솔출판사

오주석(2005), 『옛 그림읽기의 즐거움 1, 2』, 솔출판사

오주석(2009), 『오주석이 사랑한 우리 그림』, 월간미술

윤희상 · 강민기 외(2006), 『한국 미술문화의 이해』, 예경

이내옥, 『공재 윤두서』, 시공사

이상우(2007), '동양 예술을 이해하는 또 다른 시각', 『미학으로 읽는 미술』, (주)월간미술

이성혜(2005), 『조선의 화가 조희룡』, 한길아트

이성희(2007), 『동양 명화 감상』, 니케

이일수(2009), 『이 놀라운 조선천재 화가들』, 구름서재

이정화(1995), "한국 채색화에 나타난 채색의미에 관한 연구", 동국대학교 석사논문

이진원(1997), "한국 채색화의 재료에 대한 고찰" 홍익대학교 석사논문

임두빈, 『한국미술사 101장면』, 가람기획

장욱진(2002), 『강가의 아틀리에』, 민음사

전상운(1991), 한지의 제조법, 『한국민족문화대백과사전』 20권, 한국정신문화원

전영탁 · 전창림(1999), 『알고 쓰는 미술재료』, 서울: 미술문화

정영목(2001), 『장욱진 · Catalogue Raisonne – 유화』, 학고재

정인수(2007), "수묵화의 정신성에 관한 고찰", 호남대학교 대학원 석사논문

정종미(2001), 『우리 그림의 색과 칠』, 서울: 학고재.

정현웅, 『불운의 화가 운보 김기창』

조용진(2009), 『동양화 읽는 법』, 집문당

조정육(2003), 『붓으로 조선 산천을 품은 정선』, 아이세움

차윤숙(1998), "채색화의 재료와 의현 연구", 중앙대학교 대학원 석사논문

최문정(2003), "한국 채색화의 전통 안료 연구", 고려대학교 교육대학원 석사논문

최병식(1994), 『동양회화미학』, 동문선

최석태(2001), 『조선의 풍속을 그린 천재화가 김홍도』, 아이세움

두산동아 편집부(1992), 『한국문화 상징사전 1, 2』

한진아(2006), "한국화의 재료적 특성을 바탕으로 한 작품연구", 건양대학교 대학원 석사
　　　논문

허　균(1991), 『전통미술의 소재와 상징』, 교보문고

허　균(2004), 『나는 오늘 옛 그림을 보았다』, 북폴리오

허승욱(2000), 『마음으로 거니는 동양화산책』, 다빈치

홍혜림(2005), "한국화에 내재된 오방색의 정신적 미의식에 대한 고찰", 원광대학교 대학
　　　원 석사논문

김선현

한양대학교 대학원 이학박사
한양대 미술교육대학원 미술교육학 석사
가톨릭대학교 상담심리대학원 석사
서울과학기술대학교 미술학사

차의과학대학교 미술치료·상담심리학과 교수
차병원 미술치료클리닉 교수
베이징대학교 의과대학 교환교수 역임
대한트라우마협회 회장
세계미술치료학회 회장
한·중·일 학회 회장
차의과학대학교 미술치료 대학원 원장 역임
대한임상미술치료학회 회장 역임

마음으로 동양화 읽기

東洋畫

초판인쇄 | 2011년 9월 18일
초판발행 | 2011년 9월 18일

지 은 이 | 김선현
펴 낸 이 | 채종준
펴 낸 곳 | 한국학술정보㈜
주 소 | 경기도 파주시 문발동 파주출판문화정보산업단지 513-5
전 화 | (031) 908-3181(대표)
팩 스 | (031) 908-3189
홈페이지 | http://ebook.kstudy.com
E-mail | 출판사업부 publish@kstudy.com
등 록 | 제일산-115호(2000. 6. 19)

ISBN 978-89-268-2593-8 93650 (Paper Book)
 978-89-268-2594-5 98650 (e-Book)

이담 Books 는 한국학술정보(주)의 지식실용서 브랜드입니다.